KB061235

당신이
아름답지 않다는
거짓말

페미니즘이 발견한
그림 속 진실

당신이
아름답지 않다는
거짓말

조
이
한

한겨레출판

차례

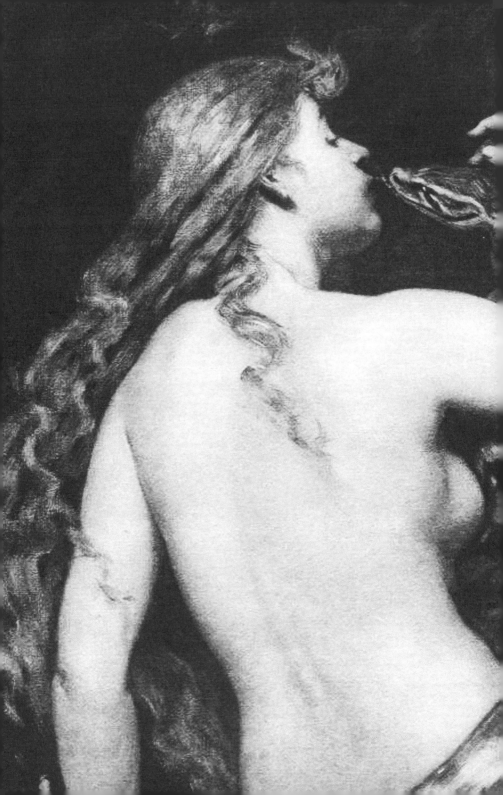

익숙함에서 벗어나 달리 본다는 것

15세기 후반에 제작된 미켈란젤로Michelangelo Buonarroti의 〈피에타〉
는 르네상스 최고의 고전미를 드러낸다고 평가받는 작품이다.
미켈란젤로가 22세 때 만들었으니, 요즘으로 치면 대학 졸업작
품 정도라고 할 수 있을까. 아무리 어머니 배 속에서부터 조각
가였다는 '천재'라지만 놀라운 솜씨다. 로마의 산피에트로 대
성당에 있는 이 작품 앞에서 사람들은 종교를 넘어서 감동을
받는다. 스스로 예수라고 주장하는 사람이 작품을 망치로 내리
친 사건 이후 방탄유리가 설치되는 바람에 이제는 〈피에타〉를
가까이서 감상할 수 없게 되어 유감이다.

이런 명작 앞에서 사람들은 별로 질문을 하지 않는다. 그저 감동받을 준비를 하고 작품을 '영접'한다. 작품을 보기 전에 이미 너무 많은 것을 알고 있어서 질문이 생길 틈이 없다. 이렇게 우리의 감동이나 감상은 많은 부분이 이른바 전문가라고 하는 사람들에 의해 좌우된다. 미술사를 오랫동안 공부했고 이미 15년 가까이 가르치고 있는 나도 예외가 아니다. 어쩌면 공부를 많이 한 사람일수록 더 자유롭지 못할지도 모른다. 만약 우리가 그런 선지식의 껍질을 벗어버린다면 어떨까? 우리는 '순수한' 눈으로 작품을 볼 수 있을까?

'순수한' 눈이 뭔지, 과연 그런 게 있기는 한 건지 나는 잘 모르겠다. 우리의 눈은 이미 너무 많은 지식과 고정관념으로 탁해져 있기 때문이다. 혹시 되돌아갈 수는 있을까? 그건 다시 태어나지 않는 한 불가능할 것이다. 하지만 각도를 달리해서 볼 수는 있지 않을까? 몸을 움직여서 보는 방향을 달리하거나 다른 입장을 선택해보는 것 말이다. 그렇다. 각도를 달리하는 건 시도해볼 수 있다. 사실 미술작품은 그렇게 다양한 방식으로 해석해왔다. 이 책은 그중에서도 페미니즘적 시각, 혹은 젠더적 시각으로 살펴보려고 한다. 그렇게 하면 뭔가 다른 게 보일지도 모른다. 아니, 다른 게 보이지 않더라도 지금까지는 하지 않았던 질문이 떠오를지도 모른다.

예를 들면 마리아는 왜 이렇게 젊은가 하는 질문. 어디

피에타 미켈란젤로(1497~1498년)
대리석, 175×195×87cm, 이탈리아 바티칸 산피에트로 대성당

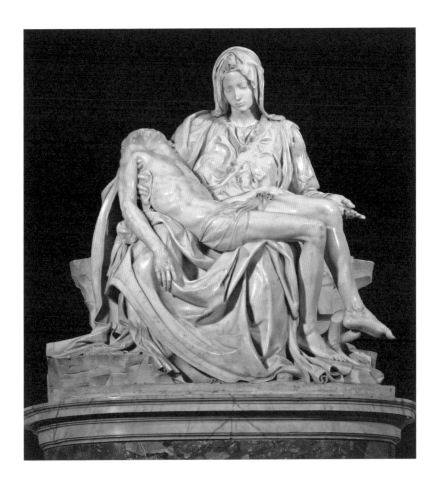

선가 성서학자들이 수태고지 당시 성모 마리아의 연령을 14세로 추정했다는 글을 읽은 적이 있다. 초경 전 미성년이어야 마리아의 수태가 '기적'임을 증명할 수 있기 때문이다. 지금이야 발달이 빨라서 14세에 초경을 하기도 하지만 당시엔 불가능하다고 생각된 나이였다. 요셉의 나이를 높이는 것도 한 가지 방법이어서 때로 요셉이 수염이 허연 할아버지로 그려지기도 한다. 그러나 도대체 남자는 몇 살까지 생식이 가능한지 가늠하기가 쉽지 않다. 어른들 말로는 남자들이란 숟가락 들 힘만 있어도 섹스를 한다고 했으니 요셉을 노인으로 묘사한들 기적을 증명하기는 어렵다. 그래서 마리아를 미성년으로 그리는 편이 안전했을 것이다. 아무리 그렇더라도 〈피에타〉의 마리아가 33세에 죽은 예수보다도 젊은 건 좀 너무했다. 마리아는 대충 잡아도 40대 후반의 나이여야 하는데, 미켈란젤로의 마리아는 젊어도 너무 젊다. 사람들은 마리아가 죄 없는 여인이기 때문에 늙지 않는다고 생각했다. 신성한 여인 마리아가 늙다니, 그럴 리가 없다는 것이다. 하지만 미켈란젤로는 알고 있었을까? 젊고 아름다운 여인이 슬퍼해야 공감이 쉽게 된다는 걸?

또 다른 질문을 해볼 수 있다. 마리아는 왜 이렇게 덩치가 큰가? 사람들이 흔히 놓치는 시각적 의문이다. 그녀는 성인 남자의 몸을 오른팔 하나로 어렵지 않게 받아 안을 정도로 덩치가 크며 힘도 세 보인다. 그녀에게는 예수의 몸이 버겁지 않

다. 그건 어쩌면 안정적인 구도를 만들기 위해서였을 수도 있지만, '모성의 위대함'을 표현하기 위한 조각가의 의도였다고 보기도 한다.

　　미켈란젤로의 〈피에타〉를 흔히 고전주의 미학의 정수라고 한다. 감정을 최대한 절제하고 현실에 존재하는 우연과 불균형, 비대칭, 상처와 오염을 제거해 이상적인 미에 도달하려 한 시대의 작품이다. 훗날 미켈란젤로는 자기 손으로 〈피에타〉를 파괴하려 했다고 한다. 그가 말년에 조각한 〈론다니니의 피에타〉(1564년)를 보면 르네상스 전성기의 고전미를 넘어서 변형과 기교를 중시하는 매너리즘 시기의 양식적 특징을 보인다. 자기가 도달한 예술적 성취에 안주하지 않고 끊임없이 탐구해 나간 이 예술가에게 젊었을 때 만든 피에타에서 마음에 들지 않았던 점은 무엇이었을까?

　　미술에서는 예수의 시신을 안고 슬퍼하는 마리아를 '피에타pieta'라는 특정한 주제로 삼아 주요하게 다루었다. 피에타는 이탈리아어로 '동정'이나 '연민'을 뜻하는 단어다. 간혹 예수 십자가 책형에 참석했다고 전해지는 다른 여인들이나 작품 주문자가 그림에 등장하기도 하지만, 대개는 마리아와 예수만 나온다. 워낙 오랜 전통이라 그것 자체를 이상하게 여기는 사람은 드물다. 그런데 언젠가 대중 강의를 하다가 한 수강생에게 뜻밖의 질문을 받았다. "요셉은 어디에 있습니까? 왜 어머

니만 슬퍼하고 있나요? 미술은 왜 아버지의 슬픔을 그리지 않나요?" 추측해보자면 예수는 신의 아들이므로, 어머니는 그를 잉태해서 세상에 태어나도록 한 존재인 만큼 그의 죽음을 애통해하는 의식에서도 중요하지만, 결혼도 하기 전에 임신한 약혼녀를 받아들여 가족으로 삼았던 아버지 요셉은 애초에 이 성스러운 의식에서 자연스럽게 배제되었을 것이다. 하지만 피에타뿐만 아니라 서양미술사에서 감정을 드러내는 이는 대부분 여성이고 남성은 감정을 극복하고 철저하게 이성에 따라 '행동'하는 것으로 그려져왔다. 그러다보니 마치 슬픔이라는 감정은 어머니(여자)만 표현해야 하는 것처럼 여기게 된 건 아닐까? 슬퍼하는 아버지를 지워버린 피에타는 성 역할의 고정관념을 반복하거나 강화하는 것은 아닐까?

　　혹은 이런 질문은 어떤가? 자식의 죽음을 슬퍼하는 어미의 모습이 어떻게 저토록 고요하고 아름다울 수 있을까? 전통적인 십자가 책형이나 다른 피에타에서 보이는 핏자국도 이 작품에서는 사라졌다. 예수의 몸은 상처 자국만 있을 뿐 매끈하고 마리아의 무릎 위에 부드럽게 얹혀 있어 그것이 대리석으로 만들어졌음을 잊게 만든다. 대리석이라는 재료의 물성이 사라진 것처럼 마리아와 예수 또한 부피와 무게를 지닌 현실의 육체는 아닌 듯 보인다. 마리아의 왼손은 하늘을 향하고 있어, 신의 뜻을 받들겠다는 의미로 읽을 수 있다. 마리아는 소리 내어

통곡하지 않는다. 그녀의 슬픔은 내면으로 잦아든다. 어떤 어머니가 자식의 죽음 앞에 저토록 우아한 포즈를 취할 수 있을까? 미켈란젤로는 정말 마리아가 저런 모습이었을 거라고 생각했을까? 혹시 그는 자식을 낳아본 적이 없어서 자식의 죽음을 슬퍼하는 어미에 진심으로 공감해본 적이 없는 것은 아닐까?

　　캐테 콜비츠Käthe Kollwitz의 〈죽은 아이를 안은 여인〉을 미켈란젤로의 〈피에타〉와 나란히 놓고 보면 그 차이를 확실히 알수 있다. 나는 10여 년 전부터 강의에서 이 둘을 비교하곤 했지만 2014년 4월 16일 이후 한동안 이 그림은 꺼내놓지 못했다. 차마 들여다볼 수 없는 격한 감정에 휩싸이기 때문이다. 나뿐만 아니라 수업에 참가한 다른 사람들도 마찬가지였다. 이 그림을 본 사람들이 하도 우는 바람에 수업은 늘 중단되곤 했다. 이 작품은 정말로 자식을 잃은 자가 보여주는 처절한 통곡과 슬픔을 그리고 있다. 축 늘어진 아이를 껴안고 있는 어미의 팔을 보라. 그녀는 아이의 죽음을 인정할 수가 없다. 있는 힘껏 아이를 부둥켜안고 널 보낼 수 없다고, 다시 돌아오라고 몸부림친다. 그녀의 말은 언어가 되지 못하고 짐승의 소리가 되어 울부짖는다. 우리는 그녀의 울음소리를 듣는다. 미켈란젤로의 〈피에타〉가 슬픔과 비통함에 대한 관념의 표현이라면, 캐테 콜비츠는 내장이 찢어지는 아픔을 있는 그대로 보여준다.

죽은 아이를 안은 여인 캐테 콜비츠(1903년)
에칭, 43×49cm, 독일 베를린 캐테 콜비츠 미술관

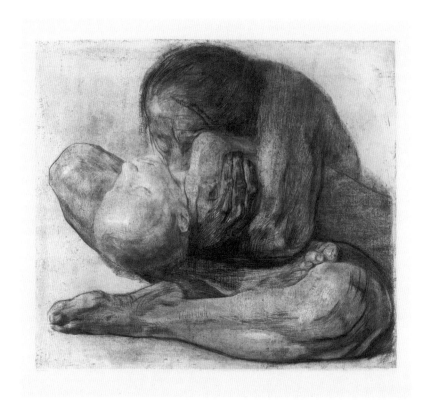

캐테 콜비츠는 1차대전에 참전했던 아들이 전사해 돌아오는 비극을 겪었다. 자식을 전쟁터에 내보내고 싶은 부모가 어디 있겠는가. 하지만 캐테 콜비츠는 그 마음이 혹여 부모의 이기심이 아닐까 의심했다고 일기에 쓴다. 젊은 혈기에 전쟁터로 나갔던 두 아들 중 둘째 페터는 1914년에 전사했다. 그의 나이는 겨우 18세였다. 아들의 죽음으로 그녀는 커다란 충격을 받는다. 대의란 무엇일까? 목숨을 걸고 지켜야 하는 전쟁의 명분이란 무엇이란 말인가? 캐테 콜비츠는 전쟁의 프로파간다가 아닌 반전 평화 메시지가 강하게 담긴 판화들을 그리기 시작한다. 주목할 것은 〈죽은 아이를 안은 여인〉은 1차대전 발발 전에 그렸다는 사실이다. 그러니까 그녀는 아들의 죽음으로 그런 그림을 그릴 수 있었던 것이 아니라, 자기 경험을 넘어서 타인의 고통에 공감할 줄 아는 예술가로서 '자기 확장성'을 보여준 것이라 할 수 있다.

몇 년 후, 캐테 콜비츠는 자식의 죽음 뒤에 서로 부둥켜안고 슬퍼하는 부모를 판화로 새긴다. 〈부모〉에서 차마 허리를 펴지도 못하고 애끓는 고통으로 몸을 숙인 여인을 한 팔로 붙잡고 있는 남자는 노동으로 굵어진 커다란 손으로 일그러진 얼굴을 가렸다. 그들은 서로의 몸을 지지대 삼아 간신히 버티고 있다. 자식의 죽음 앞에 슬퍼하는 이는 어머니뿐이 아님에도 전통적인 미술에서 아버지의 슬픔은 지워져 있지만, 캐테 콜비츠는 부모

부모 캐테 콜비츠(1921~1922년)
목판, 35.2×42.9cm, 독일 베를린 캐테 콜비츠 미술관

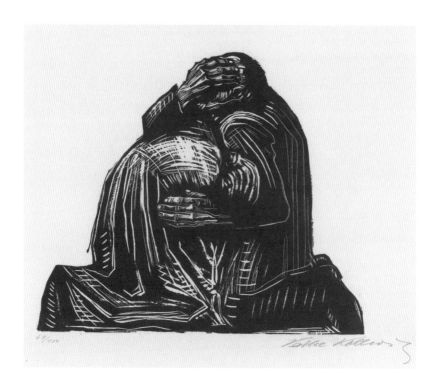

둘 다의 슬픔을 그린다.

　이들이 전사하고 18년이 흐른 후 조각한 〈슬퍼하는 부모〉는 전작과는 좀 다른 형태다. 그들은 이제 물리적으로 일정한 거리를 두고 있다. 언제까지 부둥켜안고 울고 있을 수만은 없다는 듯이 말이다. 디테일을 생략한 매우 단순한 형태다. 그래서 우리는 다른 데 신경을 뺏기지 않고 묵직한 슬픔에 집중할 수 있다. 둘 다 무릎을 꿇고 있지만 굳은 표정의 남자는 몸을 세우려 애쓰며 시선을 아래로 향하고 있다. 떨림을 참으려는 듯 두 팔을 엇갈려 자신의 몸을 단단히 잡고 있다. 여자는 눈을 감고 기도하는 것처럼 몸을 앞으로 숙였다. 기도하듯 가슴에 교차해 얹은 두 손은 아직 그녀가 슬픔에서 벗어나지 못했음을 보여준다. 둘의 표정과 시선, 잔뜩 웅크린 자세는 타인의 심미적 시선을 염두에 두지 않고 있다. 그들은 '견디고' 있다. 이 모진 시간이 흐르기를…… (캐테 콜비츠는 1차대전에서 아들 페터가 죽고 2차대전에서 손자 페터가 또 죽는 끔찍한 경험을 했지만 이 작품은 아직 두 번째 죽음이 닥치기 전에 완성되었다.)

　한편 자식이 죽은 후 웃는 모습의 자화상을 그릴 수 없었던 콜비츠는 기독교의 전통적 도상인 피에타를 가져와 조각으로 삼는다. 이때 성모 마리아는 사오십 대의 나이로 보이며, 백인인지 흑인인지 아시아인인지 알 수 없는, 인종을 초월한 어머니의 모습으로 표현되었다. 작가는 성모 마리아를 통해 시

슬퍼하는 부모 캐테 콜비츠(1932년)
벨기에산 화강암, 어머니 122cm, 아버지 151cm, 벨기에 블라드슬로 독일 전사자 묘지

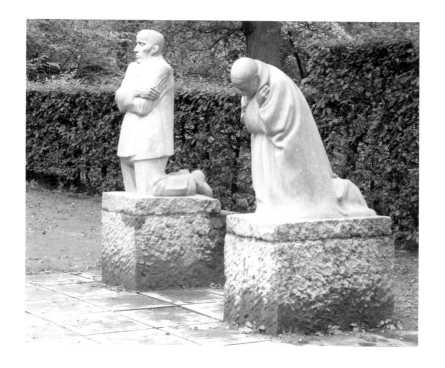

대를 초월한 이상적인 여성의 아름다움을 그리려 하지 않았다. 아들을 잃은 자신의 모습을 넘어 전쟁으로 자식을 잃은 이 땅의 모든 어머니의 슬픔으로, 부모의 고통으로 확장시켜 반전 평화의 메시지를 전하고 있다.

　　작가의 성별이 작품에 어떤 영향을 미치는지를 사람들은 묻는다. 한때는 "여성적인 미학이 존재하는가?"라고 묻기도 했다. 남자의 선과 여자의 선이 다른가? 남성이 쓰는 색과 여성이 쓰는 색은 차이가 있나? 남성은 역사화를 그리고 여성은 정물화나 그린다고? 그런 말은 이제 아무도 믿지 않는다. 우리는 낭만주의 시대 소설가들이 얼마나 꼼꼼하고 섬세하게 사랑하는 이를 잃은 슬픔을 그려냈는지 알고 있다. 그들은 남성이었다. 홀로페르네스 장군을 제압하고 잔인하게 목을 따는 유디트를 그린 바로크 시대 화가는 아르테미시아 젠틸레스키Artemisia Gentileschi라는 여성이었다. 여성적인 미학이 무엇을 의미하는지 모르지만, 성별에 따라 선과 색이 다르거나 다른 장르를 선호하거나 재능에 차이를 보이지는 않는다. 남자는 스케일이 크고 여자는 작고 섬세하다든가 하는 건 전통적인 교육과 선입견이 억지로 만든 틀이다. 다만 지금 우리가 살펴보았듯이 작가가 성별에 따라 서로 다른 경험을 하게 되면서 선택한 주제를 다루는 방식이 달라질 수는 있다. 그게 '성기'와 '생물학'에서 비

피에타 캐테 콜비츠(1937~1938년)
청동, 38×28.5×39cm, 독일 베를린 노이에바헤

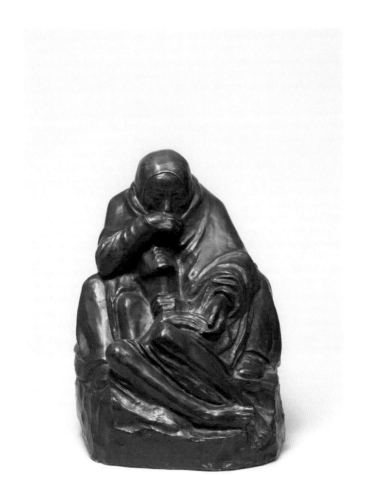

롯된 차이가 아님은 분명하다.

　　이제부터 우리는 조금 다른 안경을 쓰고 조금 다른 각도에서 작품을 보려고 한다. 제일 먼저 추한 것을 그리거나 만드는 이유에 대해 살펴보고자 한다. 이것은 아름다움과 추함의 경계에 대한 질문이기도 하고, 현대 작가들이 왜 추한 것에 몰두하는지에 대한 탐구이기도 하다. 이어서 역사적으로 아름다움을 누가 정의했는지를 살펴볼 것이다. 여성은 원래부터 아름다운 존재로 여겨졌으리라 생각하기 쉽지만, 그런 선입견과 달리 여성은 추한 것으로 규정되었고 심지어 악의 상징이기도 했다. 또한 고대 신화에서 현대사회에 이르기까지 폭력이 사랑으로 포장되고 성적 불평등이 당연시되는 사이 여성은 피동적으로 재현되기 십상이었다. 이런 역사를 훑어본 후 이 책의 마지막 장은 미술가들이 여성의 주체성을 회복하기 위해 어떠한 작업들을 했는지 보려고 한다. 그 과정에서 우리는 페미니즘적으로 기존의 작품을 새롭게 해석하고 질문해온 예술가와 미술사가와 이론가들을 만나게 될 것이다.

아름다움과 ────────── 추함의

이분법
────

1장

기괴한 늙은 여자와 중후한 늙은 남자

전 세계에서 가장 사랑받는 그림 중 하나가 페르메이르Johannes Vermeer의 〈진주귀걸이를 한 소녀〉라고 한다. 남녀불문이긴 하지만 경험상으로는 남성이 특히 이 그림을 좋아하는 것 같다. 한 번 보면 마법에 사로잡힌 것처럼 좀처럼 눈을 돌리지 못한다. 하지만 대체 무엇 때문인지는 별로 궁금해하지 않는다. 사람들에게 물어본다. "예쁜 여자 그림이어서가 아닐까?"라는 답이 돌아온다. 하지만 예쁜 여자 그림은 미술관에 차고 넘친다. "순수해 보여서?" 그것도 마찬가지. 순수한 여자 그림도 셀 수 없이 많다. 가장 황당했던 대답은 "진주귀걸이가 크고 값비싸 보

진주귀걸이를 한 소녀 요하네스 페르메이르(1665년경)
캔버스에 유채, 44.5×39cm, 네덜란드 헤이그 마우리츠하위스 미술관

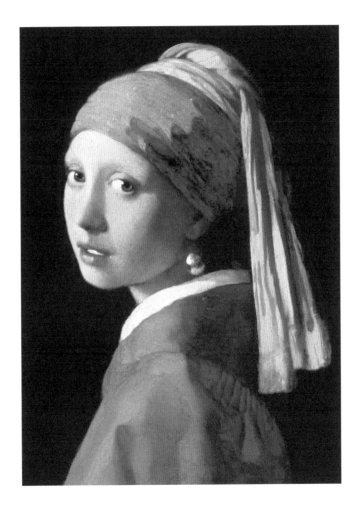

여서?"였다. 물론 진주의 영롱한 빛을 재현한 화가의 솜씨는 더할 나위 없이 훌륭하다. 빛에 따라 색의 뉘앙스가 변하는 옷자락과 머릿수건의 질감 표현은 또 어떤가? 하지만 단지 그뿐일까? 그림 속 아름답고 순수해 보이는 매력적인 여성이 나를 바라보고 있긴 하지만, 그것만 가지고는 유독 사랑받는 이유가 충분하지 않다. "분명하지 않은 뭔가 비밀스러운 느낌 때문"이라는 답은 그럴싸하다. 그렇다면 왜 이 그림에서만 '뭔가 비밀스러운 느낌'이 나는 걸까?

나는 그 비밀이 자세에 있다고 생각한다. 일반적으로 초상화는 정면을 그리거나 화가의 자화상처럼 몸만 살짝 옆으로 돌린 3/4 프로필로 그린다. 하지만 이 그림에서 소녀는 돌아서서 가다가 몸을 돌려 관람자를 바라보는 자세다. 누군가는 이 그림에서 첫사랑 그녀를 떠올리기도 한다. 이별 후 마지막으로 나를 향해 몸을 돌린 그녀의 눈동자. 어쨌든 질문은 이것이다. 그녀는 왜 몸을 돌렸을까? 내가 불렀나? 나를 보고 싶어 하나? 반짝이는 눈동자는 내게 무슨 말을 하고 있는 걸까? 이 그림이 뭔가 비밀스러워 보이는 이유는 그 전형성에서 벗어난 '알 수 없는 자세' 때문임이 분명하다. 초상화를 그리는 일반적인 작법을 조금만 벗어나도 그에 익숙했던 사람들의 시선을 사로잡을 수 있다. 그것이 화가의 '독창성'이다.

르네상스 이후 화가의 독창성이 강조되고 너나 할 것

없이 뭔가 새로운 것을 만들어야 인정받는 문화가 되었으나, 독창성은 말처럼 쉽지가 않다. 역사를 살펴보면 독창적인 작품은 대개 기존의 것에 익숙한 사람들에게 거부감을 불러일으켰고 아름다움을 파괴한다고 욕을 먹었다. 어떤 작품은 한때 아름답다고 칭송되었다가도 나중에 창의성이 없다고 내쳐지기도 했다. 그런데 어떻게 봐도 아름답다고 할 수 없는 작품들도 많다는 것을 우리는 알고 있다. 버젓이 미술관이나 갤러리에 걸려 있는 '추한' 그림들 말이다.

　　쿠엔틴 마시스Quentin Massys의 〈기괴한 늙은 여자〉 그림을 보면 사람들은 웃음을 터뜨린다. 처음엔 남자인 줄 알았다는 사람도 많다. 늙어가면서 가슴이 나오는 남자가 없는 건 아니지만 이 그림은 제목에서 여자임을 밝히고 있다. 마이클 바움Michael Baum이라는 영국의 의사는 그림 속 여자가 파제트병으로 고생했을 거라는 의견을 내놓기도 했다. 이 병에 걸리면 뼈가 비대해지거나 변형을 일으킨다. 그림의 주인공 얼굴을 보고 그런 진단을 내렸을 텐데, 어떻게 병자가 아닌 사람이 저런 얼굴을 가질 수 있겠는가 하는 생각을 깔고 있다. 하지만 어디까지나 추측일 뿐 증명할 방법은 없다.

　　사람들에게 이런 그림은 왜 그렸을지 물어보면 고개를 갸웃거리다가 "패러디?" 하고 자신 없는 목소리로 대답한다.

기괴한 늙은 여자 쿠엔틴 마시스(1515년경)

패널에 유채, 62.4×45.5cm, 영국 런던 내셔널갤러리

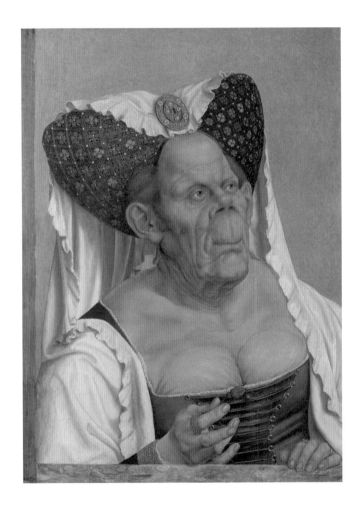

만약 패러디라면 무엇에 대한 패러디일까? "늙었는데도 주제를 모르고 자신의 여성성을 과시하는 여자는 추하다는 것을 보여주는 그림"이라고 대답한다. 나는 사람들이 그림이 말하고자 하는 바를 예상보다 빨리 알아챘다는 데 놀라곤 한다.

　이 그림은 화가의 친구이기도 했던 에라스뮈스_Desiderius Erasmus_의 에세이 《바보 예찬_Encomium Moriae_》과 관련이 있다. 이미 늙어 볼품이 없는데도 남자를 유혹하려는 희망을 놓지 못한 채 거울에서 떨어질 줄 모르며 시든 가슴을 내보이는 늙고 추한 여자를 풍자하는 대목이 그 책에 있기 때문이다. 원문을 인용해보자.

　저승에서 막 돌아온 듯한 송장 같은 할머니가 '인생은 아름다워!'를 끊임없이 연발하고 다니는 것이다. 이런 할머니들은 암캐처럼 뜨끈뜨끈하고, 그리스인들이 흔히 쓰는 말로 염소 냄새가 난다. 그녀들은 아주 비싼 값에 젊은 파온을 유혹하고, 쉴 새 없이 화장을 하고, 손에 늘 거울을 들고 있으며, 은밀한 곳의 털을 뽑고, 시들어 물렁물렁해진 젖가슴을 꺼내 보이고, 한숨 섞인 떨리는 목소리로 사그라져가는 욕정을 일깨우려 한다. 처녀들 틈에 끼어 술을 마시고, 춤을 추려 하고, 연애편지를 쓰기도 한다. 사람들은 그런 할머니들을 보고 비웃으며 다시없는 미친년들이라고 말한다. 하지만 그러는 동

안에도 그 여자들은 스스로 만족하며, 온갖 즐거움을 마음껏 누리고 온갖 달콤함을 맛보면서 내 덕에 행복해한다.[1]

오늘날에도 나이 든 여자가 젊은 여자처럼 자신의 여성성을 과시하는 옷차림이나 외양을 하고 다니면 "나잇값 못한다"며 혀를 끌끌 차는 분위기가 있는 걸 보면, 이런 풍자가 어떤 실존 인물을 빗댄 것이리라는 추측을 할 수 있다. 흉하게 늘어진 주름살과 피부, 탄력 잃은 콧구멍, 얼굴에 난 커다란 점이나 사마귀, 쪼그라든 가슴을 부풀리고 싶어 하는 헛된 욕망, 나이에 어울리지 않는 머리장식…… 그림에 붙은 해설에는 "손에는 약혼을 상징하는 붉은 꽃을 들었으나 영원히 필 것 같지 않다"고 쓰여 있다. 이렇듯 뭔가를 풍자하기 위해 추한 그림을 그리기도 한다.

그런데 이 해설을 읽은 후에 이 그림은 더 불편해진다. 에라스뮈스는 "지저분하고, 등은 휘었고, 쭈글쭈글 주름에 대머리, 턱은 합죽이인데도 악착같이 인생을 즐기려 하는" 늙은 남자가 숫처녀를 유혹하려 애쓰면서 온갖 짓거리를 하는 것을 비판하기도 하지만, 무엇보다 '더 재밌는 것'으로 추하게 늙은 여자를 풍자의 대상으로 삼기 때문이다.

"남자의 주름살은 자랑할 만한 연륜이지만 여자의 주름살은 그냥 추한 거죠." 영화배우 시몬 시뇨레Simone Signoret가 인

터뷰에서 했다는 말이다. 이브 몽탕Yves Montand과 나이가 같은 그녀는 어느 날 보니 자기는 그냥 늙어가는 것이고 이브 몽탕 은 성숙해가는 것이더라고 이야기했다.[2] 여배우의 그 한탄은 나도 자주 하던 것이다. TV를 보면 한때는 당대 최고의 미녀로 추앙받았으나 나이 들면서 부끄러움을 잃어버린 주책바가지 역할밖에 하지 못하는 여배우들이 얼마나 많은가. 주름살마저 연기한다고 찬사를 받는 중후하게 나이 든 남자 배우들은 넘치지만, 늙음을 그대로 내보이면서 '아름답다'고 칭찬받는 여자 배우는 너무나 드물다.

〈기괴한 늙은 여자〉는 〈늙은 남자의 초상〉과 함께 두 폭 짜리 그림의 일부로 보인다. 한쪽에는 질병에 걸렸다고 추측까지 하게 되는 기괴하게 늙은 여자, 다른 한쪽에는 중후하게 늙은 남자 그림을 나란히 대비시켜 배치한 것이다. 그림 속 남자에게는 과장도 풍자도 보이지 않는다. 모피 달린 외투와 엄지에 낀 반지로 알 수 있는 부유함, 오랜 공직생활을 해서인지 근엄해 보이는 표정. 화가는 왜 이 그림들을 나란히 배치하려 했을까?

여자들은 환갑이 넘으면 거울을 보지 않는다는 속설처럼, 여자들에게 노화는 '포기' 혹은 '젊음을 되돌리려는 안타까운 시도'와 연결된다. 쿠엔틴 마시스의 그림은 지금 시점에서

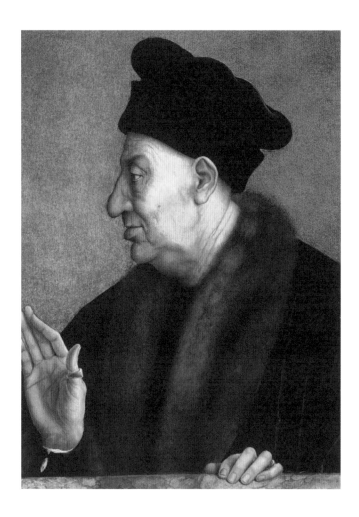

늙은 남자의 초상 쿠엔틴 마시스(1517년경)
패널에 유채, 64.5×45.5cm, 프랑스 파리 자크마르 앙드레 박물관

보면 다분히 여성혐오적이다. 실제로 주변을 둘러보자. 늙어서도 나잇값 못하고 젊은 여자 쫓아다니며, 조금만 친절을 베풀면 자기를 좋아하는 줄 알고 껄떡대는 남자가 어디 한둘인가? 프란스 할스Frans Hals나 얀 스텐Jan Steen, 피테르 데 호흐Pieter de Hooch 같은 화가들의 그림에서 그런 남자들이 없는 건 아니지만, 그런 경우 대개는 유머와 함께 은유적으로 묘사된다. 허튼 짓을 하는 남자의 외모를 통해 직접적으로 '추'를 드러내는 경우는 별로 없다. 서양미술에서는 도덕적으로나 육체적으로 추함을 드러낼 때 여자의 몸을 사용하는 경향이 두드러지는 것이다.

그러고 보니 이 그림 좀 웃기다. '기괴한 늙은 여자'는 가슴을 강조한 옷을 입고 마치 프러포즈라도 하듯 붉은색 장미꽃 봉오리를 들고 남자 쪽을 향하고 있는데 '늙은 남자'는 손을 들어 제지하는 듯 보이지 않는가? 마치 "잠깐만요, 이러지 마시라고요" 하는 것처럼.

불완전한 몸, '현대의 비너스'

런던을 찾은 사람이라면 트라팔가 광장을 반드시 거치게 되어 있다. 주변에 내셔널갤러리를 비롯해 국립초상화미술관, 세인트마틴인더필즈 교회 등이 있어서 전 세계 관광객들이 만남의 장소로 이용하거나 계단에 앉아 쉬는 곳이기 때문이다. 유럽 어딜 가나 광장에는 그 나라의 역사적 인물이나 영웅의 동상이 서 있다. 트라팔가 광장에서 제일 눈에 띄는 건 네 마리 사자상에 둘러싸여 높이 52미터의 기둥 위에 서 있는 넬슨Horatio Nelson 제독 동상이다. 그가 영국에서 차지하는 위상을 짐작할 수 있다. 그리고 광장 귀퉁이를 돌아가며 서 있는 다른 동상들을 보

게 된다. 누군지 알 게 뭐냐 싶긴 하지만 자료를 보니 헨리 해블록Henry Havelock 장군, 찰스 네이피어Charles Napier 상군, 조지 4세 George IV의 기마상이다.

그런데 나머지 좌대 하나는 오랫동안 비어 있었다. 무려 160여 년간이나. 원래는 영국 국회의사당을 만든 찰스 배리 Charles Barry 경의 기마상을 올릴 예정이었으나 자금 부족으로 미루고 미루다가 1990년대 후반 공공미술 프로젝트를 하기로 결정하고 그 자리를 현대 미술가들에게 주었다. 1999년 마크 월린저Mark Wallinger의 〈에케 호모Ecce Homo(이 사람을 보라)〉를 시작으로, 2005년에는 마크 �퀸Marc Quinn의 〈임신한 앨리슨 래퍼〉가 선정되었다. 선천성 기형으로 태어난 앨리슨 래퍼 조각은 "아름다운 비너스가 서 있어도 매일 보면 지겨울 텐데 저 끔찍한 몸을 얼마나 봐야 하느냐"고 투덜대는 사람들로 논란이 되었다. 그렇다면 마크 퀸은 왜 이 주제를 선택했을까?

마크 퀸은 한 인터뷰에서 앨리슨 래퍼 조각을 통해 "'바깥세계를 정복하는 대신 자신의 내면세계를 정복하고 성취된 삶을 살아낸 새로운 영웅'을 표현하려 했다"는 말을 한 적이 있다. '바깥세계를 정복한' 사람들은 트라팔가 광장에 서 있는 저 네 명의 영웅을 가리킬 것이다.

광장 중심에 있는 넬슨 제독은 영국 역사상 가장 위대

임신한 앨리슨 래퍼 마크 퀸(2005년)
대리석, 높이 356cm, 영국 런던 트라팔가 광장

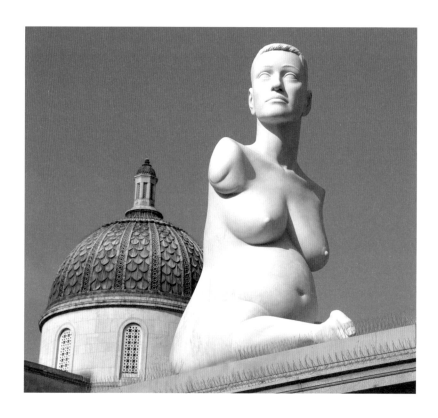

한 해군 영웅이다. 고위직에 있을 때도 몸을 사리지 않고 적진을 향해 뛰어들었고 뛰어난 진략을 구사한 것은 물론 부하들의 능력을 최대한으로 끌어올리는 탁월한 통솔력으로 전쟁을 승리로 이끌었다고 역사는 전한다. 1805년 프랑스의 나폴레옹군에 맞서 싸우다 총탄이 왼쪽 어깨를 뚫고 들어가 폐를 관통하는 부상을 입었으면서도 네 시간 동안이나 정신을 잃지 않고 지휘를 계속해서 결국 승리했다니 우리나라의 이순신 장군 같은 존재일 것이다. 그 전투가 트라팔가 해전이고 그 이름을 딴 트라팔가 광장에 넬슨 제독 동상이 서 있는 것은 자연스럽다.

찰스 제임스 네이피어 장군은 인도 주둔 영국군 총사령관이었고 헨리 해블록 장군도 인도의 세포이 항쟁을 진압한 사람이라고 하니, 이들이 '바깥세계를 정복한' 영웅으로 선택된 것도 이해할 수 있다. 그런데 영국 역사의 수많은 왕 중에 조지 4세를 선택한 이유는 잘 모르겠다. 기록만 살펴보면 그가 영웅인지 고개를 갸우뚱하게 된다. 18세기 후반과 19세기 초반을 산 그는 왕세자 시절 좌충우돌 애정행각으로 유명했고 돈을 흥청망청 써대다가 빚더미에 올라 선왕과 국민들의 골칫거리였다. 가장 유명한 애정행각 대상은 전남편과 두 번 사별하고 혼자 살던, 조지보다 여덟 살이나 많은 미모의 가톨릭교도 마리아 피츠허버트Maria Anne Fitzherbert라는 여인이었다. 그들은 비밀 결혼식까지 올리고 실질적인 동거를 했으나, 왕세자의 방탕함

을 두고 볼 수 없었던 조지 3세는 그의 엄청난 빚을 갚아주는 대신 고종사촌인 캐럴라인Caroline of Brunswick-Wolfenbuttel 공주와 결혼시켜버렸다. 하지만 그 둘은 서로의 외모를 비난하며 거침없이 모욕을 일삼는 막장 드라마를 연출했다. 자존심이 강한데다 남편에게 지지 않을 담력을 지닌 캐럴라인은 남편의 바람기에 맞바람과 유흥으로 맞서다가 왕실에서 쫓겨나 해외를 떠돌며 살아야 했다. 만약 남편의 망나니 행동에 대적하지 않고 조용히 살았다면 훌륭한 여자로 칭찬받았겠지만 '눈에는 눈, 이에는 이'로 맞선 캐럴라인은 두고두고 악녀로 낙인찍힌다. 어쨌든 로열패밀리인 이들의 추문 덕분에 한동안 영국 사람들의 저녁식사 시간이 즐거웠다 하니 그렇게 국민들 여가시간을 재미나게 해준 공적으로 광장에 세워진 것일까?

알고 보면 좀 허무하다. 조지 4세는 이 광장을 만들기 시작한 인물이라 선택되었다. 주변의 다른 영웅들에 비하면 격이 한참이나 떨어지지만 후세의 관광객들이 어떻게 생각할지는 알 바 아니었을 것이다.

어쨌든 그렇게 일이 진행되어 2005년에 〈임신한 앨리슨 래퍼〉 상이 세워졌다. 그녀는 '바다표범손발증'이라고도 불리는 해표지증으로 인해 팔은 양쪽 다 없고 다리는 무릎 아래가 없으며 넓적다리뼈에 발이 달린 기형으로 태어났다. 부모가 복

지시설에 그녀를 '버렸다'고 알려졌지만 당시 영국에서는 장애아가 태어나면 부모에게서 떼어내 국가가 '관리'했다. 장애인을 연구하고 훈련시켜 사회에서 독립적으로 살 수 있도록 하기위해서였다. 훌륭한 복지정책인 것 같지만, 부모는 '신의 저주'인 아이를 직접 기르지 않게 되어 한편으로 안도했고 국가는 '아이'보다 '장애'에 무게를 두고 가족에게서 떼어내어 '미래'를 위한 실험도구로 삼았다.

국가가 책임진다고 하지만 어느 복지시설이나 사정은 마찬가지여서 그곳에서의 삶이 녹록하지 않았으리라는 점은 쉽게 짐작할 수 있을 것이다. 중증장애아의 욕구와 감정, 꿈은 중요하지 않았다. 그들은 단지 연구와 실험의 대상으로서 온갖 선입견과 훈육 속에서 '살아남아야' 했다.

그런 환경에서도 앨리슨 래퍼는 자신의 욕망을 포기하지 않았다. 순응과 체념은 그녀의 사전에 없었다. 장애인이니까 할 수 없다고 생각하는 것, 해야 한다고 생각하는 것에 저항했다. 그녀는 육체적 장애를 극복하고 미술을 공부해 구족 화가가 되었으며 사진전을 열고 세계를 돌아다니며 장애인의 인권과 복지를 위해 힘썼다. 그녀가 맞선 편견에는 장애인은 비장애인과 사랑을 할 수 없다는 생각도 있었다. 그녀는 많은 이들의 우려에도 불구하고 임신을 해 장애인 엄마이자 미혼모라는 편견을 깨고 아이를 낳아 기르고 있다. 보통 사람들로서는 상

상하기 힘든 초긍정 에너지와 의지력이다. 그러니 마크 퀸이 '바깥세계를 정복하는 대신 자신의 내면세계를 정복하고 성취된 삶을 살아낸 새로운 영웅'으로 래퍼를 선택한 것을 이해할 만하지 않은가.

하지만 조각가 마크 퀸이 래퍼의 몸을 통해 우리에게 보여주려고 했던 것이 그런 '정신적 승리의 아름다움'뿐이었을까? 비록 중증장애를 가진 '기형'적인 몸이지만 불운한 운명에 굴하지 않고 자신만의 삶을 당당하게 살아낸 여인에게서 발견할 수 있는 것이 정신의 아름다움뿐이라면 뭔가 부족하지 않은가? 그것은 여전히 우리의 선입견을 벗어나지 않기 때문이다.

인터넷 자료를 찾다보면 그녀의 몸을 작품으로 만든 마크 퀸에 관한 이야기가 주를 이룬다. 미술관이나 박물관에서 보는 〈밀로의 비너스〉나 승리의 여신 〈니케〉, 〈벨베데레의 토르소〉와 같이 팔이 없지만 훌륭한 미술작품을 보면서 앨리슨 래퍼의 몸이 아름답지 못할 이유가 없다고 생각했다는 깨달음도 마치 마크 퀸으로부터 나온 것처럼 쓰여 있다. 하지만 앨리슨 래퍼가 쓴 자서전을 읽어보면 그런 깨달음은 그녀에게서 시작되었음을 알게 된다.

미술대학에서 공부하던 시절, 래퍼는 자신도 '완벽한' 신체의 아름다움만을 그리고 있음을 미처 깨닫지 못하다가 교

수가 한 말에 충격을 받는다. "학생이 아름다운 사람들만 그리는 것은 자신이 어떻게 보이는지, 자신이 정말 누구인지 직시하고 싶지 않기 때문일지도 모르죠."[3] 래퍼는 그때까지 자신의 장애를 정면으로 마주보지 못했음을 깨닫는다. 그녀는 자신을 포함한 장애인을 '똑똑하거나, 유능하거나, 재능이 있는 사람이 될 수'는 있을지 모르지만 '암묵적으로나 공개적으로 매력적인 사람이 될 수 없다'는 데 동의하고 있었음을 자각한 것이다. 어떻게 해도 장애인은 아름다움과는 거리가 멀다는 생각, 장애는 추하다는 생각을 하고 있었음을 깨달은 그녀는 착잡한 마음으로 도서관에 가서 입과 코로 책장을 넘기다가 〈밀로의 비너스〉 사진을 보고 눈이 번쩍 떠졌다. "아니, 이것은 바로 내가 아닌가!"

　　나는 그 순간이 예술가로서의 진정한 전환점이었으리라고 생각한다. 그녀는 처음으로 자신의 몸과 직면한 것이다. 그리고 친구들의 도움을 받아 자기 몸을 석고로 뜬다. 그런 작업에 점점 익숙해지면서 자기 몸이 그렇게 흉하지 않다는 것, 어떤 부분은 매우 훌륭하다는 것, 전체적으로 보면 아름답다는 것을 알게 된다. 그리고 그 작품으로 그녀는 미대 졸업작품전에서 수석을 차지한다.

　　조각에서는 목과 팔다리가 없는 조각을 토르소torso라고 한다. 우연히 고대의 조각이 팔이나 다리가 부서진 채 발견된

데서 시작되었지만, 신체 일부만 가지고도 특별한 긴장을 자아내면서 그 자체로 조형적인 미와 완벽한 가치를 지닐 수 있음을 알아차린 예술가들이 있다. 로댕Auguste Rodin이 대표자다. 그들은 여기서 영감을 받아 하나의 독립적인 주제로 삼아 발전시키기 시작했다. 그들의 팔다리 없는 조각을 보면서 누구도 장애를 문제 삼거나 불쾌해하지 않는다. 그렇다면 살아 있는 토르소인 앨리슨 래퍼의 육체를 아름답게 보지 않을 이유는 무엇이란 말인가?

에이미 멀린스Aimee Mullins라는 여성은 종아리뼈 없이 태어난 장애인으로 한 살 때 무릎 아래 다리를 잘라내는 수술을 받았으나, 스프링이 달린 의족을 달고 달리기 선수로서 미국 대표로 패럴림픽에 출전해 대회신기록을 세웠다. 나중에는 특수 제작된 의족을 달고 패션모델로, 영화배우로도 활동하게 되었는데, 그녀가 한 말이 인상적이다. 많은 사람들이 성형수술로 몸 안에 각종 보형물을 넣고 다니지만 그들에게 장애인이라고 하지 않는데 왜 자신에게는 장애인이라고 하느냐는 물음이었다.

주목해야 할 또 한 가지는 언제나 역사의 중심에서 행동하고 기록되고 기념되던 남성 영웅들 사이에 앨리슨 래퍼가 당당히 자리 잡았다는 점이다. 그중에서 꼭대기를 차지한 넬슨 제독은 높이 솟아 있어서 잘 보이지 않지만 오른팔이 없어 옷

토르소 오귀스트 로댕(1877~1879년)
대리석에 청동, 52.1×25.4×16.2cm, 미국 뉴욕 메트로폴리탄 박물관

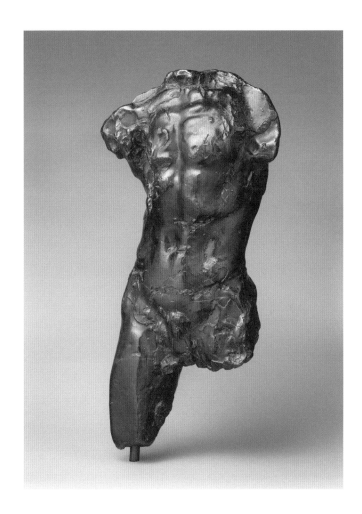

소매만 가슴에 걸쳐져 있고 눈도 균형이 맞지 않는다. 그 조각
은 넬슨 제독이 1794년 칼비 해전에서 돌 파편에 맞아 오른쪽
눈의 시력과 왼쪽 눈썹의 반을 잃었고, 1797년 산타크루즈에
서 임무를 수행하던 중에 적의 탄을 맞아 오른팔 전체를 절단
했던 사실을 담아냈다. 넬슨도 후천성 장애인이 되었고 그 장
애를 무릅쓰고 임무를 완수해서 영웅이 되었다. 하지만 아무도
장애인이 된 그를 조각으로 남겼다고 나무라지 않았다.

앨리슨 래퍼는 장애가 있는 자신의 몸을 석고로 뜨기
시작했지만 예술가로서 주목받지 못했다. 마크 퀸이라는 작가
가 그녀의 몸을 대리석으로 만들어 트라팔가 광장에 전시했을
때에야 사람들은 초기의 비판적 입장에서 긍정적으로 돌아섰
다. 앨리슨 래퍼는 전 세계 사람들의 관심을 끌었지만 작가로
서가 아니라 모델로서였다. 그것도 '중증 장애를 가진 미혼모'
라는 불행한 개인사를 전제한 관심이었다. 그 조각 자체에서
아름다움을 발견하려는 사람은 여전히 매우 드물었다.

사람들은 결함이 있는 형태 속에서 미적 아름다움을 발견하
고 토론하는 것에 대해 관심이 없다. 하지만 해변을 걷다가
구멍이 뚫린 조약돌을 발견했을 때, 대부분의 조약돌에 구멍
이 없다고 해서 구멍 뚫린 조약돌을 혐오스럽게 보지는 않는
다. 구멍이 뚫린 조약돌이 우리의 시선을 끄는 것처럼, 다양

한 형태에 매혹될 수도 있다. 반면 우리가 인정하는 형태에서 크게 벗어난 사람의 몸에 대해서는 그런 식으로 반응하지 않는다.[4]

어쩌면 아름다움에 대한 우리의 시각은 지독한 편견에 사로잡혀 있는 게 아닐까? 장애를 가진 몸을 그저 불쌍하게 여기며 동정을 보내야 하는 대상이라고만 생각하는 건 아닐까? 앨리슨 래퍼는 자신의 몸을 '현대의 비너스'라고 했다. 왜 아니겠는가? 앨리슨 래퍼 조각은 위대한 '정신적 승리'를 이룬 인물에 대한 존경이고, 장애에 대한 편견이 만연한 사회에서 '정상은 무엇인가'와 '아름다움이란 무엇인가'를 묻는 행위이며, 남성중심의 역사와 사회, 문화에 던지는 젠더적 문제제기이기도 한 것이다. 작가 마크 퀸은 단지 세간의 이목을 집중시키려고 무리수를 둔 것이 아니라 여러 면에서 탁월한 선택을 했던 것이다. 이렇게 작가들은 아름다움에 대한 우리의 선입견을 깨기 위해 작업을 하기도 한다.

보라, 괴물 같은 인간이 여기 있다!

초등학교 6학년 때였을 거다. 추석 연휴에 한 살 위인 언니와 명동에 가서 영화 〈캐리〉를 봤다. 못생겨서 놀림을 받던 캐리라는 여성이 우연히 사물을 움직이는 초능력을 얻게 되어 자기를 놀린 주변 사람들에게 복수한다는 내용의 공포영화였다. 맨 마지막에 무덤에서 손이 튀어나오는 장면에서 사람들이 지른 비명은 극장 전체를 흔들 정도로 강력했다. 그때의 충격으로 나는 지금까지도 공포영화를 보지 못한다.

그런데 사람은 다양해서 일부러 공포영화만 찾아 보는 마니아들도 있다. 공포영화만 따로 모아놓고 영화제를 하기도

한다. 그뿐인가? 버스를 타고 가다가 반대편에서 교통사고가 났다고 치자. 바닥에는 피가 흐르고 운동화 한 짝이 나뒹군다. 이 힌트만 가지고도 짐작할 수 있는 처참한 광경을 피하기는커녕 유리창에 코를 박고 바라보는 사람들도 있다.

15년 전쯤 뉴욕을 여행했을 때 우연히 살인사건 현장을 지나치게 되었다. 한 가게 앞에 사람들이 빼곡히 모여서 구경하고 있었다. 쇼윈도는 부서졌고 안에 사체가 뉘여 있었으며 경찰이 그 주변을 다니며 살피고 있었다. 나는 한 발 물러서 그 장면을 구경하는 사람들을 보고 기이한 느낌에 사로잡혔다. 그들은 쇼윈도 안을 좀 더 자세히 보려고 몸싸움을 마다 않으며 그 장면을 카메라에 담느라 혈안이 되어 있었다. 그건 마치 초현실적인 영화의 한 장면처럼 보였다. 인간이란 어떤 존재인가? 인간의 호기심은 어디까지일까?

1804년에 지어진 파리의 '모르그morgue', 즉 시체공시소라 불렸던 법의학연구소의 역사를 우리는 알고 있다. 시신을 꾸미고 극적인 연출을 덧붙여 전시하고, 볼만한 시신에 대한 소식을 담은 전단지를 돌려 관광명소로 소개했다. 사람들이 줄을 서서 시신을 보며 조롱하고 농담하는 장면을 상상해보라. 호기심을 자극하는 시신이라도 나오면 하루에 만 명이 방문했다는 그 끔찍한 전시가 없어진 지 이제 겨우 백여 년이다.

1845년의 시체공시소 내부
종이에 데생, 프랑스 파리 국립도서관

죽은 사람만 구경거리가 되었던 게 아니다. 산 사람을 전시하고 구경하기도 했다. 19세기 런던의 사르키 바트만Saartjie Baartman(세라 바트만Sarah Baartman)은 그들 중 하나다. 프랑스대혁명이 있던 1789년 남아프리카 코이족으로 태어난 그녀는 10대에 케이프타운으로 팔려가서 아이 돌보는 일을 하다가 윌리엄 던롭William Dunlop이라는 영국인 군의관에게 다시 팔려 1810년 런던의 피커딜리에 있는 건물에서 동물우리에 갇힌 채 전시되었다. 사람들은 그녀를 '호텐토트의 비너스'라고 불렀다. (19세기 유럽에서 호텐토트는 흔히 남아프리카 코이족 여성을 비하하는 말로 쓰였다.) 흑인의 이질적인 육체에 대한 경멸과 멸시가 담긴 이런 '인종 전시'는 그녀의 육체를 구경거리로 만들었다. 1814년까지 전국 방방곡곡을 돌며 전시되다가 1815년 파리로 옮겨진 후 과학자들의 연구 대상이 되었다는 그녀의 인생 기록은 너무나 가슴이 아파서 읽기가 힘들다.

기록에 의하면 그녀는 26세이던 1816년에 강간과 매춘 때문에 매독에 걸려 숨을 거두었다고 알려졌다. 하지만 이것은 자극적인 것을 좋아하는 사람들이 만들어낸 이야기일 가능성이 크고, 실제로는 극도의 외로움과 그에 따른 알코올중독, 과로에 따른 건강 악화가 원인이었다고 한다. 사르키 바트만은 죽은 후에도 편안히 잠들지 못했다. 시신이 해부학의 샘플이 되었기 때문이다. 골격, 성기, 뇌는 보존되어 1974년까지 파리

사르키 바트만을 구경하는 사람들 조르주 로프투스(1814년)

La Venus Hottentote

인류학박물관에 전시되었다. 포름알데히드 병에 담겨 있던 그녀의 파편화된 육체가 모국에 묻힌 건 2002년. 그녀가 죽은 후 200년이나 지나서였다. 넬슨 만델라Nelson Mandela가 남아프리카 공화국의 대통령이 되면서 그녀의 시신 반환을 프랑스에 요청했고, 승인되기까지 무려 8년이 걸렸다.[5]

이런 역사를 두고 인간의 잔인함에 치를 떠는 것만으로는 충분하지 않다. 서구의 합리적 주체는 언제나 '나와 다른 너'를 통해 주체를 형성했다. '나'를 정상이자 기본으로 놓고 나와 다른 사람들을 철저히 타자화한 것이다. 아프리카에선 '정상'이었고 지금도 정상인 그녀의 몸이 유럽으로 와서는 '비정상'으로 타자화된다. 다른 피부색, 커다란 엉덩이와 유방, 다르게 생긴 얼굴 모양은 야만이자 비정상이며 기형으로 치부되었고 유럽인들은 이것을 구경함으로써 자신들이 얼마나 정상인지를 확인하고 안도했다. 보라, 괴물 같은 인간이 여기에 있다! 우리는 안전하고 정상이며 문명인이다.

문명국 영국인들이 특별히 궁금해했던 건 그녀의 '거대한 소음순'이었다. 그에 대한 소문이 전설처럼 퍼져 있었고, 그래서 온갖 감언이설로 꼬드겨 그녀의 다리 사이를 보려고 애를 썼다. 이 얼마나 끔찍한 광경인가. 세간에 떠돌던 기록은 사르키 바트만이 아랫도리만 천으로 가리거나 나체로 무대에 섰으며 조련사의 지시에 따라 앉거나 서서 구경거리가 되었고, 구

경꾼들은 그녀의 성기를 만질 수도 있었다고 전한다. 그러나 이것 또한 사람들의 포르노적 호기심 때문에 왜곡된 것이다. 레이철 홈스Rachel Holmes가 쓴 《사르키 바트만The Hottentot Venus》이라는 책에서는 그녀가 한 번도 나체로 무대에 선 적이 없었고 무용수들처럼 피부색 전신 스타킹을 입었다고 전한다.[6] 사르키 바트만은 호기심으로 충만한 '야만적'인 서구 관객들 앞에서 자존감을 지키기 위해 끝까지 싸웠으며 무례한 행동에 화를 냈고 무리한 요구에 응하지 않았다.

과학자들은 그녀가 인간과 동물 사이 어디쯤에 있다고 간주했다. 그녀를 실제로 만나서 연구했던 프랑스의 해부학자 조르주 퀴비에Georges Cuvier 박사는 그녀가 지능이 높으며 네덜란드어를 유창하게 했고 영어로는 소통이 가능한 정도였으며 프랑스어도 좀 할 수 있었다고 전한다. 어깨와 등이 우아하며 팔이 날씬하고 손과 발은 매력적이었고 전통음악에 맞춰 멋지게 춤을 추었던 사람으로 기록한다. 하지만 그녀의 빠른 몸놀림에 '원숭이 같은 특징'이 있다고 추가하는 것이다. 빠르다. 원숭이 같다. 동물에 가깝다. 어쨌든 인간은 아니다! (퀴비에 박사는 그녀가 죽은 후 몸을 분해해서 뇌, 골격, 성기를 포름알데히드 병에 넣어 보관·전시한 사람이다.)

사르키 바트만은 노예제도가 폐지된 후의 세상에서 살

았지만 실질적으로는 노예였다. 야만인을, 괴물을 어떻게 자유롭게 풀어줄 수가 있겠는가. 하지만 우리에 가두고 '동물'이라며 조롱하던 19세기 사람들은 정작 그녀의 몸을 따라 엉덩이가 부풀려진 페티코트를 입었다. 이건 낯설지 않은 현상이다. 매춘부를 혐오하던 사람들이 정작 매춘부들의 의상과 화장을 따라 하면서 유행을 만들곤 했기 때문이다. 지금도 여성의 몸은 그로부터 크게 벗어나지 못했다. 타인의 시선을 끌기 위해 가슴 확대 수술을 하고, 올라붙은 엉덩이를 만들기 위해 극기 훈련 같은 피트니스를 감내한다. 그 몸은 누구를 위한 것일까?

르네 콕스Renee Cox의 작품 〈호텐토트〉는 커다란 유방과 엉덩이 장식을 몸에 붙인 채 관객을 바라보는 여인을 보여준다. 그것은 실재가 아닌, 과장된 타자의 특성이다. 흑인 여성의 몸이 아니라 흑인 여성을 바라보는 우리 시선의 타자성을 보여주는 것이다. 물론 인간은 아름다운 것뿐 아니라 추한 것도 보고자 하는 호기심이 있기 때문에 추한 작품을 만들기도 하지만, 이렇게 인간의 호기심이 낳은 야만적인 역사를 비판하려는 의도로 작품을 만들기도 한다.

타자를 향한 저질스러운 호기심은 아프리카 여자의 거대한 음순을 상상하도록 만들었다. 얼마나 거대한지 확인하고 싶어 안달이 난 남성 관객과 과학자들에 둘러싸인 한 여인은

호텐토트 르네 콕스(1994년)
젤라틴 실버프린트, 121.92×152.4cm

자존감을 지키기 위해 필사적으로 싸워야 했다. 이 여인을 우리는 잊지 말아야 한다. 19세기, 인간이 기술적·과학적으로 비약적인 발전을 이룩하고 이성적이고 합리적인 존재임을 믿던 시기에 일어난 야만적인 역사를 '예외'로, 이미 지난 역사로 치부해서는 안 된다. 지금 이 순간에도 우리는 끊임없이 타자를 양산해내고 혐오하며 추방하려고 하기 때문이다.

이게 어떻게 예술이 될 수 있을까?

오늘날 우리는 시신을 구경하러 시체공시소에 가지 않는다. 특별한 사건을 겪지 않은 평범한 삶이라면 기껏해야 부모님이나 아주 가까운 사람들의 죽음을 경험하고 염을 하는 장면을 볼 수 있을 뿐이다. 하지만 시선을 쭉 들어올려 새의 눈으로 세상을 내려다보면 죽음은 도처에 넘쳐난다. 지금 이 순간에도 누군가는 죽는다.

다니엘 스푀리Daniel Spoerri의 '사인 조사' 연작은 그런 죽음들 중에서도 자연사가 아닌 죽음을 담았다. 자살이나 범죄와 관련된 시신의 사진을 그 사건과 연관된 물건과 함께 전시한

포연 다니엘 스푀리(1971년)
혼합 재료, 미국 뉴욕 현대미술관

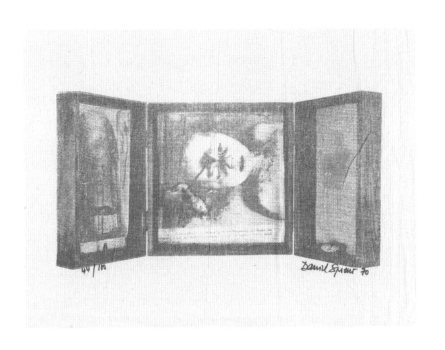

다. 그중 〈포연 Pulverschmauch〉이라는 작품에는 눈도 못 감고 죽은 어린 소녀의 사진이 있다. 아이의 이마에는 총탄자국이 있고 몸에 핏자국도 그대로다. 작은 짐승의 해골이 부착된 이 사진은 차마 똑바로 보기가 힘들다.

이게 무엇인지를 제대로 보려면 심리적으로 준비를 많이 해야 한다. 일단 심호흡을 하고 이건 단지 미술작품일 뿐이라고 생각하면서 거리를 두고 냉정한 마음을 유지해야 볼 수가 있다. 사진 아래 쓰여 있는 문장은 이 아이가 자기 아버지의 총에 살해당했음을 알려준다. 이 작품은 세 개의 나무상자로 이루어져 있다. 아이의 사진을 가운데 두고 왼쪽 상자에는 아이의 머리를 관통한 총알의 사진과 실제 총알이 들어 있고, 오른쪽 상자에는 사건현장에 있던 인형이 부서진 채로 놓여 있다. 전체적으로 노란 물감이 마구 흩뿌려져 있어서 충격적이고 정신없었을 사건 당일의 상황을 암시한다. 죽음을 담은 작품. 보고 있자면 충격으로 속이 메스꺼워진다. 그렇다면 이 작품은 19세기 후반의 시체공시소와 무엇이 다를까?

다니엘 스푀리는 1930년 루마니아에서 태어났다. 2차대전이 발발하자 루마니아는 나치 편에 가담해 전쟁에 돌입했는데, 그의 아버지는 유대교에서 기독교로 개종했음에도 체포되어 죽었다. 겨우 열한 살의 나이에 어머니와 함께 여섯 형제가

어머니의 나라인 스위스로 이주한 후 외삼촌에게 입양되어 자랐다. 그래서 스푀리라는 성은 아버지가 아닌 어머니 성을 따른 것이다. 이후 현재까지 그는 스위스에서 살며 활동하고 있다.

다니엘 스푀리의 작품 중에서 가장 많이 알려진 건 사람들이 식사하고 떠난 테이블을 그대로 고정시켜서 만든 것이다. 그는 이것을 '덫예술(함정예술)snare-art'이라고 부른다. 음식이 덫이라는 뜻인가? 음식을 매개로 맺은 인간관계가 덫이라는 뜻인가? 매우 의미심장한 개념이다. 접시에는 먹다 남은 음식 찌꺼기가 그대로 놓여 있고 컵에는 립스틱 자국도 남아 있다. 재떨이에 꽁초도 수북하고, 구겨져서 아무렇게나 내버려진 냅킨과 포크와 나이프도 어지럽게 널려 있다. 이것을 현대 미술관에서 본 사람들은 '이게 무슨 예술이냐'라는 생각에 화를 내기도 했을 것이다.

그러게…… 이게 어떻게 예술이 될 수 있을까? 우리가 흔히 SNS나 광고에서 보는 식탁은 깨끗하게 다려진 식탁보 위에 색을 맞춰 단정하게 세팅된 그릇에 놓인 갖가지 먹음직스러운 음식들, 반짝반짝 빛나는 촛대와 향기 나는 와인이 담긴 유리잔과 흩뿌려진 꽃잎으로 장식된다. 우리는 호텔이나 고급 레스토랑에서나 볼 법한 사진들을 보면서 감탄하고 상상하면서 부러워하고, 언젠가는 그런 곳에서 식사하리라 다짐하며 사진을 저장해놓기도 한다. 하지만 스푀리의 작품은 식사 후의 잔

해다. 식사 후 깨끗하게 비워진 접시들을 SNS에 찍어 올리면서 그 식사가 얼마나 맛있었는지를 보여주는 드라마 주인공이 생각나기도 하지만, 그것조차 다 먹은 후의 깔끔한 빈 그릇이다. 스푀리의 작품처럼 난잡한 잔해가 아니다. 프랑스의 예술가 소피 칼Sophie Calle이 호텔 청소원으로 취직해 손님들이 체크아웃한 방에 들어가 그 흔적을 기록하고 살피면서 상상의 나래를 폈던 것이 떠오르기도 한다. 혹시 그 작업과 비슷한 것일까?

가만히 생각해보면 우리 일상에서 먹고 자고 싸는 일이 생명을 유지하는 가장 중요한 일인데 그걸 예술로 생각한 적은 없었던 것 같다. 스푀리의 작품 중에는 여자친구와 함께한 식탁도 있고 마르셀 뒤샹과 함께한 식탁도 있다. 관람객은 사건 현장을 조사하는 형사나 소설가가 되어 눈앞의 식탁을 보며 상상할 수 있다. 그의 예술을 '신사실주의New Realism'라고 부르는 이유가 여기에 있을 것이다. 이상화한 일상이 아니라 진짜 일상의 흔적인 물건들을 오브제로 제시함으로써 그 시간과 분위기와 대화와 인간관계와 성격 등을 고스란히 보여주니 말이다. 이미 지나가버린 시간에 덫을 놓아 붙잡아둔 예술. 아, 그래서 덫예술인가?

아무도 주목하지 않는 식사 후의 식탁에 덫을 놓아 누군가의 일상을 포착했듯 스푀리는 누군가의 특별한 죽음도 낚아챈 거라고 해석할 수 있겠다. 매끼 식사처럼 반복되는 일상

도, 살인이나 자살처럼 지구상 어딘가에서 벌어지는 사건들도 그에게는 똑같이 예술이라고 말하고 싶어 하는 것 같다.

　　인상적인 것은 스푀리가 20대에 댄서로 예술계에 입문했다는 사실이다. 그는 춤을 추는 사람이었고 베른에 있는 시오페라단에서는 리드댄서이기도 했다. 춤은 시간의 예술이다. 지금이야 동영상으로 몇 번이고 재연할 수 있지만 그때 그 시간, 그 장소에 있지 않으면 그 맥락 속에서의 감동이나 감흥은 느낄 수 없는 게 춤이다. 어쩌면 그가 그토록 매순간에 덫을 놓으려 했던 건 혹시 순간적으로 흘러가버리고 마는 춤에 대한 미련이나 아쉬움 때문이 아니었을까?

　　다시 〈포연〉으로 돌아가자. '사인 조사' 연작에는 모두 죽은 이들의 사연과 모습, 죽음과 관련된 오브제들이 등장한다. 작가는 다른 덫예술과 마찬가지로 그들의 마지막 모습을 붙잡아놓았다. 우리는 그 작품 앞에서 우연히 어떤 이의 딸로 태어나 '가족'이라는 연으로 얽혀 살다가 끔찍하게 죽은 소녀의 짧은 인생을 떠올리고 명복을 빌 수도 있고, 도처에 만연한 범죄를, 특히 약자를 향한 범죄를 생각하며 분노할 수도 있다. 세상은 왜 이렇게 끔찍한가, 왜 이런 일들이 벌어지는가.

　　만일 예술이 언제나 '인생은 아름다워'만을 보여준다면 그건 현실을 왜곡하는 것이다. 세상은 평등하지 않고, 사람들은

이성적이지 않으며, 강자는 약자를 괴롭히고 착취함으로써 더욱 강자가 되고, 사랑의 맹세는 덧없고, 인간은 스스로의 자리를 파괴하고 더럽히면서 살아간다. 지금도 어디선가 전쟁이 벌어지고 있고, 수많은 사람들이 굶어죽고 있으며, 부는 정의롭게 분배되지 않는다. 이렇게 세상은 아름답지만은 않기 때문에 예술가들은 우리가 외면하고 싶어 하는 세상의 추한 면면을 예술로 기록한다.

2018년 12월 10일, 태안화력발전소에서 24세 비정규직 노동자가 석탄을 이송하는 컨베이어벨트에 끼여 사망했다. 그의 시신은 여섯 시간 동안 방치되었다가 다음 날 새벽에 머리와 몸통이 분리된 채로 발견되었다. 2016년 5월에는 지하철 구의역에서 자동문 수리를 하던 19세의 청년 노동자가 진입하는 전동차에 끼여 사망했다. 택배회사에서 일하다가 트레일러에 치여 숨지고, 건설현장에서 일하다가 사고로 죽고, 에어컨 실외기를 설치하거나 빌딩 외벽을 청소하다 추락사하고, 프레스기에 깔려 죽고, 전기 작업 하다가 감전되어 죽는다. 대부분이 비정규직이라는 건 이 땅의 노동자들이 다 같은 신분이 아님을 보여준다. 세상은 공평하지 않고, 기회는 평등하지 않으며, 가진 자와 못 가진 자의 격차는 갈수록 크게 벌어진다. 이런 세상에서 아름다운 그림만 그리는 건 기만이라고 예술가들은 말한다.

슬프고 화가 나는 현실은 그것에 그치지 않는다. 우리는 세월호를 여전히 잊을 수 없으며 잊지 않으려 한다. 우리는 지금도 사고가 왜 일어났는지 알지 못하며, 왜 희생자들을 구하지 못했는지(않았는지) 알지 못한다. 예술가들은 세월호에서 죽어간 학생들의 방을 '아이들의 방'으로 재현했다. 팽목항에서 4.16킬로미터 떨어진 전남 진도군 임회면 백동리 산76번지에 '기억의 숲'을 조성해서 그날을 기억하려 한다.

다니엘 스퇴리도 그런 마음으로 작품을 만들었을 것이다. 만일 세상이 정말로 아름다운 일들로만 채워져 있다면 이런 작품들은 단순히 예술가의 상상력을 표현한 것이 될 테지만, 현실은 추한 것들로 차고 넘친다. 고통스러운 감정을 불러일으키는 어떤 일들은 빨리 잊어버리는 게 낫지만 어떤 일들은 절대로 잊으면 안 된다.

작가이자 사회운동가인 수잔 손택Susan Sontag은《타인의 고통Regarding the Pain of Others》이라는 책에서 "상기하기는 일종의 윤리적 행위이며, 그 안에 자체만의 윤리적 가치를 안고 있다. 기억은 이미 죽은 사람들과 우리가 공유할 수 있는 가슴 시리고도 유일한 관계이다"라고 썼다.[7] 기억하고 있는 한 우리는 다시는 그런 일을 반복하지 않기 위해 애를 쓸 것이기 때문이다.

'416 세월호 참사 기록전시회—아이들의 방' 전시관에 전시된
단원고 희생 학생들의 빈방 ⓒ박호열

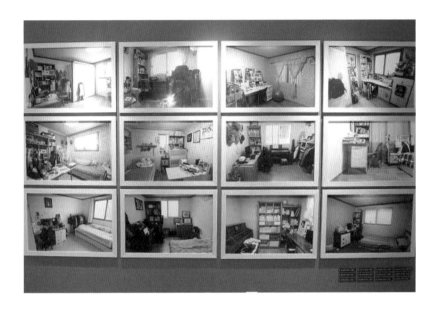

때로는, 아니 자주 추한 것 속에 진실이

두 다리를 잃은 남자가 군복을 입고 목발을 짚은 채 돌이 깔린 길을 힘겹게 걸어 여자들을 향해 간다. 그는 전쟁터에서 부상을 입은 상이군인이다. 거리의 개들이 뛰어나와 남자를 물어뜯을 듯이 짖어댄다. 그 옆에는 술에 취했는지 아픈 건지 어떤 남자가 쓰러져 있다. 상이군인의 시선이 향한 곳에는 몸을 드러낸 채로 유혹의 몸짓을 하고 있는 여자들이 서 있다. 자세히 보면 그녀들은 늙었고 어떻게든 돈을 벌겠다는 마음으로 가득한 악착스러운 표정이다. 뒤쪽의 한 여자는 팔을 뻗어 누군가 지나가는 사람을 불러 세우고 있다. 상이군인은 다리를 잃었지만

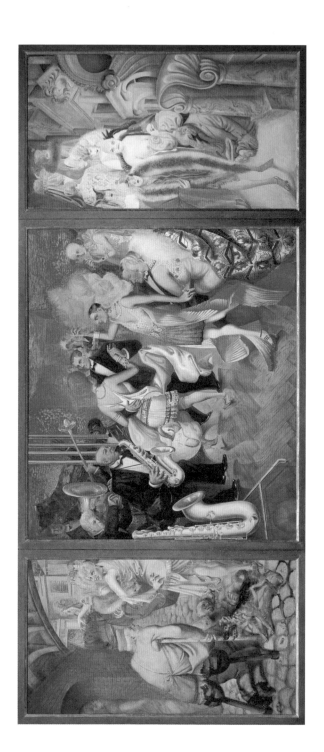

메트시 오토 딕스

패널에 혼합 재료, 181×402cm, 독일 쿤스트뮤지엄 슈투트가르트

욕정을 이기지 못해 여자를 찾는 중이고 늙은 창녀는 그런 남자의 주머니라도 털 목적으로 한껏 모양을 내서 유혹한다. 〈대도시〉라는 제목의 삼면화 중 왼쪽 패널에 그려진 그림이다.

　　오토 딕스Otto Dix는 1920년대 독일의 바이마르공화국 시대를 잘 보여주는 작가다. 그의 그림은 신즉물주의Neue Sachlichkeit 양식이라고 부른다. 영어로는 New Objectivity라고 쓰니 신객관주의 정도로 하면 이해가 쉬울지도 모르겠다. 게오르게 그로스George Grosz, 막스 베크만Max Beckmann이 그에 속한다. 동시대 미술이었던 표현주의가 정신을 지나치게 강조하며 개인의 감정과 내면으로 침투하는 것에 반발하고, 당시 대세였던 추상미술 또한 알아볼 수 없는 화면으로 엘리트들만의 고립된 미술이 되어가는 것에 반대해서 나온 독일의 미술 경향이다. 개인의 감정과 내면 표현이 아닌 사회의 객관적 실체를 담아내려 했기 때문에 세밀묘사에 기반해 약간 과장된 형태와 강렬한 색채를 사용해서 당대의 불편한 현실과 타락한 사회상을 폭로하려 했다. 그들은 모두 자기가 사는 시대의 증인이 되고 싶어 했다. 전쟁에 나갔다가 불구가 된 병사들, 거리의 창녀들, 지식인이나 사회 지도층 인사들의 위선과 부도덕을 폭로하는 그림들을 통해서 말이다.

　　비평가들은 오토 딕스의 그림을 일종의 알레고리로 읽

기도 한다. 그림에 종종 등장하는 상이군인과 창녀는 당시의 실제 상황을 나타내기도 하지만 이를 '육체적인 상해와 도덕적 타락의 상징'이라고 해석하는 것이다.

오토 딕스는 14세에 실내장식 견습공으로 예술 세계에 발을 들여놓는다. 전쟁이 발발하기 전까지 드레스덴의 왕립 예술·장식학교에서 미술 공부를 계속했으나 1914년 1차대전이 발발하자 군에 입대한다. 당시 많은 예술가들이 반은 호기심에, 반은 애국심에 전쟁터로 향했다. 하지만 전쟁이 끝난 후에도 그는 전쟁에서 놓여날 수가 없었다. 전쟁터에서 겪은 일이 악몽이 되어 늘 그를 쫓아다녔기 때문이다. 그가 그림을 그린 것은 전쟁의 트라우마를 극복하는 방법이었다.

일반적으로 역사화에서 전쟁화는 승자의 시선으로 그려졌다. 시신과 부상자가 뒤엉킨 전장을 용감하게 지휘하는 장군과 군대의 행렬이 있고 자국의 용맹함과 군사력을 과시하는 승자의 그림. 그런 승자의 시선 건너편에는 전쟁의 참혹함과 폭력성을 고발하는 그림들이 있다. 오토 딕스는 후자에 속하는 그림을 그렸다. 폐허가 된 전쟁터, 죽어서 널브러진 시체들, 뻥 뚫린 눈에서 기어나오는 구더기와 벌레, 귀신이라도 나올 것 같은 을씨년스러운 벌판, 사지가 떨어져나간 남자의 공포에 질린 얼굴, 나뒹구는 해골들 사이에서 밥을 먹는 군인…… 스페

인 낭만주의 시대 화가 고야Francisco Jose de Goya y Lucientes의 계보를 잇는다고도 할 수 있다. "나는 보았다"라는 문장과 함께 있는 그 그림들은 전쟁의 낭만성을 깨부순다.

당시 바이마르공화국은 전쟁에서 패한 후 전쟁배상금을 지불하느라 경제적인 어려움에 처해 있었다. 중산층이 몰락하고 사회는 양극화되었다. 극단의 부자들과 빈자들만 남았다. 거리에는 실업자와 상이군인, 거지와 굶주린 사람들이 넘쳐났다. 오토 딕스의 그림은 그런 대도시의 참상을 잘 보여준다.

삼면화의 가운데 패널은 부유한 사람들의 파티 장면이다. 사치스러운 보석으로 보란 듯이 치장한 여인과 흥겨운 음악을 연주하는 밴드, 술과 춤으로 흐느적거리는 실내 장면. 그들에게 지금 밖에서 무슨 일이 벌어지는지는 관심 밖이다. 왼쪽 패널에는 가난한 창녀와 가난한 상이군인이, 오른쪽 패널에는 고급 창녀가 등장한다. 왼쪽과 오른쪽의 경제적인 차이는 공간에서도 발견된다. 왼쪽은 울퉁불퉁하게 닳은 돌바닥에 허름한 다리 아래지만, 오른쪽은 바닥이 매끈하고 화려한 건물 사이다. 전쟁을 통해 더 부유해진 사람들이 사회에서 차지하는 위상은 삼면화의 중간 부분, 가장 큰 공간을 그들이 차지하고 있다는 데서도 강조된다. 부자들은 현실에서와 마찬가지로 그림에서도 공간을 넓게 차지하는 것이다. 예나 지금이나 부자들

은 전쟁을 일으키지만 전쟁터에 나가진 않는다. 부자들은 전쟁
으로 더욱 부자가 되고, 전쟁에 동원되어 몸을 다친 군인들은
제대로 보상도 받지 못한 채 거리에서 구걸하며 살아가야 하는
현실, 그럼에도 성욕을 해소하려 거리의 여인을 찾아가거나 바
닥에 앉아 여인의 치마 속을 들여다보는 것으로 만족해야 하는
비굴하고 비참한 현실을 가감 없이 그려낸다. '자, 이게 바로 우
리가 살아가는 대도시의 모습이다'라는 증언이다.

　　그런데 이 그림은 빈부격차 때문이 아니라 성별 간 격
차 때문에도 불편하다. 이 그림은 전체적으로 타락한 여성들의
모습을 강조하고 있다. 심지어 오른쪽의 붉은 원피스를 입은
여인의 털목도리는 여성 성기를 닮았다. 왜 도덕적 타락의 증
거가 여인의 모습으로 드러나야 하는가? 남자들보다 일자리를
얻을 기회도 적고 전쟁으로 보호자도 잃은 여성들이 늙어버린
몸이라도 팔아야 생계를 이을 수 있었던 현실에 대한 연민은
이 그림 어디에서도 보이지 않는다. 그녀들은 추하고 억척스럽
고 비도덕적으로 묘사되어 있을 뿐이다.

　　실은 이렇듯 젠더적으로 불공평한 시각이 서양미술에
서 넘쳐난다. 정의롭지 못하고 불평등한 사회에 대해 날카로운
시선을 던지는 작가라도 세상의 절반인 여성들이 처한 현실에
는 둔감하기 짝이 없다. 젠더 문제에서는 진보와 보수가 따로
없다. 오토 딕스가 얼마나 여성혐오적인 작품을 많이 그렸는지

는 따로 논문이라도 써야 할 판이다.

　　오늘날은 온라인에 매일 매순간 '우리는 행복해요'를 과시하는 듯한 사진과 글들이 넘쳐나고 사람들은 어둡고 슬픈 장면을 외면하고 싶어 하지만, 어쩌면 그 과도한 행복은 거짓일지도 모른다. 핸드폰에서 눈을 들어 내 주변을 보면 이리저리 비틀거리는 취객이 자기가 맨 배낭이 주변 사람들을 얼마나 사납게 쳐대는지도 모른 채 지하철 손잡이에 매달려 졸고 있고, 마비된 다리를 질질 끌며 도움을 요청하는 쪽지를 나눠주는 가난한 사람이 지나간다. 창밖에서는 허리를 펴지 못하고 땅바닥만 보며 걸어야 하는 노인이 폐지를 가득 실은 리어카를 끌고 도로 한복판을 아슬아슬하게 건넌다. 외면하고 싶은 현실. 오토 딕스가 묘사한 바로 그것이다. 때로는, 아니 자주, 추한 것 속에 진실이 숨어 있기 때문에 작가들은 추한 걸 그린다.

　　이 세상에 온갖 악행이 존재하고 있다는 데 매번 놀라는 사람, 인간이 얼마나 섬뜩한 방식으로 타인에게 잔인한 해코지를 손수 저지를 수 있는지 보여주는 증거를 볼 때마다 끊임없이 환멸을 느끼는 사람은 도덕적으로나 심리적으로 아직 성숙하지 못한 인물이다. 나이가 얼마나 됐든지 간에, 무릇 사람이라면 이럴 정도로 무지할 뿐만 아니라 세상만사를 망각할 만큼 순수하고 천박해질 권리가 전혀 없다.[8]

수잔 손택은 《타인의 고통》에서 이렇게 썼다. 그녀가 말한 대로 '무지하고' '성숙하지 못하고' '천박한' 사람이 바로 나다. 나는 마치 단기기억상실증에 걸린 듯 나이 오십이 넘어서도 뉴스를 보면서 매번 놀라고 환멸을 느낀다. 손택은 아마도 '세상은 언제나 추하고 인간은 폭력적이며 우리는 그것을 기억하고 있어야 한다'라는 의미로 앞의 글을 썼을 것이다. 그런데 나는 손택에게 한마디하고 싶어진다. 내가 매번 벌어지는 사건에 놀라는 것은 과거를 잊어버려서가 아니라고. 놀라고 분노하고 좌절하는 것은 순수한 감정이라고. 어떻게 인간이 그런 사건들에 직면해서 '이미 다 알고 있는 일'이라며 냉정하게 바라볼 수가 있겠느냐고. 어쩌면 그것은 '인간은, 세상은 원래 그래'라는 냉소주의와 연결되지 않겠느냐고. 물론 당신이 그걸 의미한 건 아니었겠지만, 기억하고 있어도 놀라운 건 놀라운 것이다. 그건 외려 아무리 반복해도 무뎌지지 않는 심성을 보여주는 게 아닐까? 아프니까, 자꾸만 건드려지니까 뭐라도 하려고 하지 않겠는가.

　　독일의 극작가이자 사상가인 실러Friedrich von Schiller는 1792년 저작 〈비극론Über die tragische Kunst〉에서 "슬픈 것, 끔찍한 것, 심지어 무서운 것들까지도 거부할 수 없을 만큼 매혹적이라는 것, 이제 고통과 공포의 장면에 불쾌감을 느끼면서도 동시에 매혹되는 것은 인간 본성의 일반적인 현상이다"라고 썼

다.[9] 예술가들이 다루는 주제와 형식이 단순한 아름다움을 넘어서는 이유일 것이다. 이제 우리는 추한 것에도 진실이 숨어 있음을 알게 되었다. 다음은 아름다운 작품의 이면을 들여다볼 차례다.

누가

아름다움을

정의하는가

2장

남자와 여자, 두 개의 벗은 몸

'고대 그리스 미술'이라고 하면 우리는 하얀 대리석의 아름다운 조각들을 떠올린다. 초기의 뻣뻣하고 도식적인 육체를 벗어나, 미술사학자 곰브리치Ernst H. Gombrich의 표현대로 하자면 "미술가들이 자신들이 본 것에 의지하기 시작하자"[1] 자연스러운 표현이 가능해진 시대의 작품들이다. 하지만 이 시대의 조각은 '있는 그대로의 현실'이라는 의미의 사실주의와는 다르다. 이상화된 미를 그려냈기 때문이다.

〈크니도스의 아프로디테〉라고 알려진 오른쪽 페이지의 조각은 고대 그리스 최초의 여성 누드라고 알려졌다. 이건 로

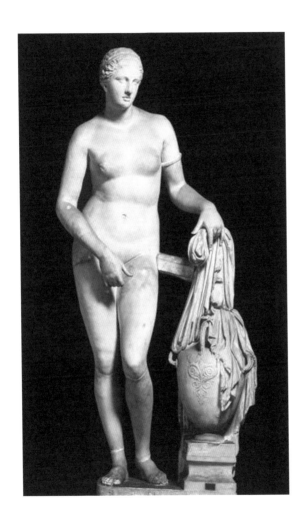

마시대 복제품이고 원본은 프락시텔레스Praxiteles가 자신의 애인이기도 했던 프리네Phryne를 모델로 만든 거라고 한다. 지금 이 작품에 주목하는 이유는 그 '포즈' 때문이다. 그녀는 몸의 무게 중심을 약간 오른쪽으로 옮겨 전체적으로 부드러운 곡선을 만들면서 오른손으로 자신의 음부를 가리고 있다. 라틴어 표현으로는 이것을 '베누스 푸디카venus pudica(정숙한 비너스)'라고 한다. 부끄럽다는 듯 음부를 가려야 정숙한 여자가 되는 것이다. 이것은 고대 그리스의 남성 누드들과 비교하면 독특하다. 남자들 조각을 아무리 떠올려봐도 이런 자세를 취한 것을 찾을 수 없기 때문이다.

오른쪽의 작품은 1928년 에비아 섬의 아르테미시온 해저에서 우연히 발견된 그리스 고전기의 작품이다. 오른손에 무엇을 들고 있었는지에 따라서 그가 제우스인지 포세이돈인지가 결정될 것이므로 현재로서는 이 인물이 누구인지 불분명하다. 그런데 만약 번개를 든 제우스라면 오른팔이 정면을 향하기보다는 뭔가를 내리꽂는 포즈를 취하지 않았을까. 그러므로 이 포즈에는 삼지창이 좀 더 자연스럽다. 손에 든 것이 삼지창이라면 그는 포세이돈이 될 것이다.

남자의 오른발은 뒤꿈치가 살짝 들렸고 왼발은 발끝이 들려 있다. 번개가 되었든 삼지창이 되었든 뭔가를 집어 던지

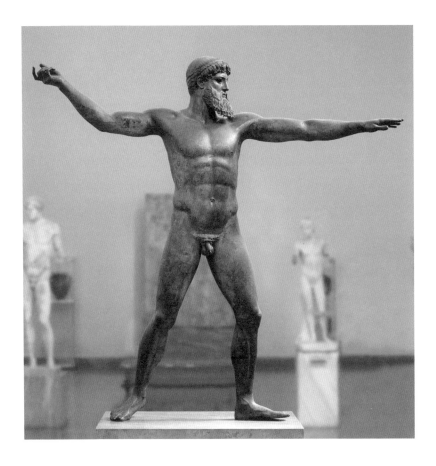

기 직전의 순간, 힘을 한곳에 집중하면서 몸의 균형을 잃지 않도록 머리끝부터 발끝까지 근육이 긴장하고 있음을 느낄 수 있다. 이 시대의 조각은 거의 모두가 이렇다. 과하거나 넘치는 것 없이 이상적인 비율에 따라 안정감 있게 조화를 이룬 잘 균형 잡힌 육체다. 너무나 생생하게 묘사되어 실제 인물을 모델로 했을 것 같기는 하지만, 만약 그렇다면 그는 완벽했으리라.

〈벨베데레의 아폴론〉이나 〈헤라클레스〉나 심지어 숲속의 정령을 보더라도 남성 누드는 모두 성기를 자랑스럽게 내놓고 있다. 미론Myron의 〈원반 던지는 사람〉의 성기가 가려져 있는 건 원반 던질 때의 자세 때문이지 일부러 성기를 가린 것이 아니다. 남성들은 모두 너무나 당당하다. 그의 성기는 아름다운 육체의 한 부분으로 거리낌 없이 관람자 앞에서 자기 존재를 드러낸다. 그런데 왜 여자 누드만 '정숙한' 자세를 취해야 했을까? 그건 바로 미의 기준이 남자였기 때문이다.

'아름다운'이라는 뜻의 그리스어 칼로스kalos는 남성, 특히 막 성인기에 접어든 어린 남자에게 쓰던 말이다. 고대 그리스인이 추구한 완벽한 미의 이상은 칼로카가티아Kalokagathia라는 단어로 대표되는데, 이 단어는 칼로스와 아가토스agathos(대개 '선한'으로 옮겨지지만 일련의 긍정적인 가치를 모두 포괄한다)를 결합한 것이다.[2] 신체의 완벽한 아름다움과 더불어 군인의 용기,

도덕적 완결성을 지닌 남자를 가리킬 때 쓰는 말로, 여기서 여자는 배제된다.

당시 여성은 고대 그리스 도시국가의 시민 자격이 없었고 거래 대상이자 남성의 재산목록에 지나지 않았으니 그런 하등의 존재에게 칼로스나 칼로카가티아 같은 고귀한 단어를 쓸 수도 없었을 것이다. 여성의 몸은 위대한 남성의 정신을 산란시켜 정욕이나 건드리는 사악한 것이므로 가려져야 한다고 여겼다. 고대 그리스의 조각이나 몇 안 되는 그림에서 여자들이 옷을 입고 있는 이유는 그 때문이다.

누드가 넘쳐나는 고대 그리스 미술이지만 여자 누드는 기원전 4세기 이후에나 만들어지기 시작했다는 사실, 그나마 아랫도리를 천이나 손으로 가렸다는 사실에 주목한 것 자체도 그다지 오래된 일은 아니다. 그만큼 오랫동안 그 사실에 의문조차 갖지 못할 정도로, 여성의 성기는 부끄러운 것이며 감추어야 한다는 인식이 자연스럽게 받아들여져온 것이다.

이건 우리에게도 익숙한 역사다. 50대인 나의 세대는 돌사진 찍을 때 남자아이는 누드로, 여자아이는 옷을 입은 채 찍었다. 동네에서 사내아이가 태어나면 어르신들이 방문해서 아이의 고추를 구경하고 심지어 만져보기까지 했다. "아이쿠, 그놈, 고추 한번 튼실하니 장군감이구먼" 하는 덕담은 당연히

따라오는 것이었다. 반면 여자아이의 성기를 그렇게 대놓고 구경시키는 일은 없었다. 아이가 아직 성에 대한 인지가 없을 때도 여아의 성기는 수시로 통제당했으며 "아이, 부끄러워" 하는 말과 함께 가려졌다. 물론 거기에는 혹시 있을지도 모르는 아동성애자로부터의 보호라는 의미도 함축되어 있었겠지만, 어려서부터 자신의 성기를 자랑스러워하는 어른들에게 둘러싸여 크는 아이와 부끄럽다며 가리는 문화 속에서 자라는 아이가 각각 자신의 몸에 대해 어떤 생각을 갖게 될지는 자명하지 않은가.

에로스, 남자가 남자를 사랑할 때

미의 기준도 남성이고 인간도 남성뿐이었으니 사랑도 남성들끼리 하는 건 자연스럽다. 어떻게 인간이 인간 아닌 존재 따위와 사랑을 할 수 있겠는가.《못생긴 여자의 역사*Histoire de la laideur feminine*》에서 클로딘느 사게르Claudine Sagaert는 고대 그리스 사회에서 "여성을 사랑한다는 것은 여자처럼 약하다는 증거였다"고 썼다.[3]

그들에게 사랑이라는 개념은 물론 오늘날의 '낭만적인 사랑' 개념과는 달랐다. 플라톤Platon의《향연*Symposion*》에서 그들이 생각했던 사랑을 짐작해볼 수 있다. 향연은 도시에 특별한

축제가 있거나 시 경연대회나 운동경기 같은 행사가 있을 때 모여서 술 마시고 춤추고 수다 떠는 연회였다. 다만 귀족 남자들만 모여서 즐기는 자리였다. 플라톤의 《향연》은 아가톤Agathon이 기원전 416년 비극 경연대회에서 우승한 기념으로 열린 향연을 기록한 것이다. 그들은 전날의 숙취로 몸이 피곤하니 술 대신 에로스에 대한 찬미나 하자며 이야기꽃을 피운다. 이 책을 읽다보면 그들의 수다가 보통 수다가 아니었구나 놀라게 된다. 모든 향연이 다 그렇지는 않았겠지만 이렇게 상상력과 논리적 수사로 청중을 감화시키고 설득하는 대화라니……

하여간 그중 두 번째 연설자인 파우사니아스Pausanias가 왜 남성끼리의 사랑이 더 우월한가에 대해 일장 연설을 늘어놓는다. 우선 그는 아프로디테가 두 명인 것처럼 에로스도 천상의 에로스와 범속의 에로스가 있다며 운을 뗀다. 여자를 사랑하는 것, 영혼보다 육체를 사랑하며 비이성적이고 원하는 것을 무조건 얻으려는 욕망과 관련된 것이 바로 범속의 에로스라고 한다. 그렇다면 천상의 에로스는? 그렇다. 소년들에 대한 사랑이다. 특히 막 이성을 확립하기 시작하는 사춘기 무렵의 소년들에 대한 사랑을 의미한단다.[4] 이런 천상의 에로스에 영감을 받은 사람이야말로 본성적으로 더 강하고 지성에 끌린다는 것이다.

수염 난 성인 남성이 앳된 소년에게 키스하는 모습이

고대 그리스의 도기(기원전 480년경)
적회식 도자기, 7.4×34.4cm, 지름 26.4cm, 프랑스 파리 루브르 박물관

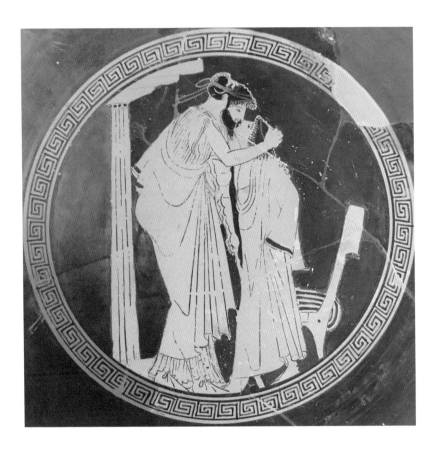

그려진 그리스 도기는 바로 이런 내용을 보여준다. 동서양을 막론하고 현대에는 매우 이질적으로 보이는 이런 문화가 고대 그리스에서는 익숙한 것이었다.

나는 다음 대목을 읽다가 잠시 멈췄다.

"사랑하는 사람은 자기를 만족시켜주는 애인을 위해 행하는 봉사라면 어떠한 것이라도 마땅히 해야 하고, 사랑받는 사람은 자기를 현명하고 훌륭하게 만들어주는 사람을 위해 마땅히 호의를 베풀어야 하네. 또 사랑하는 사람은 사랑받는 사람의 지성이나 훌륭함을 발전시켜줄 수 있어야만 하고, 사랑받는 사람은 교육이나 지혜를 얻으려고 해야만 할 것이네. 이러한 모든 조건이 충족되었을 때, 비로소 사랑받는 사람이 자기를 사랑해주는 사람을 만족시켜주는 일이 아름다운 것으로 여겨지고, 만일 그렇지 않으면 절대로 아름답게 여겨질 수 없다네."[5]

이것은 우리가 생각하는 '무조건 주는' 사랑이 아니다. 대가가 오가는 사랑이다. 사랑을 주는 사람과 받는 사람이 평등하지 않다는 걸 알 수 있는 구절이기도 하다. 이 표현대로라면, 서로 사랑한다기보다 한쪽은 사랑을 '주고' 다른 한쪽은 사랑을 '받는다'. 그런데 그 사랑이 뭘 의미하는지는 애매하다. 사

랑을 받는 자는 자신에게 교육과 지혜를 베풀어주는 이에게 '호의'로서 보답해야 하는데 여기서 호의가 단순히 말 그대로 의 호의를 의미하는 것일까? 현명하고 훌륭해지기 위해 자기 에게 사랑을 주는 사람을 만족시켜주는 일이 아름답다는 이 주 장, 여전히 걸린다. 행여 교육만 받고 어른을 제대로 만족시켜 주지 못할까봐 경계하는 것으로 읽힌다.

　　어떤 대가를 바라고 몸을 주는 것을 우리는 매춘이라고 한다. 사람마다 문화마다 매춘의 정의를 달리하지만 번 벌로 Vern Bullough와 보니 벌로Bonnie Bullough가 쓴《매춘의 역사Woman and Prostitution》에 보면 꼭 돈이라는 매개 없이도 어떤 대가가 있고 그에 대한 답례로 육체가 주어지면 매춘이 성립하기도 한다고 나온다.[6] 하지만 고대 그리스에서 남자들끼리 하는 건 사랑이 고 남녀가 하는 건 종족번식이거나 매춘이었다.

　　한편《향연》에서 아리스토파네스Aristophanes는 인간이 원 래 세 개의 성으로 구성되어 있었다고 말한다. 이게 무슨 소리 인가? 인간이 원래 둘씩 짝을 지어 한 몸을 이루는 공 모양이었 는데 남자와 남자, 여자와 여자, 그리고 남자와 여자가 합쳐진 형태로 세 가지 성이었단다. 그들은 얼굴이 두 개, 팔 다리는 네 개씩 있어서 어디든 재빠르게 움직일 수 있었고 힘과 능력이 출중해서 신을 공격할 정도가 되었다. 그러자 제우스는 인간들

플라톤의《향연》에 나오는 태초의 인간 형상

을 다 죽여버릴까 했다. 하지만 신들에게 제사 지낼 사람들이 없어지면 신들도 굶어죽는다. 고민 끝에 신은 인간을 둘로 쪼개버리는 묘안을 낸다. 그렇게 되면 힘은 빠지고 제사 지낼 인간 숫자는 늘어나니 신에게 유리하다고 판단했던 것이다. 반으로 갈린 인간들은 이제 나머지 반쪽을 그리워하게 되고 다시 예전처럼 한 몸이 되고자 하는데 그 욕망이 바로 에로스라고 한다. 아리스토파네스의 설명이다.

우리가 일반적으로 알고 있는 건 인간이 원래는 남녀가 한 몸인 공 모양이었다는 이야기 정도다. 남남, 여여로 된 인간도《향연》에 나온다는 건 학자들이나 알지 많은 사람들은 몰랐을 것이다. 남남이었다가 쪼개진 인간은 나머지 남자를 찾고, 여여 한 몸이었던 인간은 여자를, 남녀 한 몸이었던 인간은 반쪽이었던 서로를 그리워하게 된다니, 이로써 남성동성애, 여성동성애, 이성애가 설명된다. 고대 그리스인들은 게이도, 레즈비언도 이성애자와 마찬가지로 인정했던 셈이다. 현대인처럼 그들을 없는 존재 취급하거나 비정상이라고 생각하지 않았다. 물론 그 셋이 모두 동등하진 않았다는 한계는 있었다. 남성동성애가 제일 상위, 이성애가 그다음이고 맨 마지막이 여성동성애였다.

고대 그리스에서 유독 소년애를 강조한 것은 고대 도시국가가 남성에서 남성으로 이어지는 자유민의 전투공동체였기

때문이다. 소년은 남성 공동체를 이끌어나갈 미래이자 지식과 권력의 계승자였으므로 그들과의 튼튼한 유대를 만들어나가는 일이 무엇보다 중요했다. 마치 왕과 귀족사회를 유지하기 위해 서로 친척인 귀족들끼리의 결혼만 허용했듯, 남성동성애를 기반으로 국가공동체를 유지하려 했던 것이다. 이러한 사랑의 이데올로기, 사랑의 통제는 이성애에 기반한 사랑이 정상이며 본능이라는 오늘날의 통념과 상충한다. 사랑 역시 사회문화적으로 다르게 정의되며 역사에 따라 그 모양을 달리해온 것이다.

《향연》에서 또 하나 흥미로운 건 마지막에 알키비아데스Alkibiades가 소크라테스Socrates의 아름다움에 대해 증언하는 대목이다. 소크라테스가 못생겼다는 거야 워낙 유명한데, 세상에 없을 완벽한 미를 찬양한 고대 그리스 시대에 소크라테스의 추한 외모는 별로 중요하지 않았던 것 같다. 육체적인 미보다 중요한 건 그 육체적 아름다움을 통해서 '아름다움 자체에 대한 인식에 이르는 것', 즉 정신과 영혼의 아름다움이었다. 알키비아데스는 소크라테스가 가진 정신의 아름다움, 즉 지적이고 수준 높은 도덕적 인품에 반해 그의 사랑을 얻기 위해 매우 노력했던 모양이다. 그렇게 소크라테스를 추앙해서 열렬히 쫓아다녔던 사람이 알키비아데스뿐만은 아니었던지 소크라테스 주변에는 늘 미소년들이 바글바글했다. 그런데 소크라테스는 그들

소크라테스와 알키비아데스 크리스토퍼 빌헬름 에커스베르크(1816년)
캔버스에 유채, 32.7×24.1cm, 덴마크 코펜하겐 히르쉬스프링 미술관

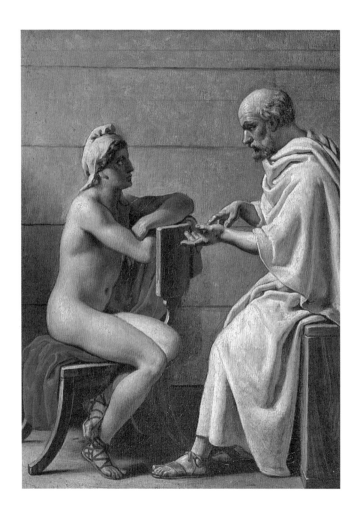

의 육체적인 미에는 아무런 관심이 없었다고 한다. 알키비아데스 또한 가르침을 받는 자리에서 옷을 홀라당 벗고 스승을 유혹하기 위해 혼신의 힘을 다했으나 결국 실패했다면서 스승의 고매한 정신을 찬양한다.

크리스토퍼 빌헬름 에커스베르크Christoffer Wilhelm Eckersberg도 바로 이 순간을 그렸다. 핑크빛 머릿수건을 쓴 청년이 나체로 소크라테스 앞에 앉아 존경하는 스승을 애절한 눈빛으로 올려다본다. 그런데 소크라테스의 시선은 그의 육체를 향하고 있지 않다. 그는 육체 너머 그 어딘가를 보고 있다. 화가의 솜씨가 매우 뛰어남을 알 수 있다.

하여간 《향연》에는 젊은이의 아름다운 육체를 보고도 눈썹 하나 꿈쩍하지 않는 소크라테스의 인품을 찬양하는 내용이 나오지만, 여기서 드는 불경스러운 의문 하나! 소크라테스는 정말로 왜 그랬을까? 많은 이들이 이 대목에서 소크라테스의 초인적인 절제력과 정신력을 언급한다. 그런데 그건 소크라테스가 동성애자임을 전제로 하는 얘기다. 당시 귀족이나 지식인들에게 동성애가 권장되었고 진정한 사랑은 남자들끼리 하는 거라는 생각이 퍼져 있었다지만, 만일 소크라테스가 이성애자였다면 아름다운 남자를 보고도 끌리지 않는 게 당연하지 않은가? 오늘날 이성애자를 기본으로 놓고 동성애자를 별종으로 취급하는 것처럼, 고대 그리스에서는 모든 사람이 동성애자라는 전제

하에 소크라테스를 두고 "참 이상한 사람일세. 아름다운 남자를 보고도 서질 않는단 말이야?"라고 했던 거라면? 그런 사회에서 이성애자였을 수도 있는 소크라테스는 얼마나 괴로웠을까? 고상한 도시국가 시민으로서 마땅히 동성애자여야 하는데 자신은 동성에게 끌리지 않고, 차마 그 사실을 말할 수는 없고……

남자는 아름답고 여자는 추하다

유럽과 미국의 미술관을 돌아다녀보면 셀 수 없이 많은 여성 누드를 볼 수 있다. 그중 제일 많이 그려진 인물이 바로 비너스, 즉 그리스 신화의 아프로디테일 것이다. 미의 여신이니 당연할지도 모른다. 그런데 그 미의 여신은 툭하면 자거나 거울을 보고 있다.

미녀는 잠꾸러기? 피부를 위해서 그렇게 자는 걸까? 단연코 아니다. 그녀는 자신의 몸을 보는 타인의 심리적 안정감을 위해서 눈을 감고 있는 것이다. 최소한 미술에서는 그렇다. 서양 사회에 뿌리 깊은 관음증 문화의 증거가 바로 '잠자는 여

잠자는 비너스 조르조네(1510년경)
캔버스에 유채, 108×175cm, 독일 드레스덴 회화미술관

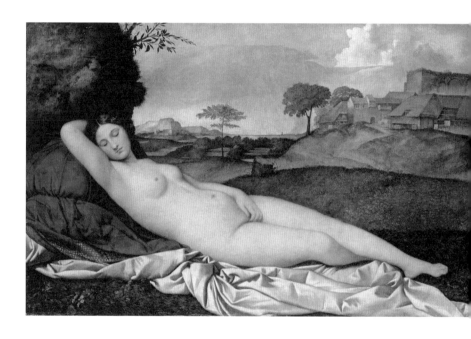

자'다. 그래서 숲속의 공주도 수백 년 동안 잠만 잔다. 그녀들은 자면서도 한 손은 음부를 가려 정숙한 여성임을 보여주고 다른 한 손은 머리 뒤로 둘러 몸매의 부드러운 윤곽선을 강조한다. 신분이 높은 여인들은 그런 그림의 모델을 할 수 없었으니 모델 대부분은 그림 주문자의 정부이거나 창녀였으나, 여성의 알몸을 보고 싶어 하면서도 검열은 피하고자 한 사람들을 위해 '비너스'라는 신화의 옷을 입혀놓았다. 그 위선을 까발린 것이 바로 마네Edouard Manet의 〈올랭피아〉였다.

미의 기준이 남성이었던 고대 그리스 시대에도 작품 속 여인은 아름다웠다. 그것은 단지 육체적 아름다움일 뿐 정신과 육체가 합일되는 진정한 의미의 아름다움은 아니라는 게 그리스인들의 생각이었기 때문에 옷을 입혀놓았다. 그리고 여인의 아름다움은 언제나 경계해야 할 대상이었다. 저 아름다운 육체에 속지 마라. 그녀의 몸속에는 더러운 생각이 가득 차 있으며 육체 또한 썩어 문드러질 것이므로! 여성은 어떻게 해도 아름다울 수가 없었는데, 왜냐하면 지성과 자기 절제가 반영된 진실한 아름다움에는 절대로 도달할 수 없기 때문이었다.

아리스토텔레스Aristoteles는 《동물 발생론De generatione animalium》에서 그 근거로 여성은 질료이고 남성은 형상이기 때문이라고 설명했다. 뛰어난 것은 질료로부터 질료를 넘어서는

거울을 들고 있는 비너스 파올로 베로네세(1585년경)
캔버스에 유채, 163×121cm, 미국 오마하 조슬린 아트뮤지엄

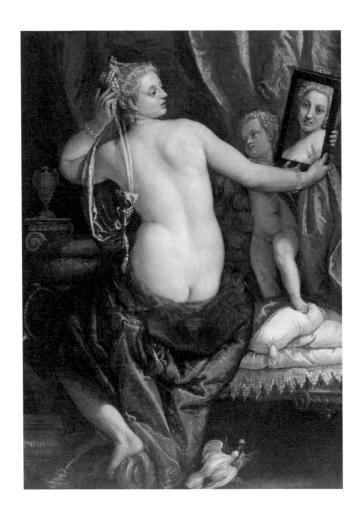

거울 앞의 비너스 디에고 벨라스케스(1647~1651년경)
캔버스에 유채, 122×177cm, 영국 런던 내셔널갤러리

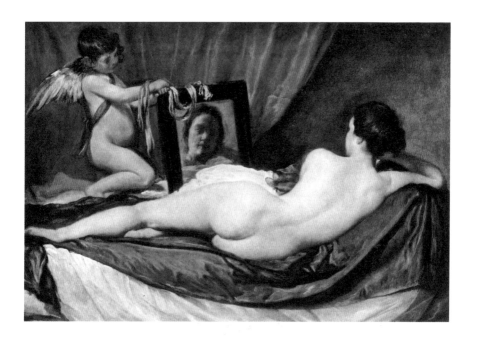

형상을 창조해내는 것이라면서 단지 질료에 머무는 암컷보다 형상을 만들어내는 첫 운동인 수컷이 모든 종을 통틀어 아름답고 성스럽다고 했다. 무슨 말이냐고? 난자와 정자 얘기다. 질료와 자연, 수동성, 추함은 여성의 것으로, 형상과 문명, 능동성, 아름다움은 남성의 것으로.

　　게다가 여성은 기본적으로 약해서 지적으로나 도덕적으로 열등할 수밖에 없고(히포크라테스Hippocrates), 찰흙과 같아서 남성이 형상을 빚어줘야만 한다거나(《탈무드*Talmud*》), 남성이 되려다가 되지 못한 부족한 존재(토마스 아퀴나스Thomas Aquinas)라고 하기도 한다. 여성을 추하고 부족하고 열등하고 비도덕적인 존재로 만들기 위해서 참 여러모로 애를 쓴 역사다.

　　화가들은 잠자는 모습과 더불어 거울을 보는 비너스를 즐겨 그렸다. 그녀는 온갖 보석으로 치장한 모습이고 주변에는 때때로 보석이 흩어져 있다. 도상학적으로 보석은 사치와 허영을 의미한다. 그렇다면 왜 비너스는 늘 거울을 보면서 몸치장을 하고 있을까?

　　고대 그리스인들은 소년의 아름다움을 자연스럽고, 여성의 아름다움은 인위적이라고 생각했다. 그 인위성은 그녀가 본질적으로 추한 존재이기 때문에 나타난다. 남자는 육체가 아름다우면 정신의 반듯함과 도덕적 선함이 드러난 것이고, 만일

추하다고 해도 정신의 아름다움으로 얼마든지 극복 가능하며, 소크라테스의 경우처럼 육체의 추함을 완전히 상쇄시킬 수 있다. 하지만 여성은 육체가 아름답다 해도 워낙 도덕적으로나 정신적·지적으로 열등한 존재이므로 외양의 아름다움에 그칠 수밖에 없다는 논리다. "여성이라는 추한 존재로 태어났기 때문에 여성은 외양을 통해 아름다움을 추구할 수밖에 없었다. 화장을 하고 보석으로 치장해야만 아름다워질 수 있었다."[7] 존재가 추하니 외양을 꾸며야 겨우 아름다워질 수 있는데, 화장을 하면 또 욕을 먹었다.

특히 성직자들이 화장하는 여자를 불신했는데, 신이 주신 모습을 넘어 인위적으로 더 아름다워지려 하는 것은 교만이며 부도덕한 짓이기 때문이란다. 이거야 원, "어쩌라고" 소리가 절로 나오는 대목이다. 여성이 아름다우면 "아름다움은 속임수야. 네 정신은 추해. 우린 그걸 알아!"라고 소리치고, 여자는 하도 추하다고 하니 좀 예뻐지려고 치장하면 "신이 준 모습 그대로여야지 그걸 바꾸려 하다니, 그건 바로 네 신체의 아름다움이 선함에서 오는 게 아니라 정신의 추함에서 오기 때문이야"라고 하는 게 아닌가.[8]

물론 현실적으로 남자도 거울을 본다. 재미있는 건 여자가 거울을 보면 '사치와 허영'으로 해석하지만 남자가 거울을

보면 '명상'과 '자아성찰'로 간주한다는 사실이다. 거울 보는 남자 그림은 별로 없지만 우리는 무수히 많은 남성 화가들의 자화상을 알고 있다. 자화상을 그리려면 거울을 봐야 하지만 화가들의 자화상에서 대부분 거울은 빠져 있다. 오직 자신을 응시하는 진지한 모습만이 있을 뿐이다. 드물게 거울과 함께 그려진 남성 화가의 자화상으로 1646년에 그린 요하네스 검프 Johanness Gumpp의 자화상이 제일 먼저 떠오르고, 피카소Pablo Picasso 가 그린 〈거울을 들고 있는 어릿광대〉도 떠오른다. 어릿광대는 당시 화가들이 연민 섞인 자기 모습으로 즐겨 그린 것임을 상기한다면 '우울한 자화상' 정도로 해석할 수 있을 것이다.

이처럼 거울 보는 남자 그림은 소수지만, 흥미롭게도 연못에 비친 자기 모습과 사랑에 빠진 나르키소스 그림은 넘쳐난다. 나르키소스 테마는 화가들이 유난히 좋아했고 많이 그렸는데, 나르키소스에게서 예술가의 이상을 발견했기 때문이다. 거울의 의미를 처음 발견하고 아름다움에 탐닉해서 목숨까지 건 인물이니 예술가가 나르키소스와 자신을 동일시하지 말란 법도 없다.

테베의 장님 예언자 테이레시아스가 어린 나르키소스를 보고 "평생 자신의 모습을 보지 않으면 오래 살게 될 것"이라고 했단다. 여러 가지 해석이 가능하지만 자신의 진정한 모습이 아닌 거울에 반영된 '이상화된 자기 모습'을 자신이라 오

인하고 빠져나오지 못할 때의 파괴적인 결과를 경고하는 것이 아니었을까?

거울 보는 남자를 그린 몇 안 되는 그림 중에서도 르네 마그리트Rene Magritte의 〈재현되지 않기〉는 매우 독특하다. 〈에드 워드 제임스의 초상〉이라고도 하는데 이 인물은 마그리트의 지 인이자 오랜 후원자로 알려졌다. 이 그림에서 거울은 그의 앞 모습을 비추기를 거부하듯이 뒷모습을 비춘다. 만약 실재라면 무서울 것도 같다. 보이지 않아야 하는 뒷모습이 비치는 거울 이라니…… 혹시 거울 자체가 잘못된 것일까? 하지만 거울은 아무 문제가 없음을 알려주는 것이 바로 벽난로 선반에 놓인 책이다. 그 책은 제대로 반영되어 있다. 그러니까 거울은 책이 나 다른 사물은 제대로 비추면서도 이 남자만 뒷모습을 보여주 는 것이다. 내 뒷모습이 어떤지를 알게 되면 자신에 대해서 좀 더 알게 될 것인가?

나도 늘 내 뒷모습이 보고 싶었다. 영화에서 쓸쓸하게, 혹은 씩씩하거나 우아하게 걸어가는 이의 뒷모습을 보고 나면 나의 뒷모습은 어떨지 궁금했다. 그러다가 누군가 내 뒷모습을 사진으로 찍어 보내준 적이 있다. 실망했다. 내 뒷모습은 상상 과 달랐기 때문이다. 자라목으로 인해 구부정한 어깨가 전체적 인 실루엣을 망쳐놓았다. 아무런 분위기가 없는 내 뒷모습을

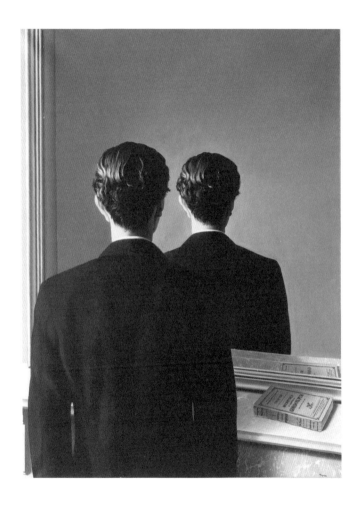

재현되지 않기 르네 마그리트(1937년)

캔버스에 유채, 81.3×65cm, 네덜란드 로테르담 보이만스 반 뵈닝겐 미술관

보고 실망해서 부정하고 싶어졌고 누군가에게 그런 모습을 보이고 싶지 않았다.

표정은 숨길 수 있어도 뒷모습은 숨길 수 없다고들 한다. 누군가는 뒷모습이야말로 참모습이라고까지 한다. 그런데 누구도 자기 뒷모습을 볼 수가 없다. 만약 뒷모습이 진실이라는 말을 받아들인다면 그림 속 인물은 진실과 맞닥뜨린 것인지도 모르겠다. 아니면 타인에게 (앞)모습을 절대로 보여주지 않는(못하는) 인물일까? 아니면, 어떻게 해도 재현될 수 없는 인간에 대한 은유일까? 도대체 무엇을 말하려는 그림인지 매우 모호하긴 하다.

신형철의 《슬픔을 공부하는 슬픔》을 읽었다. 그는 미야모토 테루宮本輝의 《환상의 빛幻の光》이라는 소설을 리뷰하면서 "인간의 뒷모습이 인생의 앞모습"이라고 썼다.[9] 인간은 자신의 뒷모습을 볼 수 없기 때문에 '타인의 뒷모습에서 인생의 얼굴을 보려 허둥댄다'는 것이다. 어쩌면 마그리트의 그림은 그의 말대로 '해석되지 않는 뒷모습'을 말하려고 하는지도 모른다.

이렇게 자아성찰로, 자기 몰두로, 심지어 실제로는 볼 수 없는 뒷모습을 통해서도 온갖 철학적 담론을 생산해내는 '거울과 함께 있는 남성의 초상화'는 여러모로 여성의 거울 그림과 비교된다. "여자들은 추하니 외모라도 꾸며서 아름다워지

라"더니, 거울을 들여다본다고 외모 꾸미는 것 말고는 아무것
도 모르는 멍청이로 여기거나 허영과 교만의 죄까지 덧씌우는
것이다. 그것도 벗겨놓고 몰래 훔쳐보면서 말이다. 참으로 고약
하다.

그녀는 ——— 왜

'악녀'가 되었나

3장

판도라는 그저 상자를 열었을 뿐인데

신화나 문학작품의 장면을 즐겨 그린 존 윌리엄 워터하우스John William Waterhouse의 〈판도라〉. 옷이 흘러내려 어깨가 드러난 줄도 모르고 커다란 상자를 여는 데 집중하고 있는 판도라의 모습은 아름답다. 상자 안에서는 연기 같은 게 새어나온다. 곧 세상은 탐욕과 질투와 전쟁과 기근으로 가득 찰 것이다. 아름다운 그녀의 해맑은 호기심이 가져올 재앙.

헤시오도스Hesiodos가 전하는 바에 따르면 인류에게 만연한 악의 기원은 바로 이 '여자'다. 그리스 신화는 그 여자를 판

판도라 존 윌리엄 워터하우스(1896년)
캔버스에 유채, 152×91cm, 개인소장

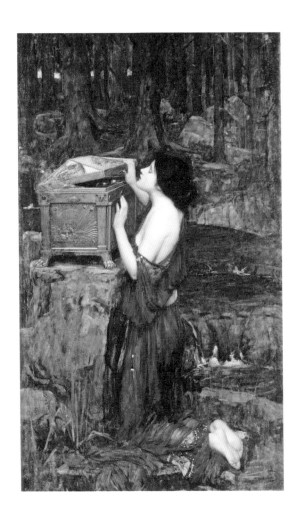

도라라고 부른다. 판도라의 상자 안에서 온갖 재앙이 쏟아져 나온 얘기야 어려서부터 듣긴 했는데 그 판도라가 어떻게 생겨났는지는 의외로 모르는 사람이 많다. 판도라는 제우스가 프로메테우스에게 보복하기 위해 만든 여자다. 제우스는 프로메테우스가 자기 명령을 어기고 인간에게 불을 훔쳐다주자 한편으로는 프로메테우스를 코카서스 산에 묶어 독수리에게 간을 쪼이도록 벌을 주고, 다른 한편으로 대장장이 헤파이스토스를 시켜서 누가 봐도 한눈에 반할 만큼 아름다운 여자를 만들라고 명령했다.

판도라가 만들어졌을 때 신들은 저마다 하나씩 그녀에게 선물을 주었다. (판도라는 '모든 선물을 받은 여인'이라는 뜻이다.) 미의 여신 아프로디테는 여성미와 우아함과 욕망을, 전령의 신이자 상업의 신인 헤르메스는 교활성과 대담성과 설득력 있는 말솜씨를, 농업의 여신 데메테르는 과수원의 식물들을 가꾸는 법을, 직조의 여신 아테나는 실을 잣고 베를 짜는 손재주를 가르치고 영혼의 숨결을 불어넣어주었다고 전한다. 태양의 신이자 음악의 신인 아폴론은 아름답게 노래하는 법과 리라를 다루는 법을 전해주고, 바다의 신 포세이돈은 영롱한 진주목걸이와 절대로 물에 빠져 죽지 않으리라는 약속을 주었다. 계절의 여신들인 호라이는 머리를 꽃 화환과 허브로 장식해 남성의 심장에 관능적 욕망을 일깨우도록 했으며, 헤라는 호기심을 선

물로 주었고, 제우스는 바보스러움과 장난기와 게으름을 선물했다.[1]

쓰고 보니 몇 가지 결점이 있긴 하지만 완벽에 가까운 인간이 아닌가. 그중 몇 가지 문제가 되는 성질은 헤르메스가 준 교활성, 제우스가 준 바보스러움과 게으름이다. 헤라가 준 호기심이 인류 재앙에 결정적 요인이 되었다고 하지만 생각해보면 호기심 없이 세상을 산다는 건 얼마나 끔찍한 일인가. 그러고보면 올림푸스 신들 중에서 최고의 신과 그의 전령이 가장 문제되는 성질을 판도라에게 전수한 셈이다. 이건 다분히 악의적이라고 볼 수 있을 것 같다. 제우스와 헤르메스에게는 다른 좋은 성질들도 있기 때문이다. 좋은 건 놔두고 자신들의 좋지 않은 성질들만 선물했으니 그 의도가 의심스럽다.

제우스는 판도라를 프로메테우스의 동생 에피메테우스에게 선물로 준다. 프로메테우스는 '먼저 생각하는 자'라는 뜻인 만큼 일련의 사실을 미리 알고 있었기에 동생에게 제우스의 선물을 받지 말라고 경고했다. '나중에 생각하는 자'라는 이름을 가진 에피메테우스가 먼저 행동하고 생각은 나중에 한다는 걸 잘 알았기 때문이다. 동생은 그 말을 듣지 않았다. 판도라의 아름다움에 반한 에피메테우스는 그녀를 아내로 삼았다. 그리고 판도라는 제우스가 '절대로 열어보지 말라'며 전해준 상자를 호기심에 못 이겨 열어버린다. 그 후에 무슨 일이 일어났는

지는 모두가 다 아는 바다. 가난, 증오, 질투, 잔인함, 분노, 굶주림, 고통, 질병, 노화, 슬픔, 전쟁 등 온갖 재앙이 세상에 퍼져버렸다.

그런데 이 이야기도 자세히 들여다보면 이상하다. 판도라는 제우스의 계획에 의해 만들어진 피조물이고 그의 계획에 따라 움직였을 뿐이다. 그런데도 판도라가 악의 근원이 되고 제우스는 쏙 빠져버린다. 이상하지 않은가? 그리스 신화에 의하면 인류에게 퍼진 악은 제우스와 프로메테우스 사이의 기싸움에서 시작된 게 아닌가? 인간을 두고 무엇을 의도하고 어떤 세상을 만들 것인지에 대한 입장 차이가 있었고, 명령을 내린 자와 어긴 자가 있었으며, 그 명령을 어긴 자에게 내린 벌로 판도라가 생겨났다고 신화는 설명한다. 그런데 왜 판도라가 모든 악의 근원이라는 죄를 뒤집어써야 하는 것일까? 좀 더 봐줘서 제우스와 프로메테우스의 기싸움이나 권력다툼이 직접원인이 아니라고 쳐도, 멍청한 에피메테우스의 책임은 또 어디로 가버린 것일까?

미래를 내다보는 현명한 형의 충고를 무시하고 예쁜 여자만 보고 얼이 빠져 제우스의 선물을 덜컥 받아버린 에피메테우스를 책망하는 글이나 해석은 본 적이 없다. 그저 그에게 '나중에 생각하는 성질'이 있었으니 생긴 대로 살았을 뿐 책임을 질 만한 주체적인 행동을 한 건 아니었다는 변론이 가능하다

면, 그것은 판도라에게도 마찬가지로 적용될 수 있다. 그녀가 제우스의 복수심으로 아름답게 만들어졌고 악의적으로 부여된 신의 속성대로 살았을 뿐이라면 에피메테우스처럼 그녀에게도 책임은 없거나 적다고 말할 수 있는 게 아닌가. 신화에서는 에피메테우스나 판도라 둘 다 자기 행동에 책임을 지는 주체로 등장하지 않기 때문이다.

이브를 위한 변명

판도라 이야기는 자연스럽게 기독교의 이브에게로 연결된다. 성서에서도 세상의 악은 이브 때문에 생겨났다. 신은 세상 만물을 다 창조한 후 엿새째에 흙으로 당신 형상에 따라 아담을 만들었는데 성서는 이를 "사람을 지으셨다"고 쓴다(〈창세기〉 2장 7절). 아담이 인간을 대표하는 것이다. 그러고는 천지창조가 일단락된다. 하지만 신은 사람이 혼자 사는 것이 좋지 않으니 그를 위해 배필을 지으리라 하고 그를 잠들게 한 후 갈빗대를 뽑아 살을 채워 여자를 만든다. 이후 신이 먹지 말라고 금한 금단의 열매를 사탄의 꾐에 빠져 먹은 이가 바로 이브다.

도메니키노Domenichino의 그림 〈하느님이 아담과 이브를 꾸짖다〉는 이브가 먼저 선악과를 따 먹고 아담을 꾀어 그도 먹게 한 걸 알고 하느님이 날아와 묻는 장면을 표현했다. 성서에는 꾸짖기 전에 아담에게 "네가 어디 있느냐?"라고 물었다고 쓰여 있다. 설마 신이 아담이 숨은 곳을 못 찾아서 물은 건 아닐 테고 아담이 먼저 자기 잘못을 고하고 뉘우치기를 바라는 마음에서 그렸다는 해석이다. 하지만 아담은 신의 기대를 저버리고 변명부터 한다. "하느님이 주셔서 나와 함께 있게 하신 여자 그가 그 나무 열매를 내게 주므로 내가 먹었나이다."(〈창세기〉 3장 12절) 아담의 표정과 몸짓은 이를 분명하게 보여준다. 손은 그의 오른쪽에 있는 이브를 향하고 고개는 갸우뚱 신을 향한 채 어깨를 으쓱거리는 제스처. '저는 안 먹으려고 했는데 이 여자가 자꾸 먹으래서 먹었습니다만, 이 여자는 당신께서 제게 주지 않았습니까? 이게 제 잘못입니까?'라는 뜻 같다. 우리가 알고 있는 '남자다운 남자'에 대한 선입견을 여지없이 깨는 장면이 아닐 수 없다. 드라마에 나오는 영웅적이고 로맨틱한 남자주인공이었다면 분명히 이브를 자기 뒤에 세우고 "제 잘못입니다. 벌을 주시려거든 저에게 주십시오"라고 했을 것이다. 그게 우리 사회가 세운 이상적인 남성상이다. 모름지기 진짜 남자라면 그렇게 행동했으리라는 것. 하지만 최초의 인간인 아담도, 그리고 오늘날 현실 속 남자도 그런 이상형과는 거

하느님이 아담과 이브를 꾸짖다 도메니키노(1626년)
캔버스에 유채, 121.9×172.1cm, 미국 워싱턴 D.C. 내셔널갤러리

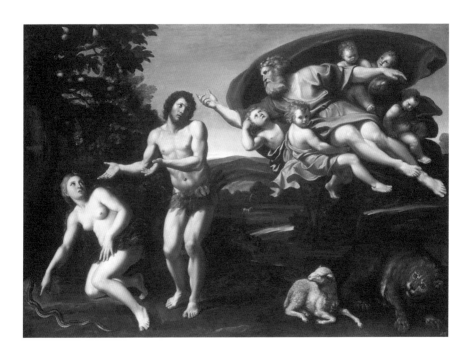

리가 멀다. 그러므로 이상적인 남성상은 그냥 '이상', 즉 가상의 캐릭터일 뿐임을 성서는 보여준다.

이 그림에서 흥미로운 건 이브의 표정이다. '쟤 왜 저러니?' 하는 듯, 매우 어이없어하는 표정이지 않은가? 도메니키노는 천지사방 가지 않는 곳이 없는 하느님의 몸무게를 감당하느라 낑낑대는 꼬맹이 천사를 통해서도, 믿었던 남편의 배신을 바라보는 이브의 허망한 표정을 통해서도 유머를 발산한다.

중세의 가톨릭 신학을 집대성한 토마스 아퀴나스는《신학요강*Compendium theologiae*》에서 "악마는 지혜의 선이 덜 원기왕성하게 활동하는 여인을 유혹함으로써 더 취약한 부분으로부터 인간을 공격했다"라고 썼다.[2] 악마는 약한 고리를 택해서 유혹했다는 얘기다. 그의 주장은 여자가 선천적으로 남자보다 지혜롭지도 선하지도 않다는 걸 전제로 한다. 토마스 아퀴나스에 따르면 악마는 여인에게 '본성적으로 욕구하는 것을 약속'함으로써 거짓말로 꾀었다. 뱀은 "너희가 그것을 먹는 날에는 너희 눈이 밝아져 하느님과 같이 되어 선악을 알게" 된다고 말했다 (〈창세기〉 3장 5절). 눈이 밝아진다는 것은 무지에서 벗어나는 것, 신과 같이 된다는 것은 품위를 지니는 것, 선과 악을 아는 것은 지식을 뜻한다. 아퀴나스는 이런 꾐에 넘어간 여자를 "약속된 고상함과 동시에 지식의 완전성을 바란 존재"라고 비난

한다.[3] 호기심과 욕망을 간직한 여자는 판도라와 겹친다.

여기서 잠깐! 그걸 바란 것이 왜 죄가 된다는 걸까? 아퀴나스는 이브의 죄를 구구절절이 나열하는데, 첫째로 탁월함을 무질서하게 욕구한 교만함, 둘째로 자신에게 미리 정해진 한계를 넘어서 지식을 바란 호기심, 셋째로 음식의 달콤함에 이끌린 탐식, 넷째 악마의 말을 믿음으로써 신에 대해 잘못된 평가를 한 오판. 다섯째 신의 명령을 어긴 불순종이 그것이다. 아이고, 많기도 하다. 법정에 이브를 세워놓고 조목조목 죄를 따지는 깐깐한 검사가 떠오른다.

그렇다면 아담의 죄는 뭐라고 했을까? 아퀴나스는 "그럼에도 사도(바오로)가 말하는 바와 같이, (남자는) 여인처럼 신을 거슬러 말하는 악마의 말을 믿음으로써 유혹되지는 않았다"고 썼다.[4] 즉 아담은 신을 직접 어겼다기보다는 이브의 말을 따름으로써 한 다리 건너 어겼으니 이브보다 저지른 죄가 가볍다고 본 것이다.

재미있는 건 이브와 비슷하게 금기를 어긴 프로메테우스에 대한 후대 사람들의 판단이다. 비슷한 행동도 어떤 관점에서 묘사하는지에 따라 평가는 달라지기 마련이다. 프로메테우스는 예술가들이 사랑해 반복해서 그린 주제다. 고대부터 지금까지 프로메테우스는 최고신인 제우스의 권위에 굴복하지

프로메테우스 귀스타브 모로(1868년)
캔버스에 유채, 205×122cm, 프랑스 파리 귀스타브 모로 미술관

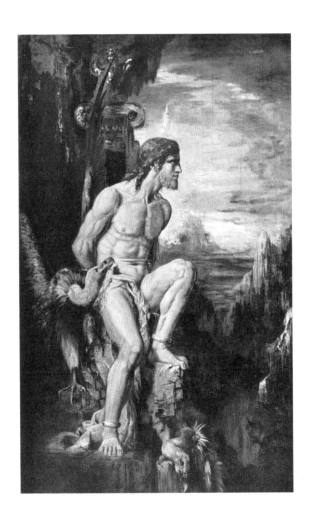

않은 용기 있는 인물, 위험을 무릅쓰고 신의 금기를 어기면서까지 인류 문명의 발전에 이바지한 영웅으로 해석되어왔다. 예술가들은 자신들이야말로 프로메테우스와 비슷한 존재라고, 혹은 그런 존재여야 한다고 생각했다. 프로메테우스는 비록 끝나지 않는 벌을 받을지라도 그 운명을 자신의 의지로 선택한 것이다.

"아! 번개야, 내려쳐라!
꿈틀꿈틀 덩굴손 같은 불길로
내 머리에,
천둥아, 천지를 울려보아라,
밀어올려라.
저 하늘과 별과 바다의 파도를 함께
반죽이라도 하려무나.
잔인한 소용돌이 속에 내 몸을 휘어감아
지옥의 구렁텅이에 내동댕이치려무나.
그래도 나를 죽이지는 못하리니"[5]

기상이 하늘을 찌를 듯하지 않은가. 올림포스 최고신을 거역한 프로메테우스는 기가 꺾이기는커녕 자신을 더 세게 벌주라고 외친다. 이거 가지고는 자기를 꺾을 수 없다는 거다.

아이스킬로스Aeschylos가 쓴 바에 의하면 프로메테우스는 자기 고통을 덜자고 제우스에 굴복하는 비겁함을 보이지 않은 인물이다. 그는 프로메테우스를 "인간을 사랑"하고 "제우스의 오만방자함에 반기"를 든 영웅이자 무자비한 폭력으로 권력을 휘두르는 제우스에 대항한 최초의 도전자이자 자존감을 표출한 자라고 찬양한다.[6]

　　신의 금기를 어긴 행동도 프로메테우스가 하면 영웅적 행위이자 주체적 자존감의 표출이 되지만, 판도라와 이브가 하면 파라다이스를 잃게 만든 어리석고 멍청한 행동이 된다. 의지도 없이 자의식도 없이, 호기심을 주체하지 못했거나 사탄의 꾐에 빠져 어쩌다 신을 거스른 바보들. 애초에 신은 그들을 복수의 '미끼'로, 또는 남자의 외로움을 덜어줄 '배필'로 삼기 위해 만들었다. 그들의 호기심이나 지적 모험심은 인류에게 죽음과 재앙을 불러올 뿐인 것이다.

릴리트, 아담의 첫 번째 아내

여인과 뱀이 엉켜 있는 그림이다. 여인의 오른다리를 감고 올라간 뱀은 허리를 한 바퀴 돌더니 가슴을 지나 그녀의 입술에 닿았다. 화가는 이 장면을 무섭기는커녕 에로틱하게 그렸다. 처음 보면 이브를 그렸나 싶다. 하지만 이브가 뱀과 사랑을 나누는 전통은 없다. 제목을 보니 릴리트다. 릴리트라니, 대체 누구인가?

'릴리트Lilith'로 이미지를 검색해보면 이 그림처럼 뱀과 사랑을 나누는 듯한 장면이나 천지창조 관련 그림들이 뜬다. 공통점은 뱀이다. 화가들이 원죄의 발생 장면에서 상반신은 어

릴리트 케넌 콕스(1891년)
캔버스에 유채, 개인소장

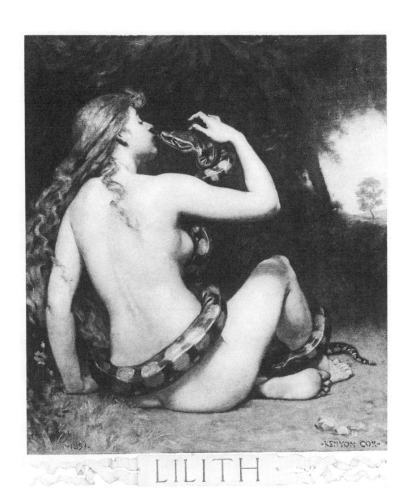

LILITH

인의 몸으로, 하반신은 뱀으로 형상화한 사탄이 릴리트인 모양이다. 찾아보니 조각도 많다. 놀랍게도 고대부터 현대에 이르기까지 릴리트를 주제로 한 작품이 이어져왔음을 알 수 있다. 어떤 건 밤무대에서 뱀춤을 추는 무희가 연상되기도 한다. 천지창조와 관련이 있다니 성서에도 나오나 싶지만, 유감스럽게도 성서를 꽤나 잘 안다는 사람에게도 릴리트는 생소하다.

릴리트는 고대 신화에 등장하는 최초의 여자다. 유대교 신비주의 전승인 카발라에 최초의 여자로 릴리트가 나온다. 페르시아나 아라비아 초기 문헌에도 릴리트는 최초의 여성으로 언급된다. 일찍이 바빌로니아에서는 최초의 여자인 베리아 혹은 베리티를 숭배하는 전통이 있었다. 유대인들이 이 배리아를 릴리트라고 이름 붙여 최초의 여성으로 받아들였다고 한다.[7] 인류 최초의 영웅 서사시인 《길가메시 서사시*Gilgamesh Epoth*》에서 릴리트는 '젊은 여자 귀신'으로 나온다. 구약성서에도 릴리트가 딱 한 번 등장하는데 〈이사야〉 34장에서 하느님이 이스라엘 백성을 고통스럽게 한 에돔 땅을 멸망시킬 것을 예언하는 대목이다. 14절에 "들짐승이 이리와 만나며 숫염소가 그 동류를 부르며 올빼미가 거기에 살면서 쉬는 처소로 삼으며"라는 표현이 나온다. 번역하는 과정에서 릴리트를 올빼미라고 한 것인데, 가톨릭 성경에서는 그 '올빼미'를 '도깨비'로, 개신교 성경

WEB World English Bible에서는 '밤의 괴물'로 번역하기도 한다. 그 의미를 다시 적어보자면 신이 버린 땅에서 릴리트가 들짐승, 이리, 숫염소와 함께 살았다는 뜻이다. 릴리트는 그 이후 밤에 돌아다니며 아이를 잡아먹거나 사악한 행동을 하는 악귀를 의미하는 단어가 되었다. 그런데 그 릴리트가 이브가 만들어지기 전 아담의 아내였단다.

그녀가 아담의 첫 번째 아내라면 이브는 두 번째 아내라는 말이 된다. 다시 성서를 뒤져본다. 성서의 〈창세기〉 1장 27절에는 천지창조 엿새째 날에 "하느님이 자기 형상 곧 하느님의 형상대로 사람을 창조하시되 남자와 여자를 창조하시고"라고 쓰여 있다. 그러다가 〈창세기〉 2장 21~22절에 또다시 신이 아담을 잠재우고 갈비뼈로 이브를 창조하는 장면이 나온다. 왜 여자를 창조했다는 대목이 따로 두 번 언급되었을까? 유대교 랍비는 처음에 나오는 여자가 릴리트라고 해석한다. 어쩐 일인지 그 릴리트가 낙원에서 사라지고 아담이 외로워하니까 신이 또다른 여자 이브를 만드는 장면이라고 해석하는 것이다.

성서를 좀 안다고 생각했던 사람들은 여기서 당황한다. 어쩌면 이단의 주장이거나 지어낸 이야기라고 생각할 것이다. 릴리트라는 이름이 너무나 낯설기 때문이다.《릴리스 콤플렉스 *Lilith Komplex : Die dunklen Seiten der Mutterlichkeit*》를 쓴 한스 요아힘 마츠 Hans-Joachim Maaz는 마르틴 루터 Martin Luther가 성서를 독일어로 번

역할 때 히브리어 원전을 사용하지 않고 라틴어 번역본을 참조한 까닭에 생긴 오류라고 지적한다. 히브리어 성경 원전에는 두 번째 여자로 이브를 만들었다는 증거가 명확하게 나온다는 것이다. 히브리어 성서에 나오는 아담의 말이다. "이번에는 처음과 달리 내 다리로 네 다리를 만들었노라." '처음과 달리'라는 표현에 주목해보면, 이 말은 이브가 그의 첫 번째 여자가 아니라는 뜻이다. 그러나 루터의 성서에는 그렇게 나오지 않는다.

　　이렇게 우리가 읽는 성서에는 나오지 않지만 성서 이전에 쓰인 수많은 고대 신화와 고대 문헌에는 릴리트가 등장한다. 그중 특히 유대교 신화는 인류 최초의 여자를 이브가 아니라 릴리트라고 밝힌다. 흥미로운 건 그녀가 아담의 갈비뼈에서 나온 게 아니고 아담과 마찬가지로 흙으로 빚어졌다는 거다. 같은 재료로, 아담을 만들 때 동시에. 평등하게 만들어진 여자와 남자. 그것만 해도 획기적인데, 더 놀라운 건 그녀는 수동적이고 순종적인 여자가 아니었다는 기록이다. 아담은 처음부터 가부장적이었던지 릴리트를 지배하려 했고, 섹스도 늘 위에서 하길 원했다. 릴리트는 "우리는 똑같이 흙으로 빚어졌건만 왜 너만 성적 요구를 하며 항상 내 위에서 섹스를 하려고 하는가" 하고 따진다. 혹자는 그녀의 이런 성질을 '더러운 흙'으로 빚었기 때문이라고 해석하기도 한다. 신이 아담은 깨끗한 흙으로 빚고 릴리트는 "먼지나 대지의 오물과 불결한 앙금"을 가지고 빚어서

성질도 더럽다는 거다.[8] 참 이상하다. 일방적으로 성적 요구를 하고 특정한 섹스 체위를 강요하는 게 어떻게 '깨끗한 흙'의 성질일 수 있다는 걸까? 그리고 남성상위 체위를 우리는 왜 그토록 오랫동안 '정상' 체위라고 불렀던 걸까? (그게 정상이면 다른 체위는 다 비정상이란 말인가?) 생각해보면 참으로 이상한 것투성이다. 지극히 남성중심적인 생각이며 주장이 아닌가.

자, 그렇다면 이 릴리트는 어떻게 되었을까? 복종을 거부한 릴리트는 사사건건 아담과 싸우다가 '자기 발로' 낙원에서 나가버린다. 그녀가 홍해 근처 사막에서 살고 있으니 이에 분노한 신이 천사를 보내 돌아오라 명했으나 릴리트는 신의 명령을 거부하고 악마들과 살기를 선택한다. 그리고 릴리트가 악마와 '붙어먹어' 하루에 백 명씩 자식을 낳는 바람에 세상이 악마로 득실거리게 되었다는 얘기다. 이렇게 릴리트는 자신의 관능과 쾌락을 맘껏 누리며 산다.

평등을 거부하고 자신의 우월성을 주장하다가 첫 번째 아내를 잃은 아담이 혼자 사는 게 보기 딱했던 신이 이번에는 '흙' 대신 아담의 갈비뼈를 원재료로 순종적인 이브를 만든다. 성서에서 릴리트를 지워버린 후 최초의 여자로 다시 만들어진 이브는 이제 아담의 몸에서 태어나는 것으로 그려진다. 화가들은 늘 '이브의 탄생'을 아담이 옆구리로 이브를 낳는 모습으

이브의 탄생 바르톨로 디 프레디(1456년)
프레스코, 이탈리아 산지미냐노 참사회성당

로 그렸다. 바르톨로 디 프레디Bartolo di Fredi만 그렇게 그린 게 아니다. 이브의 탄생은 늘 이런 방식으로 그려졌다. 12세기에 지어진 시칠리아 몬테알레 대성당의 모자이크에서도, 바티칸 성당에 있는 미켈란젤로의 천지창조 장면에서도 잠든 아담의 옆구리에서 쑤욱 빠져나오는 이브가 보인다. 이로써 화가들은 여자가 어디에서 왔는지, 그 소속을 분명하게 보여준다.

아담은 그렇게 자신의 몸에서 나온 이브를 보고 "이는 내 뼈 중의 뼈요 살 중의 살이라 이것을 남자에게서 취하였은즉 여자라 부르리라" 했다(〈창세기〉 2장 23절). 땅의 주인으로 만물에 이름을 부여하도록 권한을 받은 인간 아담은 이제 자기 짝을 '여자'라 부르고 '이름 붙인 자'의 권위를 부여받는다. 최초에 똑같이 흙으로 빚어 동등했음에도 자신의 우위를 주장하다가 소박맞았던 아담은 이제 당당하게 여자가 자기 소유임을 주장하는 것이다. 물론 이 이브도 말을 안 듣기는 마찬가지여서 먹지 말라는 금단의 열매를 따 먹게 되지만 말이다.

다음의 그림은 수많은 릴리트 그림 중에서도 으뜸으로 치는 존 콜리어John Collier의 릴리트다. 긴 금발을 휘날리는 잘록한 허리에 하얀 피부를 가진 아름다운 여인이 윤기 흐르는 화려한 무늬의 커다란 뱀을 온몸에 두르고 있다. 뱀은 마치 그녀를 애무하듯 몸을 감고 올라가 어깨에 머리를 얹는다. 사랑의

릴리트 존 콜리어(1887년)

캔버스에 유채, 86×46cm, 개인소장

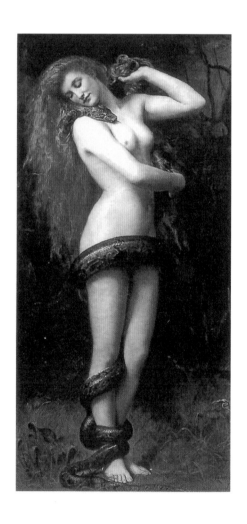

행위를 연상시키는 뱀과 릴리트의 몸짓과 표정은 매우 에로틱하다. 당시의 전형적인 아카데미 양식으로 그려진 릴리트는, 일반적으로 추하게 묘사되는 악령들과는 다르게 너무나 아름답다. 왜 안 그렇겠는가? 그녀가 위험한 건 아름답기 때문이다. 만약 릴리트가 추하거나 무섭게 생겼다면 굳이 남자들에게 경고하지 않더라도 꽁지 빠지게 도망갈 테니, 다른 악령이라면 모를까 릴리트는 무조건 아름다워야만 한다.

눈을 뗄 수 없도록 아름답지만 절대로 순종적이지 않은 여자, 남자의 말을 무조건 따르지 않는 여자, "우리가 동등하다면 네가 왜 항상 내게 명령하는가"라고 '생각'할 줄 알고 의문을 제기하는 여자, 자신의 성욕을 인정하고 욕망과 쾌락을 포기하지 않는 여자, 편안하지만 종속적인 낙원을 스스로 박차고 나간 여자는 악마로 내몰리고 악마와 더불어 살아간다. 여자를 동등한 인간으로 인정하지 못하는 아담과 사느니 악마와 사는 걸 선택했다니, 통쾌하지 않은가! 이로써 릴리트는 인류 최초의 페미니스트가 된다.

한편 뒤러Albrecht Dürer가 그린 이브는 중세 내내 누드가 금지되었던 독일 미술사에서 최초로 등장한 실제 사람 크기의 누드다. 이브의 머리 모양이 참 단정하다. 곱게 빗어 하나로 묶었다. 확실히 릴리트와는 달리 성적 매력이 흘러넘치거나 욕망을 드러내는 모양새는 아니다. 하지만 눈빛과 곧은 코, 단정한

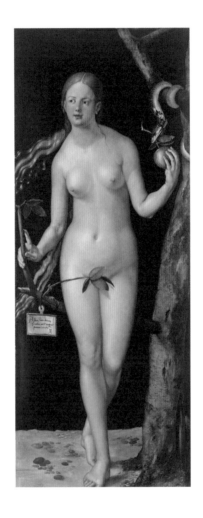

입매는 이브도 그리 만만치 않을 거라는 인상을 준다. 뒤러의 그림에서 이브는 이미 선악과를 가지에서 따서 손에 들고 있다. 그것을 사주한 사탄은 뱀의 형상으로 이브 옆의 나무에 기어 올라가서 이브의 어깨 높이에 머리를 두고 있다. 미켈란젤로를 비롯한 수많은 화가들이 창세기 장면에서 사탄을 상반신은 여자에 하반신은 뱀인 모습으로 그려넣었는데 이 뱀을 릴리트라고 해석하기도 한다.

그렇게 본다면, 이브를 꾀어내어 자기 주체성을 회복하도록 만드는 이는 다름 아닌 '먼저 자리를 박차고 나간 또 다른 여성' 릴리트가 되는 셈이다. 릴리트가 혼자만 낙원을 빠져나간 게 아니라 자신의 후임으로 창조된 이브도 꾀어내어 금기를 넘어서도록 만든다는 상상이다. 하지만 이브는 금단의 열매를 따먹긴 했으나, 믿었던 남편의 비겁함을 옆에서 지켜보고도 그의 곁을 떠나지 않는다. 결과는 우리 모두가 다 아는 대로다. 유감스럽게도 이브는 아담과 같이 낙원에서 쫓겨나 가부장의 질서 속에서 순종하며 살아간다. 자기 발로 걸어 나간 릴리트나, 천사에게 쫓겨 울며 나간 이브나, 결국 '악'의 근원으로 두고두고 욕먹기는 마찬가지이므로 이브의 순종은 못내 아쉽다.

아담에게 복종하지 않고 낙원에서 도망친 릴리트를 신은 어떻게 했을까? 당연히 그냥 놔두지 않았다. 그녀는 벌을 받

타락 케넌 콕스(1892년)

캔버스에 유채, 47.63×97.16cm, 개인소장

는다. "죽을 운명을 타고난 아이를 낳고, 살아 있는 동안에 남자를 유혹하는 음탕한 여자이자 끔찍한 유아살해범이라 불리며, 사람들이 살지 않는 외딴곳에서 살아야 한다"는 것이다. 그리하여 릴리트는 임신부와 산모에게 해를 입히고, 아이를 훔쳐가거나 죽일 수 있는 마녀가 되고 만다.[9]

흥미로운 건 릴리트를 하필이면 '유아살해범'으로 본 전통이다. 고대 그리스와 로마에선 영아살해가 너무나 흔해서 정치가이자 문인이었던 플리니우스Plinius와 세네카Lucius Annaeus Seneca도 그 관행을 옹호했을 정도로 고질적이었다.[10] 먹고살기 힘든 인간들(부모들)이 저지른 범죄가 어쩔 수 없는 일로 용인되었던 모양이다. 이때 범인들이 릴리트가 시켜서 한 짓이라고 둘러댄 게 아닐까 하는 의심이 가능하다. 또한 의학이 발달하기 전이라 아이나 산모가 사망하는 경우가 흔했는데, 이를 신의 저주나 벌이라고 보기엔 죄도 짓기 전인 유아의 사망을 설명할 수 없으니 이 또한 릴리트 탓으로 돌렸을 가능성이 크다. 근대로 접어들면서는 마녀가 유아사망의 책임을 뒤집어쓰는데, 유독 산파가 마녀로 많이 지목되어 고초를 당한 것도 그 연장선에서 해석할 수 있을 것이다.

1789년, 프랑스혁명을 통해 각성한 여성들이 19세기에서 20세기 초반에 자신의 권리를 더욱 강력하게 주장하기 시작

했을 때 겁을 먹은 유럽의 남성사회는 팜파탈을 미술과 문학의 주제로 유행시킨다. 이때 프란츠 폰 슈투크Franz von Stuck가 그린 〈죄〉라는 제목의 그림을 보자. 나는 이 그림이 인류 최초의 여인 이브를 그린 것이라 생각했다. 2006년에 쓴 《그림에 갇힌 남자》에서도 그림 속 인물이 원죄의 원흉인 이브라고 쓴 적이 있다. 아무리 원죄가 이브로부터 시작되었다지만 인류의 어머니로서 일정한 존경심을 갖고 그리던 전통을 무시하고 이토록 사악한 이미지로 그린 이유는 단지 당시 팜파탈이 유행이었기 때문이라고 여겼다. 그러나 이제 보니 이건 치명적인 여자로 묘사된 이브가 아니라 릴리트가 아닌가!

릴리트는 어느 순간 사라지지만 릴리트와 악마가 결합해서 낳은 딸 릴림을 통해서 중세 유대인들에게 계속해서 영향을 미친다. 사람들은 릴림이 남자의 꿈에 나타나 그를 타락시킨다고 믿었다. 육체적 쾌락을 죄악시하던 중세인들이 몽정이라는 당혹스러운 상황을 악마의 계략, 즉 릴리트나 릴림의 소행으로 생각한 것이다. 기독교 수도사들은 꿈에 나타나 자신을 유혹하는 릴림을 피하기 위해 가랑이 사이에 십자가를 두고 자기도 했단다. 어릴 때 문지방에 걸려 넘어지면 문지방을 탓하던 어른들처럼, 몸의 자연스러운 충동을 사악한 여성 탓으로 돌렸으니 꽤 오래도록 인간은 이성적이지 못했음이 드러난다.

죄 프란츠 폰 슈투크(1893년)
캔버스에 유채, 94.5×59.5cm, 독일 뮌헨 노이에 피나코테크

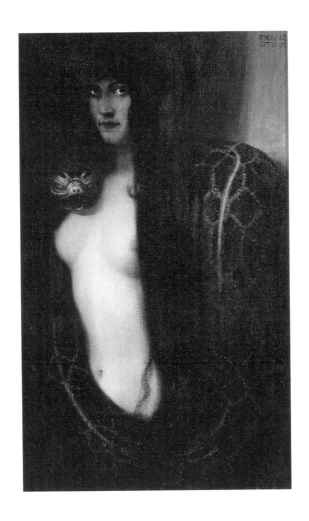

히브리인의 《탈무드》에서 랍비 샤니나는 "인간은 혼자서 잠들어서는 안 된다. 만일 누군가가 혼자서 잠을 청한다면, 릴리트의 유혹에 빠질 것이다"라고 경고했다. 14세기까지도 고독에 빠져드는 남성을 "릴리트의 자식"으로 간주했으며 릴리트를 실체 없는 음탕한 환상을 불러일으키는 악마로 간주했다. 이렇게 음란의 상징인 릴리트는 괴테Johann Wolfgang von Goethe의 《파우스트Faust》에도 등장한다. 1권 거의 끝부분에서 파우스트가 메피스토펠레스와 함께 마녀들의 축제에서 릴리트를 만나는 대목이다.

> 메피스토펠레스: 자세히 살펴보세요! 저건 릴리트군요.
> 파우스트: 누구라고?
> 메피스토펠레스: 아담의 첫 번째 마누라지요. 그녀의 예쁜 머리카락을 조심하세요. 유일하게 자랑하는 보물이지요. 저것으로 젊은 놈을 호리게 되면 쉽사리 놓아주질 않는답니다.[11]

서양미술에서 릴리트는 끊임없이 등장했고, 괴테까지 알고 있었던 것을 보면 지식인들에게 익숙했던 모양이다. 지식인과 예술가들 사이에서 면면히 이어져오던 그 이름이 일반인들에게는 한동안 잊혔다가 현대에는 외려 더 익숙한 이름이 되었다. 〈에반게리온의 서〉라는 애니메이션이나 게임에 등장해서

게임마니아들에겐 친숙한 이름이라고 한다. 그리고 1976년에 미국에서 창간된 유대인 페미니스트 잡지의 제목도 릴리트다.

　　현대에는 '릴리트 콤플렉스'라는 단어도 생겼다. 릴리트로 상징되는 '자유 본능'을 지나치게 억압하는 문화에서는 남녀 모두 불균형한 행동과 정신적 고통이 나올 수 있다는 생각에서 명명되었다. 독일의 정신과 의사이자 심리분석가인 한스 요아힘 마츠 박사가 이 릴리트 콤플렉스에 대해 책을 펴내기도 했다.[12] 현대인이 겪는 거의 모든 고통의 출발이 결국 어머니 때문이라는 분석은 불편하고 부당한 측면이 있지만, 그럼에도 일말의 진실은 숨겨져 있다. 이 땅의 엄마들, 여성들이 기존의 여성적 역할을 수행하느라 왜곡되고 때로 옳지 않은 방식으로 살아가기도 한다는 것을 이 책은 알려준다. 여성이 자기 안의 욕망과 쾌락을 억누르고 마치 욕망은 애초에 없던 것처럼 살아갈 때, 자신은 아이를 원하지 않으며 모성애가 없다는 사실을 인정하지 않고 세상이 원하는 방식으로 자신을 맞추려고 할 때, 남녀 모두 건강하지 않은 삶을 살게 된다는 것을 말하고 있다. 물론 릴리트를 억압함으로써 피해를 입는 사람은 여성만이 아니라 남성도 마찬가지임을 저자는 지적한다. 그렇게 성서에서 지워진 릴리트를 소환해 기독교가 지배한 서구사회에서 무엇이 결핍되었는지를 분석한다는 점에서 이 책은 나름의 의미를 갖는다고 할 수 있다.

여전히 릴리트 이야기가 허구라고 믿지 못하겠다는 사람이 있을지도 모르겠다. 그렇다면 아담과 이브는 실존 인물인가? 어차피 이 모두가 창조신화이며 세상과 인간의 시작에 대한 인류의 상상력이 낳은 산물이 아니던가. 모든 신화가 조금씩 서로 영향을 주고받으며 변화했고 연결되었으며 시대를 건너면서 각색되었다. 그렇다면 새로운 관점에서 쓰지 못할 이유는 무엇일까?

서울자유시민대학의 강의에서 릴리트 이야기를 다룬 적이 있다. 수강생 중에 웹툰 작가 유수미 씨가 있었는데 나중에 그녀가 이 이야기에 상상력을 덧붙여 만든 이야기를 들려줬다. 그녀가 생각해낸 줄거리는 다음과 같다. 릴리트는 아담과 사는 동안 아이를 낳았는데 그 아이가 바로 이브였다. 하지만 릴리트는 아담과 거듭되는 불화를 견디지 못해 아이를 두고 낙원을 뛰쳐나갔다. 그런데 홀로된 아담이 자기 딸인 이브를 아내로 삼은 거다. 그리스도교는 근친상간을 감출 겸, 아담이 이브를 낳은 것은 어찌 되었건 사실이므로 아담의 갈비뼈를 취해 이브를 만든 것으로 위장한다. 그리고 후대의 화가들은 다른 신화에서 이미 쓰인 적이 있는 '옆구리 출생' 장면으로 이브의 탄생 장면을 그렸다는 것이다.[13] 나는 이 작가적 상상력에 감탄했다. 유수미 작가가 다음 작품으로 릴리트 이야기를 그려 출판하기를 간절히 바란다.

어머니 여신, 살해되다

여성이 언제부터 '악'이 되었을까를 살피다가 판도라와 이브를 거쳐 릴리트를 알게 되었고 릴리트에 대해 찾아보다가 신화로 관심사를 넓히게 되었다. 그러다보니 왜 최고신은 죄다 '남성'일까 하는 의문과 이어졌다. 그래서 신들의 계보를 살폈다. 놀랍게도 태초에 여신이 있었다. 그러다가 어느 순간 여신들이 사라져버렸다. 하긴, 조금만 생각해보아도 생명을 잉태하고 낳는건 여성이지 않은가. 원시인들이 자연의 생명과 순환을 여성과 연관시켜 숭배했으리라는 건 자연스럽다. 그런데 왜 그리스의 최고신은 제우스이고, 유대인의 야훼는 '어머니'가 아니고 '아

버지'일까? 언제부터 우리는 최고신을 남자로 생각했을까?

인류가 발견한 가장 오래된 조각상은 여인의 몸을 형상화한 것으로 기원전 20000년경에 만들어졌다. 잘 알려진 대로 곱슬머리에 풍만한 가슴과 배를 가진 〈빌렌도르프의 비너스〉는 오늘날 우리가 갖고 있는 '비너스'에 대한 선입견과는 들어맞지 않지만, 생명과 다산을 기원하는 의미를 담은 여신상으로 추정한다. 지금은 과도해 보이는 풍만한 체형은 기근에도 버틸수 있는 생존능력을 의미한다.

그뿐인가? 석기시대인 기원전 22000~18000년 사이의 것으로 추정하는 로셀의 여신도 있다. 여신은 손에 들소 뿔을 들고 있는데 이는 초승달을 의미하기도 한다. 달은 그 모양이 끊임없이 변하면서 원형을 회복하므로 죽음과 부활을 의미한다. 뿔에 새겨진 13개의 줄로 달이 차오르는 것을, 한 손으로 복부를 가리킴으로써 달과 여성 자궁의 연관성을 나타낸다고 신화학자들은 설명한다. 이를 '위대한 대지의 여신', '지모신' 등으로 부른다. 이 위대한 대지의 여신 조각은 이란과 시리아를 비롯한 중동 전역과 그리스를 비롯한 지중해문화권, 프랑스와 오스트리아, 터키에서도 발견되며 멕시코의 아스텍문화권, 인도, 크레타 섬, 북유럽을 비롯한 아프리카 등에서도 고루 나타난다.[14]

로셀의 여신(기원전 22000~18000년경)
석회암 동굴 벽에 조각, 길이 46cm, 프랑스 파리 인류박물관

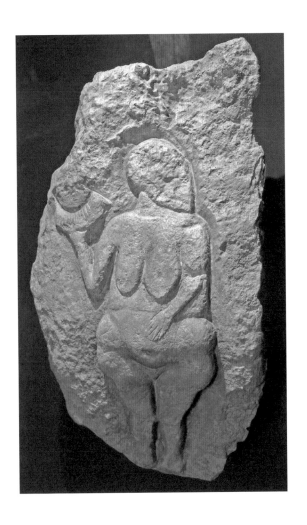

우리에게 잘 알려진 그리스 신화에도 카오스에서 맨 처음 스스로 태어난 건 가이아라는 여신이었다. 신화를 연구한 철학자 장영란은 "최초의 신은 위대한 어머니 여신"이었다며 구석기와 신석기 시대를 거치는 동안 그 여신은 남성과 대립적인 존재로서의 여성이 아니었음을 밝힌다. 이때의 어머니 여신은 단순히 여성성만 지닌 게 아니라 남성성도 포함하고 있어서 모든 생명의 원천이었다는 것이다. "이 위대한 여신은 자식을 낳는 방식으로 자신의 고유한 기능과 능력을 분화시키고 그렇게 분화된 다양한 남신과 여신의 공존을 거쳐 위대한 아버지 신으로 변했는데 그건 '인간이 세계를 이해하는 방식이 달라졌기 때문'"이었다.[15]

인류가 발견한 최초의 여신상을 놓고 '태초에 여신이 있었다'고 쓰지만, 반복해서 말하지만 이것은 신화에 대한 이야기다. 학자에 따라서는 가부장 사회 이전에 모계사회가 있었다는 증거라고 주장하기도 한다. 신화란 무엇인가에 대해서는 다양한 시각이 있다.

19세기에 학자들은 과학적 입장에서 고대인들이 자신들을 둘러싼 무시무시하고 경이로운 자연현상을 나름의 방식으로 설명하려고 했던 게 신화라고 보았다. 주술과 제의가 여기서부터 나온다. 다른 한편으로 낭만주의 예술가들은 신화에

서 예술과 종교, 역사의 기원을 알 수 있으리라고 생각했다. 다시 말하면 신화 속 이야기들은 '사실'이 아니라 인류가 세상을 이해하는 방식을 은유적으로, 시적으로, 예술적으로 표현한 것이라고 보는 입장이다. 이렇게 신화를 보면 인류의 조상들이 하늘과 땅, 별과 나무, 사계절의 변화와 삶과 죽음을 어떻게 바라보았는지 알 수 있고, 그들의 문학적 상상력에 감탄하게 된다.[16] 예를 들어 인간을 흙으로 빚은 것은 기독교의 신만이 아니라 그보다 훨씬 오래전의 신화에서도 마찬가지인데, 신석기 시대 농업을 발견한 원시인들은 씨앗이 땅을 뚫고 나오듯 인간을 비롯한 모든 생물이 흙에서 나온다고 보았고, 대지를 마치 살아 있는 자궁처럼 여겼기 때문에 자연스레 인간도 흙에서 만들어졌다고 생각했다는 것이다. 그들은 대지가 갖는 그러한 생명의 힘이 고갈되지 않도록 신에게 제사를 지냈는데, 대지로부터 무한한 양식을 받은 데 대해 신에게도 무언가를 돌려주기 위해 제물을 바쳤다. 동물과 사람을 구분해 인간이 동물보다 낫다고 생각하기 이전이라 때때로 사람을 제물로 바치기도 했다.[17] 그리고 생명을 탄생시키는 것은 여성이므로 태초의 신을 여신으로 보는 것이 자연스럽다.

신화의 기원이 무엇이든 여러 민족들 사이에서 전해 내려오는 다양한 신화를 공통적으로 살펴보면 몇 가지 궁금증이

생긴다. 우선은 왜 태초에 위대한 어머니 여신을 생각해내고 숭배했던 의식이 사라지고, 우리에게 잘 알려진 종교나 신화에서는 언제나 '아버지 신'이 등장하는가 하는 점이다. 어머니는 어디로 갔을까? 아니, 신에 성별이라는 게 존재할까? 신은 완벽하고 무소부재하며 전지전능하다는데, 그렇다면 성별을 초월하거나 육신의 형태를 넘어서야 하지 않겠는가? 그런데 기독교에서의 '하느님 아버지'는 왜 남성으로 존재하는 걸까?

창조신화를 살펴보면 최초 신을 남성으로 보거나 대지를 여성으로 보는 게 일반적이지 않다는 사실을 알 수 있다. 《신화의 역사A Short History of Myth》에서 종교학자이자 종교비평가인 카렌 암스트롱Karen Armstrong은 중국과 일본에서는 대지를 중성으로 보았으며, 메소포타미아 지역 신화에서 하늘과 땅을 상징하는 신들이 자웅동체로 한 몸이었고, 이집트에서 태양신 또한 자웅동체로 시작하며, 바빌로니아 신화에서도 최초의 원초적 혼돈상태를 상징하는 신은 서로 분리되지 않고 섞여 있었다고 지적한다. 이 신화들은 공통적으로 거대한 카오스에서 대기가 만들어지면서 하늘과 땅이 분리되고 생물들이 자라나 자리 잡아가는 과정을 다양한 신들의 탄생과 이야기로 풀어나간다.

물론 그리스 신화에는 여신도 등장하지만 능력이나 역할 면에서 언제나 남신보다 열등하고 부차적이며 수시로 민폐 캐릭터를 도맡는다. 물론 단지 신화일 뿐 사실이 아니고 상징

과 우의로 구성된 이야기에 불과한데 뭘 그렇게 정색하고 따지느냐 물을 수 있다. 하지만 정말 그럴까? 그런 옛이야기가 현대인의 사고방식에 아무런 영향을 끼치지 않는다고 말할 수 있을까? 그럴 수 없다. 카렌 암스트롱은 구석기시대의 신화가 우리 삶에 미치는 영향에 대해 "신화는 우리가 어떻게 살아야 하는지에 대한 원형을 보여주기 때문"에 우리는 실존인물이었던 위대한 인물들의 삶을 기록할 때도 신화적 원형에 맞게 기술해왔다고 설명한다. 그러므로 신화는 그저 지나간 옛이야기가 아니라 "우리가 온전한 인간이 되기 위해서 무엇을 해야 하는지 말해준다"고 쓴다.[18] 마찬가지로 상징은 단지 상징에 머무는 것이 아니고 오랜 시간 동안 반복되면서 우리의 무의식에까지 침투해 영향을 미친다. 세상을 창조했고 남자가 능력이 우월하며 여성은 남자보다 열등하니 그에 순종해 살아야 한다는 생각이 우리에게 여전히 남아 있다.

《위대한 어머니 여신》에서 장영란은 신의 역사에서 은폐되어온 여신을 찾아낸다. 우리가 아버지 신에 대해 한 번도 의문을 제기해본 적 없었고, 초월적 존재의 여성성을 생각조차 해본 적 없다는 사실을 환기시키면서 말이다. 그는 바로 이런 "기독교의 경직된 태도 때문에 남성성의 원리만을 극대화한 우주의 통치자만을 생각"해왔고 "문자라는 성곽 안에 단단히 가둬두었다"고 비판한다. 이는 종교에 대한 우리의 반지성적

태도의 결과이기도 하다. 장영란은 질문하지 않는 것이야말로 반지성적이지 않은가 하고 묻는다.[19]

우리에게 잘 알려진 신화는 그리스 로마 신화 정도에 불과하지만 잘 알려지지 않은 것까지 포함해 세상에 존재했고 문자로 기록된 다양한 신화를 살펴보면, 여신들이 창조의 주체이거나 창조 이후 변화 과정에서 중요한 역할을 맡았을 뿐만 아니라 상당히 오랫동안 숭배 대상이었음을 알 수 있다.

전해지는 가장 오래된 신화는 수메르 지역의 것인데 그들은 만물의 근원을 물로 보았고 바다를 뜻하는 남무를 뱀의 여신으로 그렸다. 남무가 낳은 안-키는 하늘과 땅을 상징하는데, 이렇게 연결해서 쓰는 이유는 안-키가 한 몸이기 때문이다. 자웅동체처럼 하늘과 땅이 분리되지 않던 세계는 이들 사이에서 엔릴(대기)이 태어나면서 하늘 신을 밀어내어 땅으로부터 떼어놓게 된다. 이후 엔릴이 어머니 키를 아내로 삼아 다른 신들을 낳는 것으로 되어 있다.[20]

이런 방식의 천지창조는 훨씬 나중에 쓰인 그리스 신화에서도 비슷하게 나온다. 거대한 혼돈 속에서 스스로 태어난 대모신 가이아가 하늘의 신 우라노스를 낳고 아들을 남편 삼아 자식들을 낳았는데 우라노스가 가이아의 몸에서 떨어지지 않아 자식들이 세상에 나오지 못하게 된다. 그러자 가이아는 자

식 중 하나인 크로노스를 시켜 우라노스를 거세해 자신에게서 떼어놓는다. 수메르 신화와 놀랍도록 비슷하다. 이것은 수메르 신화의 또 다른 버전일 것이다.

　　고대 수메르 신화에서 땅의 여신 키는 나중에 이난나로 통합된다. 다음 페이지에 나오는 조각 속 이난나는 고대 신화에서 매우 중요하다. 그녀를 수메르 남쪽에서는 이난나로, 아카드와 바빌로니아 지역에서는 셈족어로 이슈타르라고 불렀고, 개신교 성서에서는 아스다롯, 가톨릭 성서에서는 아스타롯이라고 쓴다. 중요한 신인 만큼 지금의 중동 지역 대부분의 도시에서 이 여신을 섬겼고 신전을 지어 경배했다. 신화학자 중에서는 이난나와 이슈타르, 릴리트를 같은 신으로 보는 이도 있다.
　　실제로 〈올빼미, 사자와 함께 있는 이난나 여신상〉을 보고 릴리트가 올빼미와 들짐승과 함께 지냈다는 성서 내용을 근거로 릴리트라고 해석하기도 한다. 나는 이 생각에 동의하는데, 고대 수메르 신화보다 훨씬 나중에 쓰인 유대인 성서에서 아담의 첫 번째 아내로 릴리트를 언급한 것은 바로 그 주변에서 섬겼던 강력한 여신 이난나를 추방하기 위함이 아닌가 싶기 때문이다. 유대인들의 엄숙주의와 성적 욕망을 죄악시하는 문화와 달리, 고대에 다산과 풍요를 기원하며 여신들을 숭배한 문화에서는 성이 금기도 아니었을 뿐만 아니라 여신과의 합방

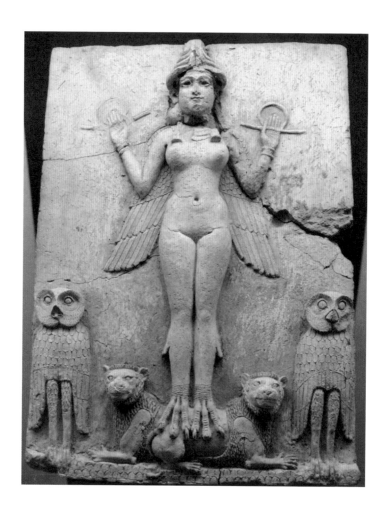

은 종교적인 신성한 행위였다. 그런 이난나를 유대인 성서에서 릴리트라는 이름으로, 아담을 능멸하고 아담 우위에 서려다 사막으로 가서 제 욕망대로 사는 악마의 여왕으로 묘사했으리라는 추측이 가능하다.

어쨌든 다시 주제로 돌아가보자. 그러니까 태초의 물도 여신의 이미지였으며, 신석기시대까지 중요한 역할을 했던 신은 이난나, 즉 땅과 하늘을 지배할 뿐만 아니라 자연과 농작물을 기르기도 하지만 예측불가능한 자연현상으로 이것들을 파괴하기도 하는 공포스러운 모습도 지닌 위대한 어머니 여신이었다. 이난나는 다산의 상징으로 땅에서 나는 모든 곡식과 생물들의 생사를 주관한다. 비를 내리고 햇빛을 허락하고 물을 주지만 예측할 수 없이 광폭하고 잔인하게 인간 세상에 영향을 미치기도 한다. 구석기인들은 자연이 주는 경이로움과 공포를 여신 이난나를 통해 표현한 것이다.

사족처럼 덧붙이자면, 우리는 인류 최초의 작가로 고대 그리스의 호메로스Homeros를 언급하지만 역사 이래 인간이 확인할 수 있는 한 최초로 자기 서명을 넣어 글을 남긴 작가는 '엔헤두안나Enheduanna'라는 이름의 여성이었다고 한다. 호메로스가 기원전 8세기, 기원전 750년경의 인물이라면 사르곤Sargon 왕의 딸이라고 기록된 엔헤두안나는 기원전 2285~2250년경

에 살았던 인물이다. 이난나 여신을 모시는 신전의 대제사장이었던 엔헤두안나는 대제사장의 임무에 따라 사원에서 신을 경배할 때 낭송하는 찬가를 직접 지었는데 이것이 〈이난나 찬가〉이며,[21] 그 외에 개인적인 감정과 인간적인 실수 등도 기록으로 남겼다.

세계창조에 대한 신화는 이집트에서도 비슷하게 나타난다. 이집트 신화에서는 어둠의 바다 누에서 솟아난 언덕에서 아툼이 빛을 만들어 스스로 태양신 라가 되었는데 이때 라는 남신도 여신도 아닌 자웅동체다. 라는 법과 정의, 조화와 지혜의 여신 마트를 낳아 우주창조의 법칙이 된다. 이집트에서는 이 셋이 삼위일체로 창조신화를 만들어간다. 아툼이 공기의 신 슈와 습기의 신 테프누트를 낳고 이들이 결합해 하늘 신 누트와 땅의 신 게브를 낳는다. 이때 특이한 점은 하늘의 신이 여신이고 땅의 신 게브가 남신이라는 점이다.

대영박물관에 있는 이집트 파피루스를 보면 여성의 몸을 한 누트가 둥그렇게 몸을 휘어 하늘을 덮고 있으며 그 아래에 누운 게브는 커다랗게 발기한 남성 성기를 갖고 있다. 그는 위에 있는 누트를 받아들이려 준비하는 형태로 그려져 있다. 부부이자 남매인 이 최초의 부부 신은 사랑을 나눔으로써 세상의 만물을 창조해나간다.

이집트 파피루스에 묘사된 하늘 신 누트와 땅의 신 게브가 결합하는 장면
(기원전 1000년경) 영국 런던 대영박물관

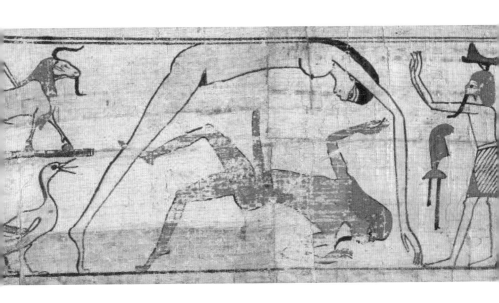

또한 이집트 신화에서 가장 널리 알려진 여신 이시스는 사자死者의 신 오시리스와 더불어 중요한 역할을 하는데, 암흑의 신 세트의 질투로 죽은 오시리스를 찾아 살려낸 후 그와 결합해 파라오의 수호신인 아들 호루스를 낳고, 갈갈이 찢겨 죽은 오시리스를 다시금 살려내어 지하세계를 다스리게 하는 등 삶과 죽음의 영원한 반복 회귀에서 결정적인 역할을 한다.

　　이뿐만이 아니다. 헬레니즘시대 북이집트에 정착한 유대인들이 야훼의 배우자로 섬겼던 아스타르테는 기원전 5~6세기까지 가장 널리 숭배되었던 여신으로, 사랑과 다산 그리고 전쟁의 여신이다. 이름 자체가 다산을 상징하는 '자궁'에서 유래했는데, 히브리어 문서들에 의하면 그곳 여성들이 섬겼던 토착신으로 '아세라'라고도 불렀고 성서에는 '아스토레스'라고 나온다. 학자에 따라 아스타르테와 아세라를 어머니와 딸의 관계라 하기도 하고 같은 인물로 보기도 한다. 이 여신은 그리스 신화의 아프로디테와도 연결되고, 머리 위 초승달로 보듯 로마 신화의 디아나와도 관련이 있다. 상징으로는 사자와 말, 스핑크스가 쓰이며 때로 비둘기가 곁에 있기도 하고 하늘의 금성을 나타내기도 한다. 역사가 오래되고 영향력도 컸던 여신이다.
　　기독교가 들어온 뒤에도 아스타르테를 섬기는 전통이 없어지지 않았고 솔로몬 왕도 아세라에 제사를 지낼 정도였다.

아스타르테 여신상 (기원전 3세기경)
설화석고·금·테라코타·루비, 높이 24.8cm, 프랑스 파리 루브르 박물관

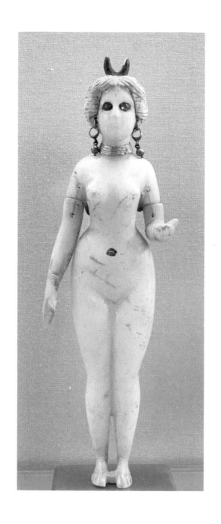

파키스탄 태생 민속학자인 샤루크 후사인Shahrukh Husain은 구약 성서가 "히브리의 예언자들이 가나안의 여신들에 대해 힘겹게 투쟁을 벌인 역사"라며, 솔로몬 사원에 아세라 상이 놓여 있었고 솔로몬은 성전 건축 시 모든 벽에 황소와 사자를 데리고 있는 케루빔의 모습을 새겨넣게 했다고 쓰는데, 이것은 고대 여신의 상징이다.[22]

요컨대 이 여신들의 이야기를 쭉 따라가면 수메르의 이난나가 곧 바빌로니아의 이슈타르이고 유대 신화의 아스타르테이자 릴리트이면서 그리스 신화의 아프로디테, 로마 신화의 베누스, 디아나와 연결된다는 것을 알 수 있다. 시간과 지역을 달리하면서 이름은 바뀌지만 성과 사랑과 다산, 전쟁을 주관하는 신이었다는 공통점이 있다.

고대 사람들은 삶과 죽음을 순환하는 것으로 보았다. 땅이 품지 않으면 씨앗이 자라지 않는다는 것을 알았고, 죽은 사람의 시신이나 동물 사체에서 식물이 자라는 것을 보았으며, 여인의 성과 사랑으로 다산이 이루어짐을 경이롭게 여겼을 것이다. 그러므로 위대한 어머니 여신은 태초부터 그냥 존재하는 신이다. 그녀의 몸에서 태어나는 모든 것은 선악을 넘어선다. 모든 것을 탄생시키는 위대한 어머니 여신은 '깨끗한 덕성과 끝없는 관능욕'의 합체로서 기본은 바다, 물이며 대지이자 하

늘이고, 사자, 뱀과 새를 상징으로 한다.

하지만 이렇게 고대에 중요한 역할을 하던 여신들은 바빌로니아 신화에서 결정적인 변화를 맞는다.

바빌로니아 신화 속 창조의 시작도 역시 물이다. 달콤한 강물의 남신 아프수와 짠 바닷물을 의미하는 여신 티아마트, 흐릿한 구름의 신 뭄무는 서로 분리되지 않고 혼합된 상태로, 원초적 혼돈상태에서 여러 자식들을 낳으면서 분리되고 이것이 우주의 골격을 형성하게 된다.[23] 그런데 자식이 많아지고 시끄러워지자 정신이 사나워진 아프수는 자식들을 죽이려고 계획한다. 티아마트는 이런 아프수의 계획을 알고 제지할 방법을 모색하지만 아프수의 자식들 가운데 에아가 담키나와 결합해서 마르두크를 낳으면서 상황은 뒤집힌다. 에아는 먼저 아프수를 재운 후 죽여서 자기가 담수의 신이 된 뒤에 마르두크와 함께 티아마트에 도전한다. 티아마트는 자신을 죽이려 드는 마르두크에 대적하려 용으로 변해 독으로 가득 찬 수많은 괴물과 뱀들을 낳아 공격한다. 하지만 이 싸움은 결국 마르두크가 티아마트를 잔인하게 죽여 없애는 것으로 끝난다.

이 신화는 마르두크가 티아마트를 죽이는 장면을 끔찍하고 잔인하게 묘사한다. 티아마트가 공격을 위해 입을 벌리는 순간, 마르두크가 회오리바람을 불어넣고 화살을 쏴서 배를 찢

티아마트가 마르두크에 의해 살해되는 장면(기원전 885~860년경)
아시리아 아수르나시르팔 궁전 벽의 부조, 영국 런던 대영박물관

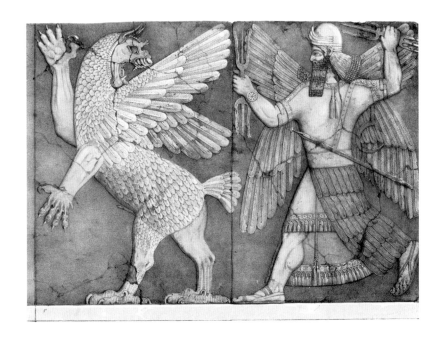

고 심장을 조각내버린다. 죽은 그녀의 다리 위에 올라가 철퇴로 두개골을 부수고 동맥을 끊는다. 그녀의 몸을 조개처럼 둘로 나눠 반은 위에다 놓아 하늘로 삼고, 반은 아래에다 두어 땅으로 삼은 후에 우주의 질서를 세울 법령을 공표한다. 그러고 나서 패배한 신들 중 하나이자 티아마트의 남편인 킨구를 죽인다. 후에 그 피에다 먼지 한 줌을 섞어 최초의 인간을 창조한다는 것이다.

그렇다면 왜 이렇게 잔인한 방법으로 모신을 죽였어야 했을까? 학자들은 마르두크가 바빌로니아의 주신이어서 그 정당성을 확보하기 위해 만든 이야기라고 전한다. 카렌 암스트롱은 《신화의 역사》에서 이 과정을 '기원전 4000~800년경에 인간이 자기 운명을 인식하고 신들의 세계에서 멀어져 무대의 중심에 서기 시작'한 것으로 해석한다. "미개하고 답답하게 여겨지기 시작한 구식의 농경사회에 등을 돌리고 군사적 힘으로 자기를 확립한 메소포타미아 도시국가의 진화를 반영한 것"이라는 설명이다.[24] 장영란도 이와 비슷한 방식으로 해석했다. 티아마트는 원시시대를 대표하는 비합리적인 힘이며 창조적인 무의식의 힘인 반면, 마르두크는 이것을 통제하는 냉혹하고 이성적인 힘으로 나타난다는 것이다.

즉 유목민족의 강인함과 이성적 사고를 갖춘 영웅 마르두크가 구식 농경사회를 상징하는 대모신을 죽임으로써 문명

을 일으켰다는 것이다. 마르두크의 티아마트 살해는 강력한 자연의 힘을 인간이 통제할 수 있다는 자신감의 표출로 해석된다. 인간은 더 이상 자연이 두렵지 않다. 인간은 자연을 지배할 것이다!

하지만 이때도 마르두크는 티아마트에 의지할 수밖에 없었다. 마르두크가 자리를 지정한 하늘과 땅은 모두 티아마트의 몸통이다. 산과 언덕은 티아마트의 머리와 젖가슴이다. 티그리스 강, 유프라테스 강도 바로 티아마트의 눈을 뚫어 만들었고, 강물도 그녀의 젖가슴을 뚫어 낸 것이다. 그녀의 꼬리는 은하수가 되었다. 세상천지에 티아마트의 육체가 아닌 게 없다.

> 위대한 어머니 여신 티아마트는 마르두크에 의해 살해당한 후 다시는 살아날 수 없었다. 따라서 티아마트의 살해는 '위대한 어머니 여신의 세계사적 패배'라고 할 수 있다. 그러나 비록 티아마트가 마르두크에게 패배했지만 마르두크는 티아마트 없이는 우주를 창조할 수 없다. 우주는 바로 티아마트의 몸으로 만들어졌기 때문이다.[25]

팜파탈과 거세공포

흥미로운 것은 사라진 고대의 위대한 어머니 여신이 완전히 자취를 감추지는 않았다는 점이다. 대신 그들은 힘을 잃거나 악마화된다. 고대 그리스와 로마 신화에서 여신들은 위대한 어머니 여신이 쪼개져 여러 역할을 하는 여신들로 분리되었는데, 헤라처럼 수시로 질투나 일삼고 남편과 바람피운 여자들을 잔인하게 응징하거나, 아프로디테처럼 스스로 무분별한 애정행각을 벌이다가 망신을 당하며 강력한 남신들 곁에서 별다른 역할 없이 자잘한 에피소드의 조연으로 머문다.

19세기까지 미술에서 가장 많이 그려진 비너스가 바로

로마 신화의 베누스, 즉 그리스 신화 속 아프로디테인데, 과거의 숭배받던 강력한 힘을 모두 잃은 채 밤낮 없이 잠만 잔다. 근육이라고는 하나도 없는 매끈한 몸을 가지고 순진하면서도 동시에 섹시해야 하는 아주 어려운 미션을 수행한다. 예외적인 인물이 제우스가 '처녀생식'을 통해 머리로 낳았다는 아테나다.

오래전 위대한 어머니 여신은 스스로 태어나고 자식을 낳았으나 남신이 스스로 출산을 하는 일은 없었다. 하지만 고대 그리스인들은 제우스 혼자 아이를 낳을 수 있다고 생각했다. 그러나 엄밀히 말하면 아테나에게는 어머니가 있었다. 제우스의 아내로는 흔히 헤라만 이야기되지만 그의 첫 번째 아내는 헤라가 아니라 사고thought와 기지cunning를 의미하는 메티스였다. 아버지 크로노스를 퇴위시키고 티탄족을 타르타로스의 깊은 심연에 가둬버린 제우스는 본인도 자기보다 강한 아들에게 축출되리라는 가이아의 예언을 듣자 임신 중인 메티스를 통째로 삼켜버린다. 힘만 세고 본능적이며 육체적인 존재였던 제우스가 메티스를 흡수함으로써 합리적인 지성을 갖추게 되었고 이로써 강력한 왕권을 구축하게 되었다는 이야기다. 한편 아테나는 어머니 메티스가 제우스에게 흡수되었음에도 그 안에서 죽지 않고 자라 아버지 제우스에게 심한 두통을 일으켜 무장한 채로 태어난다.

학자들은 아테나 탄생 신화를 '모계적 가치규범에서 가부장적 가치규범으로의 전환'을 상징한다고 설명한다. 흥미롭게도 아테나는 다른 어떤 자식들보다 제우스의 가치를 충실히 이행하는 '파파걸'로서 긍정적으로 묘사된다. 일반적으로 마마보이는 어머니 치마폭에서 벗어나지 못하는 지질한 남성으로 묘사된다는 걸 떠올린다면 파파걸에 대한 이러한 긍정적 평가는 다분히 편파적이다. 가부장 문화는 그렇게 여신들을 주변으로 몰아내거나 남성적 가치로 흡수하고 딸을 자기편으로 끌어들이며 공고화된다. 그리고 그렇게 없애려고 했는데도 죽지 않고 살아남은 고대 여신들을 악마로 전환시킨다.

'성 안토니우스의 유혹'은 화가들이 매우 좋아한 테마였다. 히에로니무스 보스Hieronymus Bosch부터 베로네세Paolo Veronese, 티에폴로Giovanni Battista Tiepolo, 에른스트Max Ernst, 세잔Paul Cézanne, 달리Salvador Dali를 비롯해 현대에 이르기까지 수도 없는 화가들이 이 주제로 그림을 그렸다.

전하는 바에 따르면 이집트 태생의 성 안토니우스Antonius는 사막에서 은둔자로, 금욕주의자로 수도를 한 최초의 수도자 중 한 명이자 수도원의 창시자로 추앙받는 성인이다. 알렉산드리아의 아타나시우스Athanasius가 묘사한 바에 따르면 성 안토니우스는 지루함과 게으름, 여성의 혼령에 유혹당했지

성 안토니우스의 유혹 로비스 코린트(1897년)
캔버스에 유채, 88×107cm, 독일 뮌헨 바이에른 회화미술관

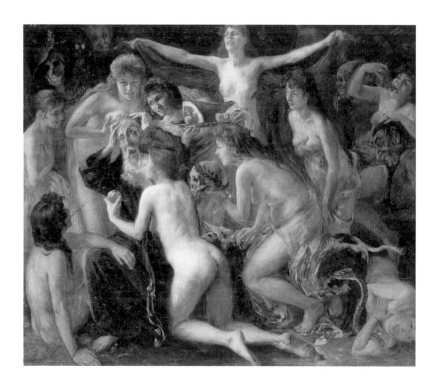

만 기도의 힘으로 극복했다. 화가들은 그중에서도 유독 여성들의 유혹에 괴로워하는 성자를 즐겨 그렸다. 괴물들이 수염을 잡아당기고 무력적인 위협을 가하는 장면들도 묘사된 바 있지만, 그보다 사도마조히즘적인 에로틱이 가미된 그림에 더 끌린 것 같다.

펠리시앙 롭스Félicien Rops가 그린 그림에서는 아예 십자가 위의 예수는 저만치 밀려나고 그 자리에 벌거벗은 아름다운 여인이 위협적으로 매달려 성자를 내려다보기도 한다. 성자는 두 손으로 귀를 막으며 그 여인을 향해 뭔가를 외친다. 로비스 코린트Lovis Corinth의 그림 속 성자 또한 수많은 나체의 여성들에 둘러싸여 몹시도 괴로운 표정을 짓고 있다. 그 여인들은 파티라도 하듯 흥미진진한 표정으로 늙은 성자 주변을 둘러싸고 있다. 하얀 수염의 성자는 고통과 공포로 일그러진 표정으로 소리친다. "악마야, 물러가라!"

'성 안토니우스'가 아니라 '성 히에로니무스'라는 제목이 붙은 그림도 별반 다르지 않다. 자기 육체를 스스로 고문하고 여자들에게 둘러싸여 괴로워하는 성자들은 그 밖에도 많다.

그런데 여기서 의문이 든다. 성욕은 자기 몸에서 벌어지는 욕망이다. 그런데 왜 여자가 악마가 되는 걸까? 유혹하는 여인으로 나타난 악마는 성자의 성적 상상이 만들어낸 환상이지만 그는 악마가 자신을 유혹하기 위해 여자를 보냈다고 판단한

다. 그를 성적으로 유혹하는 여인들은 아마도 아담의 첫째 아내였으나 자기 성욕을 주장하다 낙원에서 탈출한('추방당한'이 아닌 '탈출한'!) 릴리트의 자식들, 성욕의 화신이라고 불리는 악녀들일 것이다. 그러므로 성인(남자)은 죄가 없다. 그는 단지 악마의 유혹을 받았을 뿐이며 거기서 벗어나려고 했을 뿐이다. 죄는 바로 그 악마에게 있다. 여성이라는 존재는 아름다움 속에 악마를 숨기고 있으니 아름다울수록 위험하다.

바기나 덴타타Vagina Dentata라는 말이 있다. '이빨 달린 질'을 의미하는 라틴어 표현이다. 아메리카 인디언들뿐만 아니라 아시아, 인도, 아프리카, 그리고 유럽에 이르기까지 무시무시한 이빨을 달고 있는 질에 대한 이야기가 전해 내려온다. 사람들의 상상력은 놀라워서, 이빨 달린 질이 몸에서 따로 떨어져 나와 돌아다니다가 죽임을 당하는가 하면, 무시무시한 어머니의 질에 육식 물고기가 살고 있어 그녀를 무찌르는 사람이 영웅이 되는 이야기도 있다. 이슬람교의 교의는 남성이 질을 들여다보면 질이 그의 눈을 뜯어내 장님을 만들어버린다고 경고했다고도 하고, 남아메리카 야노마모족의 신화는 지구상에 처음으로 존재했던 여성들 중 한 명은 애인의 페니스를 먹어치우는 이빨 달린 입으로 변신하는 질을 갖고 있었다고 전한다.[26]

아무리 의학이 발달하기 전의 상상이라고 해도 바기나

덴타타는 믿기 힘들고 이상하다. 육체적 쾌락을 죄악으로 규정한 중세에 여성에게 유혹당하는 것이 무서워서 여성 성기에 이빨이 달렸다는 거짓말로 섹스를 막으려 했던 것일까? 또 한 가지 가정은 이렇다. 인류 문명 초기에 위대한 어머니 여신은 생명을 가져다주는 존재이면서 동시에 거두어가는 존재이기도 했다. 혹시 그에 대한 두려움이 이빨 달린 질로 형상화된 것은 아닐까.

이것을 여신이 아닌 모성에 대한 두려움이라고 보기도 한다. 유아기에 어머니와의 유대관계가 어떻게 형성되는지는 훗날 자식의 정체성 전체를 위협하기도 하는데, 어머니에 대한 두려움이 상징적으로 표현되었다고 해석하는 것이다. 《여성괴물, 억압과 위반 사이*Monstrous Feminine*》를 쓴 바버라 크리드Barbara Creed에 따르면 모성에게 잡아먹힐지도 모른다는 의미의 바기나 덴타타에 대한 공포는 〈사이코〉, 〈캐리〉, 〈에일리언〉 등의 공포영화에서 상징적으로 재현된다. 어쨌든 바기나 덴타타는 여성을 악마화한 한 가지 예에 불과하다. 그 밖에도 신화와 성서를 통해 여성을 악마화하는 여러 예를 볼 수 있다.

신화학자인 조지프 캠벨Joseph Campbell에 의하면 여성을 이렇게 악마화한 이유는 월경과 임신 가능성에 있다. 고대인들은 "월경 중인 여자의 손길은 벌판의 과일을 날려버리고, 와인을 시게 만들며, 거울을 흐리고, 칼날을 무디게 한다"고 믿었으

며 8세기부터 11세기까지 많은 교회들이 월경 중인 여성은 교회에 들어오지 못하도록 막았다.[27] 자연과 밀접하게 연결된 생명을 잉태하는 능력, 달의 주기에 맞춰 피를 흘리는 신비는 여성에 대한 공포를 더욱 강화했다. 남성을 달아오르게 하고 쾌락을 주는 동시에 먹어치울지도 모른다는 공포를 함께 주는 존재로서 여성은 악마화된 것이다.

이렇게 서양미술과 문화는 여성과 자궁을 괴물과 연결 짓는다. 심리학에서는 이것을 거세공포라고 설명한다. 바기나 덴타타는 아마도 성욕에 빠져 다른 일을 그르칠까 하는 두려움, 여자에게 모든 정력을 빼앗겨 쇠약해질지 모른다는 걱정, 여자에게 좌지우지되어 남성다움을 잃지 않을까 하는 공포, 여자에게 지배당하지 않을까 하는 경계심이 합쳐져서 만들어진 형태일 것이다. 삼손은 데릴라에 빠져 힘의 원천인 머리카락을 잘리고, 헤라클레스는 옴팔레에 빠져 몽둥이 대신 실 잣는 기구를 들고 여자 옷을 입고서 네 발로 긴다.

귀스타브 불랑제Gustave Boulanger의 그림을 보면 천하장사 헤라클레스가 리디아 여왕 옴팔레의 시중을 들며 그녀의 발밑에서 굴욕적인 자세를 취한 모습으로 그려져 있다. 옴팔레는 강력한 음기를 지닌 인물로 설명되곤 하는데, 헤라클레스는 그녀의 향락 대상으로 전락한 것이다. 19세기에서 20세기 초에

옴팔레의 발밑에 있는 헤라클레스 귀스타브 불랑제(1861년)
캔버스에 유채, 236.22×172.72cm, 개인소장

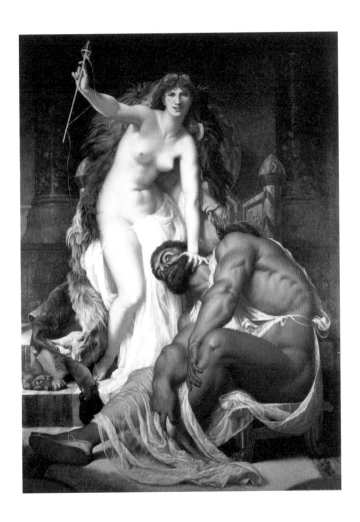

유행한 팜파탈을 묘사한 한 유형이라고 할 수 있다. 옴팔레는 헤라클레스의 상징인 사자가죽을 빼앗아 등에 걸치고 승자의 자세를 취했다. 대신 여왕은 자기가 입고 있던 옷을 헤라클레스에게 입혀놓았다.

이것은 화가들의 단골 주제였는데, 고대 그리스 화병에도 나오지만 특히 17~20세기 초반 수많은 화가들이 즐겨 그렸다. 이 이야기는 이중적이다. 한편으로는 강력한 남성이 여성에게 빠져 힘과 권력을 뺏기는 데 대한 공포와 경고를, 다른 한편으로는 군림하는 남성 안에 숨겨진 굴종에의 욕망을 그리고 있다.

이빨 달린 질이나 여성과의 섹스에 빠져 힘을 잃고 마는 영웅들의 이야기는 원시시대에는 실제적인 위협으로 받아들여졌다. 사냥과 원정 같은 큰일을 앞두고 여자가 남자의 힘을 마비시키고 불행을 가져다줄 것이라 믿어 섹스를 금지했던 것을 생각해보면 알 수 있다.

문명사회로 접어들면서 생물학적인 남성성에 대한 거세공포는 사회적 거세공포로 진화한다. 즉 사회에서 누리는 남성성의 우월한 지위를 여자 때문에 잃게 될까봐 공포에 떠는 것이다. 사회로부터 부여받은 남성성의 우월한 지위가 여권이 신장되면서 사회에 진출한 여성들에 의해 위기에 처하게 된 현

실에 대한 공포라고 해석하면 이해가 쉽다. 2006년에 출간한
《그림에 갇힌 남자》에서 나는 이런 현상에 대해 자세히 썼다.

프랑스혁명 이후 사회변혁 과정에 참여한 여성들이 정
치적으로 각성하면서 교육과 정치참여를 요구하기 시작하자,
남자들은 그때까지 이뤄놓은 남성중심의 사회가 흔들릴까봐
두려워한다. 그래서 양성의 특징을 생물학적으로, 의학적으로,
자연과학적으로 밝혀내 여성의 열등함을 증명하고자 각고의
노력을 기울였다. 여자는 타고난 생물학적 특성 때문에 가정에
머물러야 한다고 강력하게 주장한 것이다. 그 과정에서 팜파탈
을 주제로 한 그림들이 전 유럽에서 유행했다.[28] 팜파탈은 외모
와 몸매로 남성을 유혹해 파멸로 이끄는 여자, 즉 한국말로는
꽃뱀이다. 꽃뱀에 대한 공포는 이토록 뿌리 깊다.

메두사의 머리를 끄집어내라

악마적인 여성 캐릭터 중 대표적인 것이 메두사다. 혹자는 메두사가 바로 바기나 덴타타라고 한다. 그리스 신화에서 메두사를 묘사할 때 '크게 벌어진 입, 길게 늘어뜨린 혓바닥, 멧돼지 어금니처럼 뾰족한 이빨'이라고 쓴다. 거기에 뱀으로 뒤덮인 머리카락이라니! 상상해보라. 무성한 음모로 뒤덮인 이빨 달린 질, 영락없는 바기나 덴타타가 아닌가. 한 번 보기만 해도 돌처럼 굳어버리게 하는 괴물. 그 머리를 베어버려야만 저주에서 풀려날 수 있다! 예술가들은 무시무시한 메두사를 반복해서 그리고 조각했다.

정신분석학자들은 메두사를 거세공포와 연관시켰다. 하지만 이상하다. 전통적으로 그림에서는 거세공포를 남자의 목이 잘리는 것으로 형상화하는데 메두사의 경우는 여자인 메두사의 목이 잘리기 때문이다. 전통적인 거세공포가 드러난 가장 적절한 예는 골리앗의 목을 베는 다윗이나 순교의 상징으로 잘린 자신의 머리를 들고 있는 성 디오니시우스Dionysius와 성 유스투스Justus의 그림일 것이다. 하지만 성서 외경 속 여성 영웅 유디트는 홀로페르네스 장군의 목을 베고, 살로메가 세례자 요한의 머리를 든 모습도 그림으로 그려졌다. 이 모든 걸 거세공포라는 말로 수렴하기는 불충분하다. 왜냐하면 프로이트Sigmund Freud에 의하면 남자아이의 거세공포는 아버지로부터 비롯된다고 되어 있기 때문이다. 프로이트는 남자아이는 어머니의 성기를 보고 거세되었음을 깨닫고 자기도 언젠가 '아버지에 의해' 거세될지도 모른다는 공포를 느낀다고 설명한다. 그런데 왜 유디트와 살로메 그림에서 장군과 성자의 목을 베는 건 여자들인가?

그런 점에서《여성괴물, 억압과 위반 사이》를 쓴 바버라 크리드의 주장은 꽤 주목할 만하다. 그녀는 영화 〈에일리언〉, 〈엑소시스트〉, 〈캐리〉 속의 수많은 여성괴물을 분석하면서 거세하는 자가 남성이 아니라 여성이라고 주장한다. 프로이트와는 다르게 크리드는 이 여성괴물들이 "인간의 모계사회를 반

메두사의 머리 페테르 파울 루벤스(1618년경)
캔버스에 유채, 27×46.1cm, 오스트리아 빈 미술사박물관

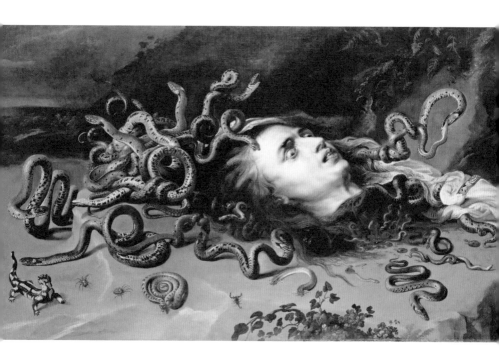

영하는 것"으로서 이러한 원초적 어머니는 프로이트가 주장하듯 거세당했기 때문이 아니라 '기세하는 존재'이기 때문에 두려운 존재라고 설명한다.[29] 이렇게 보면 메두사 신화는 남성들이 갖는 거세공포를 드러내는 것이 아니라 남성을 꼼짝 못하도록 얼어붙게 만드는 이빨 달린 질을 가진 위대한 어머니 여신, 모계사회와 여성의 힘에 대한 공포를 처단하는 이야기가 된다.

다시 메두사로 돌아가보자. 오비디우스Ovidius의 《변신이야기Metamorphoses》에 나오는 메두사는 한때 타의 추종을 불허하는 아름다운 여인이었으며 특히 그 머리카락이 아름답기로 소문났다. 그런데 그녀를 탐한 포세이돈이 아테나 신전에서 그녀를 강간하자, 아테나는 자신의 신전이 더럽혀진 데 분노해 메두사를 괴물로 만들어버린다. 아름다웠던 메두사의 머리카락을 뱀으로 덮어버린 것이다.[30]

이 대목에서 우리는 이상한 점을 발견한다. 왜 아테나는 강간을 한 포세이돈이 아니라 희생자인 메두사를 벌했는가. 아테나는 어머니의 존재가 지워진 가운데 아버지 홀로 낳았다는 거짓말과 함께 자라면서 아버지의 법을 내면화해 충실한 자식 역할을 한 덕에 올림포스에서 주요한 신으로 살아남은 여신이다. 그녀는 부정을 저지른 포세이돈 대신 피해자인 메두사를 벌함으로써 남성적 가치를 따른다. 여기서 아테나는 하나의 상징으로 읽힌다. 남성이 저지른 부정이나 잘못을 두고 남

성을 탓하기보다 피해자인 여성을 벌하고 비난하는 오늘날의 아테나에 대한 상징 말이다. 대부분의 여자아이는 여성성의 원리를 어머니에게서 배우기 시작하며 여아나 남아의 성별 역할과 성적 정체성 또한 주로 어머니를 통해 주입받는다. 그러나이 어머니는 사실 아버지의 법을 내면화한 아테나로서 아버지의 법을 실행한다. 그리고 많은 경우에 그 법을 만든 아버지는 눈에 보이지 않는다. 그는 그런 것까지 챙기기엔 너무 바쁘다.

무섭고 끔찍한 외모를 얻게 된 메두사는 이제 누구나 두려워하는 대상이 된다. 자신을 쳐다보는 이를 모두 돌로 만들어버렸으므로 홀로 고립되어 지독한 외로움에 고통 받는다. 이때 페르세우스가 메두사의 목을 베러 나서는데, 그에게 청동 방패를 빌려준 이가 바로 아테나다. 페르세우스는 그 방패와 함께 몸을 숨겨주는 하데스의 투구, 헤르메스의 날개 달린 신발, 괴물 아르고스를 무찌른 검을 들고 메두사가 있는 곳으로 간다. 그는 메두사를 직접 보지 않은 채로 방패에 비친 모습만 보고 접근해 머리를 베어내는 데 성공한다. 페르세우스는 제우스가 다나에를 겁탈해서 낳은 아들로 절반은 신의 유전자를 지닌데다 심지어 신의 제왕인 제우스의 아들인데도 혼자 힘만으로는 메두사를 처치할 수가 없었다. 뿐만 아니라 목을 베어버린 후에도 그 얼굴을 바로 쳐다봐서는 안 될 정도로 메두사는 무섭고 강력한 존재였다.

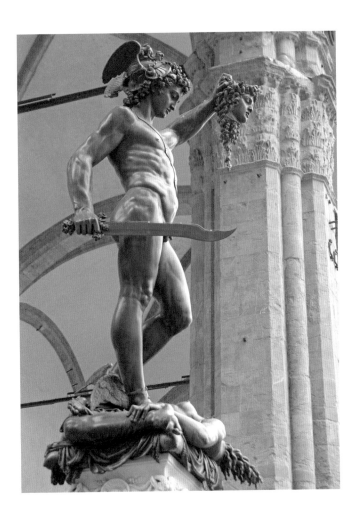

바로 그 때문에 벤베누토 첼리니Benvenuto Cellini의 페르세우스는 돌이 되는 걸 피하기 위해 자신이 베어버린 메두사의 얼굴을 보지 않고 시선을 내리깔고 있다. 페르세우스의 발치를 자세히 보면, 메두사의 몸통을 발로 밟고 있다. 이 대목에서 자기주장을 한 여성을 모두 위험한 메두사로 비유했던 역사를 떠올리지 않을 수 없다. 죽여도 죽여도 다시 살아나며 절대로 길들여지지 않는 메두사의 얼굴을 그는 정면으로 보지 못하리라.

죽어서도 힘을 잃지 않아 누구든 그 얼굴을 보기만 하면 돌로 굳어버렸다는 메두사의 얼굴을 페르세우스는 아테나의 방패에 박아넣는다. 이 얼마나 상징적인 이야기인가. 지금도 메두사는 아테나의 방패 속에 갇혀 있는 것이다. 나는 이것을 남성의 직접적인 지배의 흔적을 지우고 여성을 대리로 삼아 행해지는 여성억압의 흔적으로 읽는다. 어쩌면 우리에게 필요한 것은 아테나의 방패에 갇혀 있는 메두사의 머리를 끄집어내는 일일지도 모르겠다.

악마도 구원자도 아닌, 여성

이탈리아의 철학자이자 역사학자 움베르토 에코Umberto Eco는
《추의 역사Storia Della Bruttezza》에서 악마에 대해 언급한다. 에코에
의하면 성서는 악마에 대한 묘사 없이 그가 일으키는 효과만
언급하고 있으며, 은둔자들의 전기에는 단지 동물 모양이라고
만 쓰여 있다. 붉은 얼굴에 염소수염에 갈고리발톱을 한 뿔 달
린 괴물의 형상이 전형적이다.[31] 인간의 상상력이라는 게 다 어
디선가 본 것에서 올 수밖에 없으므로 상상 속 괴물 역시 수시
로 동물에게서 몸을 빌린다. 고양이나 여우, 늑대, 곰, 돼지, 원
숭이, 박쥐, 개구리 등 악마의 몸 어느 구석은 동물의 얼굴이나

피부, 발을 닮았다.(현대의 예술가도 여러 동물을 부분부분 바느질하듯 이어붙여 새로운 존재를 만든다.)

그런데 이 괴물이나 악마가 어느 순간부터 여자의 몸으로 나타난다. 그들은 여행자를 유혹하거나 성자를 꾀어 악마와 계약하도록 만든다. 신화적으로 보면 동물과 여자를 섞어서 악마를 형상화할 때 가장 많이 사용하는 게 뱀과 새다.

잘 알려진 대로 오디세우스와 선원들을 유혹해 죽음으로 이끄는 것도 새의 몸통에 여자 얼굴을 한 세이렌이다. 워터하우스의 그림에서는 기둥에 몸을 묶은 오디세우스 주위를 날카로운 발톱과 날개를 가진 여인들이 날고 있다. 열심히 노를 젓고 있는 선원들은 원래는 세이렌의 노랫소리를 듣지 않기 위해 밀랍으로 귀를 막았다고 하지만 그림에서는 천으로 대신했다. 전하는 바에 따르면 아름다운 노랫소리로 유혹하는 일에 실패한 세이렌들은 자괴감에 빠져 물속으로 뛰어들어 자살한다.

우리는 또 다른 괴물도 알고 있다. 사람의 머리에 사자의 몸통을 하고 새의 날개와 뱀의 꼬리를 단 존재, 바로 스핑크스다. 그는 오이디푸스가 수수께끼를 풀자 수치심에 자살한다.[32] 이제 여성괴물들은 남성의 손에 피를 묻히지 않고 자멸하는 것이다.

그런데 잘 생각해보면 새와 뱀, 사자는 구석기시대까지 거슬러 올라가는 '위대한 어머니 여신'의 상징이다. 새와 뱀은

오디세우스와 세이렌 존 윌리엄 워터하우스(1891년)
캔버스에 유채, 100.6×202cm, 오스트레일리아 멜버른 빅토리아 국립박물관

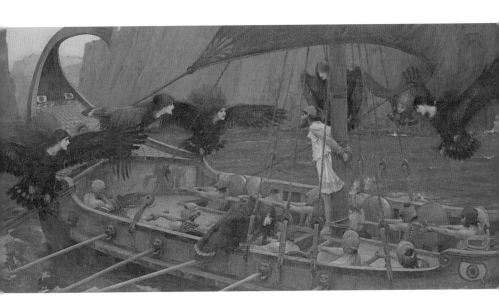

무한한 생명의 원천인 물을 형상화한다. 새는 하늘에서 내려오는 물의 이미지이고, 뱀은 땅 위와 아래 및 주변에 있는 물의 이미지와 연관 있다고 장영란은 설명한다. 뿐만 아니라 뱀은 주기적으로 허물을 벗으면서 살아가므로 순환하는 영원한 생명을 구현하는 여신의 대표적인 상징물이었다.[33] 그래서 하늘에서 생명을 가져오는 '새 여신'은 새의 머리에 여인의 몸으로 형상화했고, '뱀 여신'은 여인의 몸에 뱀 무늬를 그려넣거나 단순한 소용돌이무늬로 표현하곤 했다. 특히 뱀은 전설의 동물 용과 연결되기도 하는데 뱀의 몸통에 새의 날개를 달고 사자의 발톱을 가진 형상이 용이며, 그 용은 하늘과 땅을 오가면서 재생과 순환, 죽음과 파괴의 힘을 나타냈다. 그리고 우리는 수메르 신화의 티아마트가 마르두크와 싸울 때 용으로 변신해서 대적했음을 알고 있다. 뱀, 용, 새의 모습을 한 그들은 티아마트이고 아스타르테이며 릴리트이고 메두사이자 세이렌이면서 스핑크스다.

고대인들에게 위대한 여신의 힘을 상징했던 뱀과 용, 새는 이제 인간(남성)을 유혹하고 파괴하는 위협적인 존재가 되어 살해당하거나 스스로 죽거나 추방당한다. 유럽 도시 어디를 가나 용의 목에 창을 박는 성자의 동상 하나쯤은 다 있다. 아름다운 공주를 구하기 위해 커다란 바다괴물의 아가리에 칼을 꽂는 영웅의 전설도 넘쳐난다.

이제 나는 이것을 다르게 해석하려 한다. 남성중심의 역사는 위대한 어머니 여신의 상징인 용을 죽이고 그 대신 근육이라고는 하나도 없이 매끈한 몸으로 무기력하게 남성이 구원해주기만을 기다리는 아름다운 여인을 남겨놓았다는 것으로 말이다. 남성성과 여성성의 통합체였고 하늘과 땅을 다스렸으며 생과 사를 관장하던 위대한 어머니 여신을 죽인 후에 남은 건 미의 여신 아프로디테가 아니었던가.

다음 페이지에 나오는 샤를 앙드레 반 루Charles André Van Loo가 그린 그림에서 흥미로운 것은 페르세우스가 메두사의 목을 베고 돌아오는 길에 안드로메다 공주를 구출하기 위해 바다괴물의 면전에 들이댄 것이 바로 메두사의 머리가 박힌 아테나의 방패라는 점이다. 그는 '아버지의 딸' 아테나를 전면에 내세워 위대한 어머니 여신의 변형이기도 하고 위협적인 바기나 덴타타이기도 한 메두사의 목을 벴을 뿐 아니라, 제물로 바쳐져 꼼짝하지 못한 채 해변의 바위에 묶여 있던 공주를 위협하는 바다괴물도 처치한다.

고대의 위대한 어머니 여신은 이렇게 파괴적이며 위험한 괴물이자 악마가 되어 끊임없이 죽임을 당하다가 중세의 기독교사회에서는 악마의 하수인인 마녀가 되어 화형대로 보내졌다. 마녀사냥 규모는 학자들마다 견해차가 커서, 적게는 5만

페르세우스와 안드로메다 샤를 앙드레 반 루(1735~1740년)
캔버스에 유채, 73×92cm, 러시아 상트페테르부르크 에르미타주 미술관

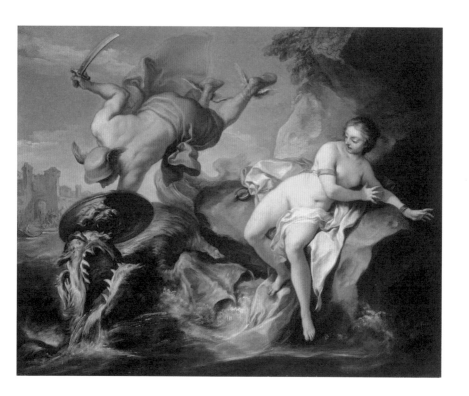

명, 많게는 900만 명에 이른다고 추정한다. 밤에 짐승으로 변신해 날아가서 악마가 주관하는 모임인 사바스에 참가해 악마와 성관계를 맺고, 그렇게 얻은 가공할 힘으로 사람을 죽이고 유아를 살해해 먹기까지 하며, 폭풍우나 흉년을 일으킨다는 기이한 혐의로 수만 명이 목숨을 잃은 것이다. 마녀로 몰린 피해자 대부분이 여성이라는 점에 우리는 주목해야 한다.

이토록 비이성적이고 광기에 가까운 마녀사냥은 놀랍게도 이성이 개화하던 근대에 최정점을 이룬다. 이에 대해《마녀》를 쓴 주경철은 '근대의 마녀광풍은 일시적 일탈이 아니라 문명 내부에서 준비되어온 여러 요소들의 필연적 귀결'이었다고 설명한다. 그 '필연적 귀결'이라 함은, 기독교가 입지를 구축하기 위해 세속 정치와 협업하게 되면서 자기 정당성을 확보하기 위해 '마녀'라는 절대악을 만들어낼 수밖에 없었다는 것이다. 유일신 종교가 갖는 위험성은 자신의 신만이 진짜라고 믿고 다른 신은 악으로 규정하는 오만에서 나온다.[34] 기독교를 정교로 선포했으나 고대부터 내려온 민간신앙을 한순간에 없앨 수도 없었던 서양 사회는 이들과 싸우기 위해 타 종교를 '악'으로 정하고 몰아냈다. 서양의 주체는 계속해서 타자를 양산함으로써 성립되었는데 정의를 세우기 위해 불의가 있어야 했듯이 선을 말하기 위해 악이 필요했다. 이때 여성에게 그 악을 떠넘김으로써 사람들을 영혼부터 지배하려 했다고 주경철은 주장

마녀들 한스 발둥 그린(1508년)

채색 목판화, 37.9×26cm, 개인소장

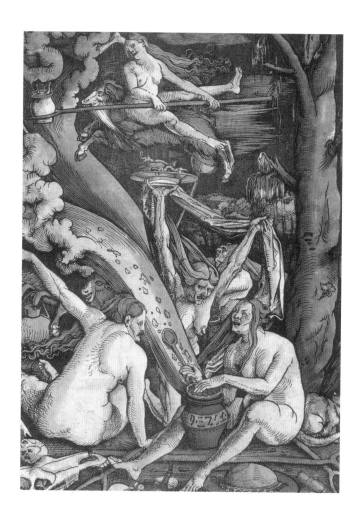

한다.

악마 연구사들은 '여성은 본성이 악해 악마에게 휘둘리기 쉽다'거나 그냥 '본성 자체가 악하다'는 논리를 갖다 붙였다. 여성의 존재 자체가 남성을 유혹해 죄로 이끌며, 탐욕스럽고, 눈물로 속임수를 쓰는 믿을 수 없는 존재라는 것이다. 그리고 무엇보다 여성은 성적 욕망, 즉 육체적 욕구와 동일시되었다. 중세 기독교사회는 육체적 욕망과 쾌락을 죄로 보았으니 육체적 욕구의 본산인 여성은 곧 죄가 되었다. 오늘날의 관점에서 보자면 말이 안 되는 억지논리지만 남성이 기본인 사회에서 남성을 흔드는 여성은 악이 되었다. 중세에는 독신생활을 가장 이상적이라 보았으며, 자식을 낳기 위해 어쩔 수 없이 부부생활을 하더라도 쾌락이 일거든 중단하고 기도하기를 권했을 정도이니 섹스에 대한 혐오는 여성에 대한 혐오와 궤를 같이한다.

그런데 서양 사회에서 여성을 악마화한 역사가 기독교 기득권 세력의 정당성과 권력을 구축하기 위해 창조한 타자의 역사라고 이해한다고 해도, 여성을 성적 욕망과 동일시하는 건 아무래도 이상하게 느껴질 것이다. 그건 아마도 여성의 자연적 생산 능력을 중요시했던 고대 여신숭배 문화와 관련이 있을지도 모르겠다. 이건 순전히 추측이긴 하지만, 고대에는 여신을 모신 신전에서 시중들던 무녀나 신녀들이 왕과의 성적 결합을 통해 주술과 신탁의 힘을 전수했고, 나중에는 신전에 출입하는

어떤 남자와도 성교하는 게 의무가 되었던 '신전 매춘' 전통이 있었는데,[35] 그런 고대의 종교적 흔적을 없애는 과정에서 여성을 육체적 쾌락의 근원으로 본 게 아닌가 싶다. 섹스의 도덕적 의미가 오늘날과 달랐던 시절, 신녀들과의 섹스는 한 해의 풍요를 기원하는 주술적 의미도 지녔던바, 유일신을 섬기는 기독교사회로 접어들어 고대의 종교를 미신으로 치부하고 섹스를 죄악시하게 되면서 여성을 육체적 쾌락과 동일시하게 된 게 아닌가 하는 생각이다. 그렇게 되면 고대의 위대한 어머니 여신의 종교와 더불어 여성의 힘 자체를 한꺼번에 무력화시킬 수 있기 때문이다.

위대한 여신이었다가, 악마와 붙어먹는 사악한 존재였다가, 메두사나 스핑크스 또는 세이렌이었다가, 마녀가 된 여성이라는 타자는 현대에 오면 유대인이 되고, 난민이 되고, 흑인이 되고, 성소수자가 되고, 그리고 페미니스트가 된다.[36] 이들이 사회에 악을 퍼뜨리고 망가뜨린다고 한다.

재미있는 것은 남성들은 그렇게 여성의 몸을 한 악마에게 유혹당했다고 주장하고 여성을 죄악시하면서도 구원 또한 여성을 통해 하려고 한다는 거다. 기독교 초기에 대중에 널리 알려져 인기를 끌었던 '테오필루스의 전설'에서는 실리시아의 부제였던 테오필루스 주교가 빼앗긴 부제 직위를 되찾기 위해

악마와 계약을 맺고 자리를 되찾는데, 이후에 회개하면서 성모의 도움으로 계약서를 불태우고 사람들 앞에서 자신의 과오를 고백했다는 일화가 나온다.[37] 이 전설은 여러 음유시인과 작가들을 통해서 끊임없이 문학작품 속에 등장했다.

잘 알다시피 괴테의 《파우스트》도 마찬가지다. 파우스트는 그레트헨과 헬레네에 의해 운명의 소용돌이에 휘말리고 또 그들을 통해 구원받는다. 파우스트는 "영원히 여성적인 것이 우리를 이끈다 Das ewig Weibliche zieht uns hinan"고 외쳤다. 문학에서 끊임없이 반복되는 이 '영원히 여성적인 것'에 대한 환상. 남자들을 현세의 관능과 쾌락에 빠지게 만들어 죄로 이끄는 것도 악마 같은 그녀지만, 오직 그녀의 순결한 사랑의 힘이 그를 구원하리라는 것이다.

문학에서 이렇게 여성, 여성적인 것을 통해 구원에 이르려는 남성 주인공을 보는 건 어렵지 않다. 그녀의 이름은 소냐이고 테레사이며 소피아였다가 헬레나이기도 하다. 그들은 다양한 모습으로 등장하지만 최종적이고 강력하게는 인간의 구원을 위해 밤낮 없이 눈물로 기도하는 성모 마리아로 수렴된다.

그런데 실제로 성모 마리아는 성서에서 예수를 잉태하고 낳은 것 말고 별로 한 역할이 없다. 성서에서 성모가 무슨 일을 했는지에 대한 기록을 찾아보라. 놀랍게도 별로 없다. 그럼에도 가톨릭에서 성모가 차지하는 비중은 결코 작지 않으며

미술에서도 마찬가지다. 기독교인이 존재하는 모든 문화권에서는 성모에 관한 신비한 기적과 전설이 넘쳐난다. 성모 관련 유물과 상징에 관한 최초의 기록은 5세기까지 거슬러 올라가는데, 그리스의 신학자들은 성모에게 허영심을 비롯해 여러 가지 죄를 부여했으나, 중세 신학자들이 성모가 육신을 지닌 채 승천했다고 주장하면서 그녀를 원죄 없이 신을 잉태한 여인으로 승격시켰다. 하지만 성서 어디에도 성모의 무원죄 잉태와 육신 그대로의 승천을 정당화할 수 있는 구절은 없다. 이게 계속 문제되었던 것은 민간에서 성모숭배가 사라지지 않았기 때문인데, 신학자들은 고민 끝에 1854년에 성모가 원죄 없이 잉태되었음을, 1950년 말에 이르러서 성모가 승천했음을 교리로 채택했다.

샤루크 후사인은 여신숭배 전통이 그리스도교가 정착된 이후에도 사라지지 않고 성모숭배로 이어졌음을 암시한다. 1950년에 800만 명이 넘는 사람들이 교황 비오 12세Pio XII에게 청원을 넣어 성모승천을 교리로 채택하는 데 결정적인 압력을 넣었다는 것이다. 그는 죽은 자식을 위해 눈물 흘리며 슬퍼하는 〈피에타〉는 고대 지모신이 자신의 아들이자 남편의 죽음을 슬퍼하던 전통과 연결되어 있고, 이것이 남성 유일신을 섬기는 그리스도교 틀 안에서도 사라지지 않고 남아 있는 흔적이라고 주장한다.[38]

한편 현대에도 여신숭배 전통을 이어가고 있는 사람들이 있다. 스위스의 역사학자이자 인류학자인 바흐오펜Johann Jakob Bachofen이 1861년에 《모권Das Mutterrecht》이라는 책을 썼고 1921년에는 마거릿 머레이Margaret Murray가 《서유럽의 마녀숭배 The Witch-Cult in Western Europe》를 썼다. 이 책들을 바탕으로 찬란했던 여성의 역사를 복원하고 가부장 질서에 의해 억압된 여성들의 존엄성과 권위를 끌어올리려는 여신 운동이 일어났고, 이것은 페미니즘 운동에서 일정한 역할을 했다. 1970년대 이후 페미니스트 예술가들도 이 연구들을 바탕으로 고대 여신을 주제로 한 작품들을 만들었다.

이것은 한쪽으로 기울어진 판을 되돌리려는 시도로서 의미를 갖기는 하지만 다른 한편으로 위험성을 안고 있는데, 자칫 '영원히 여성적인 것'을 구원자로 보는 남성들의 환상을 강화할 수 있기 때문이다. 여성은 악마도 아니지만 구원자도 아니다. 남자를 죄로 이끈 것이 여자가 아니듯 그들을 구원하는 것도 여자는 아닐 것이다. 여성을 악마화하는 것이 부당하듯, 모든 것을 받아주는 '영원한 어머니' 같은 구원자로 보는 것도 우습다. 일견 위대한 어머니 여신의 발견과 계승이 여권을 신장하는 데 도움이 될 것 같지만, 여성성 혐오와 억압의 역사를 재조명하고 왜곡된 시각을 바꾸는 데 도움이 된다면 모를까 여성성을 최고선으로 두고 이상화하는 것은 경계할 일이다.

2011년 베니스 영화제에 출품된 알렉산더 소쿠로프 감독의 영화
〈파우스트〉 포스터

악마나 구원자 둘 다 남성들이 만들어낸 환상일 뿐이다. 당신들이 지은 죄는 당신들이 알아서 처리하면 될 일. 그러니 제발, 구원은 셀프!

그것은 ———— 사랑이

아니다
———

4장

사랑과 폭력의 경계에서

그리스 로마 신화 속 여신들은 이제 힘이 빠졌다. 아버지 말 잘 듣고 절대로 반항하지 않으며 외려 앞장서서 '아버지의 법'을 훌륭히 수행하는 '길들여진 아테나'만이 살아남았다. 대신에 그녀는 처녀로 산다. 아무도 그녀를 건드릴 수 없다.

또 한 명의 처녀신이 있다. 그리스 신화의 아르테미스(로마 신화에서는 디아나)다. 제우스와 레토 사이에서 아폴론과 쌍둥이로 태어난 아르테미스는 달의 여신이자 생명과 풍요의 여신이다. 하지만 아르테미스는 처녀로 살 것을 맹세하고 사냥

이나 하면서 숲속을 돌아다니다가 자신의 벗은 몸이나 자신을 따라다니는 님프를 건드리는 남자들을 잔인하게 죽이는 것 말고 별로 하는 일이 없다.

일찍이 수메르를 비롯해서 우크라이나, 리투아니아 지역에서는 태양보다 달이 먼저 생겼다고 믿었으며 달 숭배가 먼저였다. 달은 뱀과 더불어 '눈에 보이지 않게 흐르는 힘'을 상징했다. 수메르의 위대한 어머니 여신 이난나도 달의 여신이자 하늘의 여신이었음을 떠올려보라. 달의 여신이면서 풍요의 여신이자 야생의 성모 마리아이며 여러 개의 젖가슴을 가진 '모든 존재의 어머니'라고 불렸던 아르테미스 또한 그리스 신화에서 하는 역할은 보잘것없다.[1]

그리고 우리는 이제 아름다운 얼굴과 몸으로 남신들의 열렬한 구애의 대상이 되거나 전천후 바람둥이 제우스를 피해 도망다니다가 강간당해 아이를 낳는 무수히 많은 여인들의 이야기들로 채워진 신화를 읽게 되는 것이다.

〈아폴론과 다프네〉는 보는 순간 감탄이 흘러나오는 멋진 작품이다. 나폴리 출신인 베르니니Gian Lorenzo Bernini는 17세기 바로크 미술을 대표하는 예술가이자 건축가로, 교황 바오로 5세Paolo V와 보르게세Scipione Borghese 추기경의 전폭적인 지지를 받았다.

아폴로과 다프네 잔 로렌초 베르니니(1622~1625년)

대리석, 높이 243cm, 이탈리아 로마 보르게세 미술관

이 작품은 오비디우스의 《변신 이야기》에 나오는 일화를 담았다. 아폴론은 태양의 신이자 활의 신, 예언의 신이면서 의학과 치유, 음악과 시를 보호하는 신이다. 그가 어느 날 활을 가지고 노는 에로스를 보고 어린애가 장난감 같은 활을 갖고 사랑을 좌지우지하는 것을 비웃었다. "너 같은 어린애는 내 무기인 활에 손대지 말고 횃불 가지고 불장난이나 하라"고 했다던가…… 성난 에로스가 아폴론에게 복수를 결심한다. 에로스가 누구던가. 비록 어린아이로 나오지만 에로스 없이 세상은 돌아가질 못한다. '감히 이 사랑의 신 에로스를 깔봐? 내 화살 한 방이면 네 인생은 바로 지옥이라고!' 에로스는 아폴론의 심장에 황금 촉의 화살을 쏘아 처음으로 보는 이와 사랑에 빠지도록 했다. 강의 신 페네오스의 딸 다프네를 보는 순간 아폴론의 심장은 불탔다. 그녀 생각에 잠도 못 자고, 가까이 가기 위해 온갖 수를 쓴다. 에로스의 힘이 강력하게 작동한 것이다. 하지만 다프네는 아르테미스처럼 영원히 순결을 지키며 사냥을 하고 숲을 뛰어다니기로 맹세한 님프다. 다프네는 사랑에 불타는 아폴론의 눈을 피해 달아난다. (혹은 에로스가 다프네에게 촉이 납으로 된 또 다른 화살을 쏘았다고도 전한다. 흔히 '증오의 화살'이라 부르지만 실은 무관심을 일으키는 화살이다. 증오나 미움 또한 사랑의 다른 측면일 수 있지만 상대의 무관심이야말로 사랑에 빠진 이에게 가장 큰 아픔일 테니까.)

더 이상 버틸 수 없게 되자 다프네는 아버지인 강의 신에게 소리친다. "저를 구해주세요. 도와주세요. 땅을 열어 저를 숨기시든가 저의 아름다움을 거둬 그가 더 이상 접근할 수 없도록 해주세요." 그 순간 그녀의 몸이 변하기 시작한다. 다리가 무거워지고 발가락이 자라 뿌리가 되어 땅속으로 내리기 시작했다. 피부에 딱딱한 껍질이 덮이고 손가락에서 가지가 뻗어 나왔다. 그녀는 월계수가 되었고 어쩌면 안도했을 것이다. 이제야말로 아폴론의 손아귀에서 벗어날 수 있게 되었다고 생각했을 테니까.

하지만 다프네의 소원은 이뤄지지 않았다. 아폴론이 끝내 그녀를 포기하지 않았기 때문이다. 아폴론은 월계수를 자신의 나무로 삼고 그 잎으로 자신의 활과 리라를 장식하고 월계관을 만들어 쓰고 다녔다.

집착이다. 나는 이 이야기가 끔찍해서 몸서리를 쳤다. 하지만 많은 사람들이 아폴론의 열렬한 '사랑'을 읽어낸다. 어떤 저자는 다프네가 아폴론의 첫 번째 애인이었다고 쓴다. 애인이라니! 애인이라니! 애인은 서로 사랑해야 붙일 수 있는 말이다. 어떤 저자는 아폴론이 월계수로 변한 다프네를 붙잡고 영원히 늙지 않는 상록수로 언제나 자신과 함께 있으리라고 외치는 장면에서 '이미 월계수로 변한 다프네는 감사의 뜻으로

머리를 숙였다'고 쓴다. 저자는 무슨 생각으로 다프네가 감사를 표했다고 썼을까? 끝까지 사랑해줘서? 소름 끼치는 판타지다. 나무로 변하고 나서도 아폴론을 떠날 수 없으니, 다프네 입장에서는 얼마나 참혹한 상황인가. 그러나 여기서 다프네의 마음은 지워진다. 오직 아폴론만 남는다. 이 얼마나 일방적인 남성중심의 서사란 말인가.

　　물론 베르니니의 조각은 찬탄의 대상이다. 사람들은 오비디우스의 《변신 이야기》가 베르니니의 조각을 통해 또 한 번 변신했다며 감탄했다. 님프가 나무로 변신한 것을 베르니니가 돌로 되살렸다는 거다. 돌이지만 돌이라는 사실을 잊게 만드는 놀라운 재주. 베르니니의 손을 거치면 딱딱한 대리석이 바람에 흔들리는 나뭇잎이 되고 비단결 같은 머리카락이 되고 움켜쥔 손에 탄력 있게 반응하는 살덩이가 되며 보드랍고 따스한 여인의 가슴이 되고 거친 질감의 나무껍질이 된다. 나는 그래서 더더욱 다프네의 절박한 심정에 공감이 된다. 그녀는 필사적으로 도망치고 있기 때문이다. 그가 쫓아오지 못하도록. 벌어진 입술에서 가쁜 숨과 절실한 기도가 흘러나온다. 그녀의 몸은 아폴론의 손길에서 벗어나려고 한껏 휘었다. 너의 손끝 하나도 내 몸에 닿는 게 싫다고! 나는 이 조각 어디에서도 '사랑'을 읽어낼 수가 없다.

싫다는 여자에게 끔찍한 폭력을 저지르고도 아름다운 사랑이었노라 우기는 건 작품을 보는 사람만의 문제는 아니다. 베르니니의 인생에서도 비슷한 패턴을 볼 수 있다.

베르니니는 조수의 부인이었던 콘스탄자와 사랑에 빠졌다. 상사의 부인이 아니고 조수의 부인이었으니 좀 쉬웠을까? 그런데 그녀가 만만한 여자는 아니었던 모양이다. 콘스탄자는 베르니니의 동생 루이지와 또 열애에 빠졌다. 콘스탄자의 남편이자 베르니니의 조수였던 이는 정신이 없었을 듯하다. 아니면 애초에 둘 다 자유롭게 살기로 해서 외도를 묵인하는 관계였든가. 정작 콘스탄자의 남편은 가만있는데(가만있었는지는 알 수 없지만 기록에는 없으므로) 그 사실을 알게 된 베르니니가 길길이 뛴다. 2016년에 출간된 최연욱의 《비밀의 미술관》에도 나와 있지만 인터넷 관련 자료에서 쉽게 찾아볼 수 있는 사건이다. 베르니니는 연인 콘스탄자와 동생의 애정행각에 분노해서 동생의 갈비뼈 몇 대를 부러뜨리는 폭행을 저지르고 하인을 시켜서 콘스탄자의 얼굴을 칼로 그어버린다. 이것은 사랑이었을까?

당연히 사랑이 아니다. 내 것이라 생각했던 대상을 빼앗긴 미성숙한 자가 저지른 용서할 수 없는 폭력일 뿐이다. 베르니니가 당시에 얼마나 기고만장한 상태였는지는 이 사건 하나만으로도 알 수 있다. 나는 무엇을 건드려도 괜찮지만 내 것을

건드린 자는 용서하지 못한다!

　　보통 사람이었다면 바로 감옥에 들어갔을 일이지만 베르니니는 살아남는다. 그를 아꼈던 교황 우르바노 8세Urbano VIII가 보호해줬기 때문이다. 교황은 베르니니를 살리는 대신 콘스탄자를 간통죄로, 그녀의 얼굴에 상해를 입힌 하인을 살인미수로 투옥했다. 폭력을 사주한 자는 감추고 실행한 사람과 피해자만 처벌한 것이다.

　　우르바노 8세는 피렌체 귀족가문에서 태어나 비록 어려서 아버지를 여의고 숙부 밑에서 컸으나 최고 엘리트 코스를 밟은 사람이었다. 재위기간 동안 30년전쟁을 겪으면서 자기 가문의 번성을 위해 족벌체제를 강력하게 구축하고, 가톨릭 교세 확장과 교황 영토 확장을 위해 군사력을 강화하고 전쟁을 했다. 그런 그가 자신의 치적과 명예를 길이길이 남기기 위해 예술을 동원했고, 뛰어난 예술가인 베르니니를 치졸한 범죄행위에도 불구하고 보호했던 것이다. 어떤 사람들은 이 사건을 두고 '예술가의 재능을 얼마나 아꼈으면 끔찍한 폭행사건을 저질렀는데도 권력자가 나서서 비호하겠는가?' 하며 천재를 부러워할지도 모르지만, 이건 분명히 〈그것이 알고 싶다〉에 나올 법한 권력형 비리였다.

　　엄청난 질투의 화신이었던 베르니니가 사랑했다는(?) 여인을 감옥에 보내고 슬퍼하며 평생을 살았을까? 정말 너그

럽게 봐줘서 만일 그게 사랑이었다면 이야기는 그렇게 흘러갈 수도 있었을 것이다. 하지만 베르니니는 그 후 교황이 억지로 결혼시켰다는 어여쁜 여인과 열한 명의 자식을 낳고 행복하게 살았다. 콘스탄자 사건은 그저 자기 것을 빼앗긴 어린아이가 마구 부린 행패였던 모양이다. 재능은 있었으되 인격은 형편없었던 이가 베르니니 하나만은 아니지만, 후대 사람들은 그보다는 그가 남긴 작품만을 기억한다. 베르니니는 1680년에 사망해 산타마리아 마지오레 성당에 묻혔다. 물론 성당에는 그 말고도 특별한 죄인들이 많이 묻혀 있다.

여성을 향한 폭력의 미술사

서양미술사에서 여성 납치는 끝도 없이 이어진다. 어떤 면에서는 '여성을 향한 폭력의 역사'라고 해도 과언이 아니다. 강간과 폭행과 납치가 아름다운 예술작품 속에 녹아 있다. 페르세포네 납치도 그중 하나다.

페르세포네는 농업의 여신이자 땅의 여신 데메테르와 제우스의 딸이다. 어느 날 꽃을 따고 있던 페르세포네를 지하세계의 신인 하데스가 납치한다. 물론 예뻐서다. 사라진 딸을 찾아 헤매던 데메테르는 하데스가 저지른 납치사건에 제우스도 가담했음을 알고 분노한다. 하데스가 전천후 바람둥이 제우

스에게 납치 노하우를 전수받았기 때문이다. 성폭력에 관한 한 남신들도 공동체이며 그 정점에는 누가 뭐래도 제우스가 있다. 서로 방법을 공유하고 묵인하고 봐준다. 데메테르는 제우스에게 딸을 풀어달라고 요구하지만 제우스로서는 섣불리 개입하기 힘든 일이었다. 남성 카르텔이 깨지면 자기도 무사하지 못하니까. 자신이 저지른 일에도 누군가 다른 남신이 개입할 여지를 주면 안 되니까. 제우스는 망설인다. (가만! 자기 딸을 납치하는데 도왔을 뿐만 아니라 개입을 망설였다고? 제우스야말로 천하의 몹쓸 놈 아닌가!) 곡물과 수확의 여신 데메테르는 파업으로 맞선다. 그러자 흉년이 들어 인간들이 굶어죽을 지경이 된다. 인간이 굶으면 신에게 제사도 지낼 수 없으므로 신들도 굶어야 한다. 제우스는 할 수 없이 헤르메스를 지하에 보내 페르세포네를 데려오기로 하면서 만일 그녀가 지하에 있는 동안 아무것도 먹지 않았다면 풀려나리라고 말한다. 하지만 일이 그렇게 순순히 풀릴 리가 있겠는가. 페르세포네는 하데스의 속임수에 넘어가 석류알 몇 개를 먹고 말았던 것이다. (석류는 여성 성기의 상징인데, 그렇다면 이것은 무슨 의미일까?)

이 사실을 알게 된 헤르메스가 하데스와 데메테르 사이를 중재하기 위해 천상과 지하를 오가면서 노력한 끝에 계약 하나를 성사시킨다. 페르세포네가 6개월은 지하세계에 머물고, 6개월은 어머니 품으로 돌아오게 하자는 것이었다. 후대 사람

들은 이 신화를 풍요로운 결실의 계절과 추운 겨울로 설명한다. (페르세포네가 지하세계에 머무는 기간에 대해 겨울이 긴 지역에서는 6개월, 겨울이 짧은 지역에서는 3개월이라고 전한다. 3개월이라는 기간은 석류알을 세 개 먹었기 때문이라는 설명이다.)

베르니니는 이 일화도 작품으로 남겼고 조르다노Luca Giordano, 루벤스Peter Paul Rubens, 로세티Dante Gabriel Rossetti, 하인츠Joseph Heintz 등 수많은 화가들이 그렸다. 그중에서도 최고는 역시 베르니니의 작품이다. 온 힘을 다해 빠져나가려는 페르세포네의 살을 파고드는 하데스의 손가락은 감탄을 자아낸다. 물론 작품 자체는 나무랄 데 없이 아름답다. 하데스와 페르세포네의 몸을 받치고 있는 머리 셋 달린 상상의 괴물 케르베로스의 모습까지 보면 베르니니는 '신들린 예술가'라는 말에 고개를 끄덕이게 된다.

문제는 사람들이 페르세포네의 저항을 단지 그로 인해 휜 몸의 곡선과 탄력으로 인한 아름다움으로, 하데스의 완력을 '원하는 것을 얻으려는 강렬한 정열'로 받아들인다는 데 있다. 이 작품을 보고 감탄한 어떤 사람은 '원하는 것을 향한 하데스의 저 정열을 내 것으로 하고 싶다'는 감상까지 내놓는다. 어떤 사건이나 대상을 저마다의 눈으로 본다지만, 이것은 정말 놀라울 정도다.

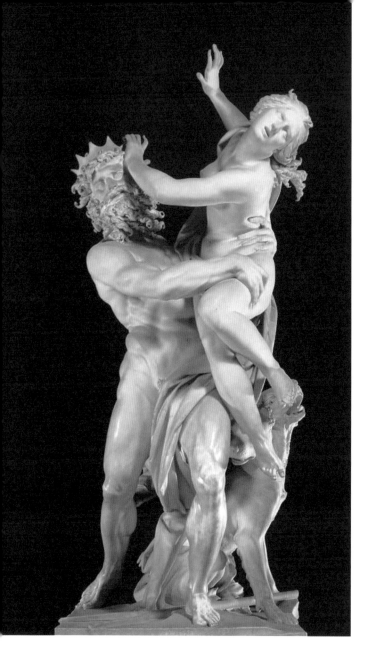

그런 해석을 내놓는 사람 중 누군가는 페르세포네가 밀 씨앗을 상징하고 땅속의 하데스가 그것을 품었다가 싹이 터 결실을 이루는 자연의 순환을 비유적으로 표현한 것이라고 지적한다. 신화가 세상 이치를 비유적으로 그려낸다고 할 때 이해할 수 있는 대목이기도 하다. 그런데 왜 하필 그런 비유가 필요했을까? 왜 씨앗이 땅에 떨어져 싹이 트고 열매를 맺는 현상이 납치와 폭력과 강간으로 비유되어야 하는가? 이것은 어머니 대지가 생명을 품었다가 낳고 다시 그의 죽음을 받아들인다는 원시종족의 상상력보다도 못한 게 아닌가?

어떤 학자들은 신화에 나타나는 납치 강간을 '세력 간의 권력관계에 대한 상징'이라고 말한다. 강간은 지배의 상징으로 제우스가 수많은 나라의 공주를 강간하는 이야기는 그 지역을 정복했음을 알려준다는 것이다. 다신교 사회였던 고대에 정복자가 그 지역을 상징하는 여성을 강간하고 자신의 씨를 뿌림으로써 지배를 공고히 했음을 나타낸다는 거다. 그러면 이것은 단순한 비유를 넘어서게 된다. 설사 단순 비유라 할지라도, 누군가에겐 비유일 뿐인 이야기가 누군가에겐 끔찍한 공포가 된다는 것을 알아야 한다.

이런 예는 너무나 많다. 보티첼리가 그린 〈프리마베라〉 오른쪽에는 서풍의 신 제피로스가 순진한 땅의 님프 클로리스

프리마베라 부분, 산드로 보티첼리(1482년경)
패널에 템페라, 203×314cm, 이탈리아 피렌체 우피치 미술관

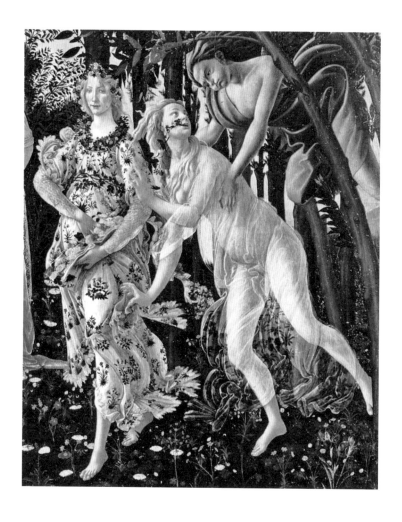

를 쫓는 장면이 나온다. 신화에 의하면 싫다고 도망가는 클로리스를 제피로스가 겁탈하는데, 제피로스를 받아들이고 나자 클로리스는 바로 옆에서 우아하게 꽃을 뿌리며 걷는 플로라가 된다. 각각 다른 사건을 알리느라 클로리스와 플로라의 옷자락이 서로 다른 방향으로 흩날린다.[2]

이것은 봄바람이 불어 땅에서 꽃이 피어나는 자연의 섭리를 예술적으로 표현한 것이다. 그러므로 누군가는 여기서 '겁탈' 운운하며 핏대를 세우는 건 예술을 이해하지 못하는 페미니스트들이나 하는 천박한 짓이라고 반박할지도 모르겠다.

이 대목에서 얼마 전 이외수 작가가 SNS를 통해 올려 문제가 되었던 글 〈단풍〉이 떠오른다.

> 저년이 아무리 예쁘게 단장을 하고 치맛자락을 살랑거리며 화냥기를 드러내 보여도 절대로 거들떠보지 말아라. 저 년은 지금 떠날 준비를 하고 있는 것이다. 명심해라. 저년이 떠난 뒤에는 이내 겨울이 닥칠 것이고 날이면 날마다 너만 외로움에 절어서 술독에 빠져서 살아가게 될 것이다.

'지금은 황홀하게 아름다우나 곧 지고 말 단풍의 아름다움을 노래했을 뿐'이라는 작가와 '하필이면 그게 화냥년이며, 그년을 나를 홀린 후 냉정하게 떠나버릴 나쁜 년으로 비유

한 것은 여성혐오'라고 비판한 여성들의 충돌 말이다.

　돌이켜보면 언제나 그랬다. 누군가는 맘껏 상징과 비유를 썼고, 거기에서 약자들에 대한 선입견과 고정관념이 만들어지든 말든, 그들이 상처를 받든 말든 전혀 개의치 않았다. 그건 그저 '예술'이라고 했다.

　비록 억지로 끌려오긴 했지만 페르세포네는 결국 하데스의 부인이 되고 지하세계의 왕비가 된다. 제우스를 비롯해 다른 올림포스의 남신들이 바람기로 여기저기 씨앗을 뿌리고 다닌 데 비해 하데스는 딱 한두 번 바람을 피웠다며 애처가였다는 주장도 있다. 어쩌다 한 번 한 실수니까 용서해야 한다고 말이다. 하데스가 바람을 피웠을 때 질투로 상대를 잔인무도하게 짓밟았다며 결국 페르세포네도 하데스를 사랑했다고 우긴다. 클로리스도 제피로스에게 강간을 당했지만 결국은 그의 사랑을 받아 아름다운 여인 플로라로 변신해 꽃을 흐드러지게 피운다. 남자의 사랑을 받아야 진정한 여인으로 살아난다는 것이다.

　폭력이 사랑으로 변신하는 이야기는 그리스 신화에서 넘쳐난다. 그런 이야기는 수천 년 동안 전해 내려오면서 사람들의 무의식 속에 자리 잡는다. 남자는 자신의 정욕을 망설임 없이 드러내도 괜찮고, 열 번 찍어 안 넘어오는 나무는 없으며,

말을 듣지 않으면 먼저 '자빠뜨려야' 하고, 여자는 처음엔 싫어해도 결국은 좋아하게 되어 있다고. 여자는 자기를 좋아해주는 남자와 결혼해야 행복하고, 싸움 뒤에는 섹스로 화해해야 하며, 예술은 예술로 받아들이라고 수천 년에 걸쳐 반복해서 이야기했다. 더욱 위험한 것은 그런 이야기를 이토록 아름다운 작품으로 남겨 비판적으로 보기 힘들게 만든다는 것이다. 생각해보라. 우리는 〈선녀와 나무꾼〉을 아름다운 사랑 이야기로 들으며 자라지 않았던가.

그것은 당신의 판타지일 뿐

벨 훅스Bell Hooks는《올 어바웃 러브All about Love》에서 지금까지 사랑에 대해 쓴 책의 저자들이 대부분 남자들이었음을 깨달았다고 쓴다. 사랑에 대해 말하는 무수히 많은 책들을 살펴본 결과, 남성들은 자신이 '사랑받은 경험'이 있음을 강조하고 그 사랑을 이론화하는 경향이 있지만 여자들은 사랑을 갈구했으나 '결국에는 얻지 못한 결핍'에 대해 쓰는 경향이 있다는 것이다.[3] 쉽게 일반화할 수 없지만 재미있는 관찰 결과다. 사람들은 흔히 이런 차이를 여성과 남성이 본질적으로 다르기 때문이라고 넘겨짚는다. 하지만 벨 훅스는 우리가 사랑에 대해 애매하

게 정의를 내리고 시작하기 때문이라고 주장한다.

사랑은 무엇일까? 그것이 감정인지 의지인지, 불타는 정열인지 끝없는 희생인지, 몸이 원하는 건지 정신이 이끄는 건지, 우리는 끊임없이 질문한다. 벨 훅스는 우리가 사랑에 대해 잘 모른 채로 애매하게 정의내린 탓에 때리면서 사랑하고, 맞으면서 사랑하고, 착취하면서 사랑하고, 미워하면서 사랑하고, 괴롭히면서 사랑한다고 지적한다. 그러고 나서 훅스는 사랑은 '명사'가 아니고 '동사'이며 "자기 자신과 다른 사람의 영적인 성장spiritual growth을 위해 자아를 확장하고자 하는 의지"라고 명확히 정의한다.[4] 그러니 공정하고 솔직하며 자신을 사랑할 줄 아는 사람이, 마음이 끌려서 저절로 하게 되는 게 아니라 선택해서 의지를 가지고 행하는 게 사랑이라는 것이다.

좋은 말이지만 허황되게 들려 웃음이 나는 것도 사실이다. 그런 사랑이 과연 이 세상에서 가능할까? 가부장제는 가부장의 권력 아래 질서를 이루는 것인데 이런 권력의 차등관계에서 사랑은 애초에 불가능하다. 하지만 이 세상에는 사랑, 사랑, 사랑이 넘쳐난다. 벨 훅스의 말대로 '이상'은 있는데 '경험'이 없으니 결핍감 때문에 더욱 사랑을 갈구하는지도 모르겠다.

구체적인 상황에서 '동사'로 표현되는 사랑은 섹스에서도 드러나기 마련이다. 벨 훅스의 말대로 우리는 섹스를 통해 상대가 나를 진심으로 대하는지, 서로의 관계가 평등하고 공평

한지, 서로를 배려하는지 알 수 있다. 나와 너의 육체가 따뜻하고 열정적으로 만나 쾌락과 안정감과 충만함을 느낄 수 있어야 한다. 그런데 우리를 둘러싼 무수한 사랑 이야기와 그림들에는 폭력이 재현되어 있다.

오른쪽 그림은 굉장히 자극적이다. 수많은 〈레다와 백조〉 그림을 봤지만 이렇게 노골적인 그림은 드물다. 레다는 스파르타의 왕 틴다레오스의 부인으로 아들 카스토르와 딸 클리타임네스트라를 두었다. 그런데 제우스의 눈에 이 아름다운 레다가 걸려들었다. 그의 레이다 망에 걸려들면 누구도 빠져나갈 수가 없다. 제우스는 백조로 변신해서 레다에게 접근했고 순식간에 그녀를 덮쳐 임신시킨다. 그렇게 낳은 자식이 헬레네와 폴리데우케스다.

레다가 낳은 두 딸은 고대 신화와 문학에서 매우 중요한 역할을 한다. 제우스와의 사이에서 낳은 헬레네는 세상에서 가장 예쁘다는 여자, 바로 그 트로이의 헬레네이고, 원래 남편인 틴다레오스와의 사이에서 낳은 딸 클리타임네스트라는 미케네 왕 아가멤논의 부인이다. 에우리피데스Euripides의 비극에 의하면 클리타임네스트라는 트로이전쟁에서 승리하고 돌아온 아가멤논을 죽이는데, 그 이유는 전쟁에 나가기 전 아가멤논이 큰딸 이피게네이아를 신의 제물로 바쳐 승전을 기원했기 때문

레다와 백조 프랑수아 부세(1740년)
캔버스에 유채, 59×75cm, 개인소장

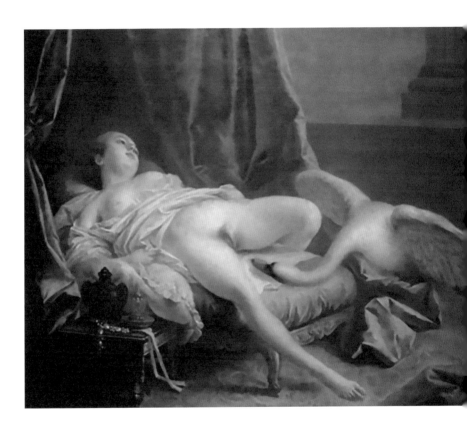

이다. 클리타임네스트라는 승전 기원이라는 대의명분 때문이건 신탁 때문이건 자식을 죽인 남편을 살려둘 수가 없었던 것이다. 하지만 다른 버전에서는 클리타임네스트라가 남편이 전쟁하러 떠난 사이에 바람이 나서 남편을 죽인 것으로 나온다. 딸을 죽인 데 대한 복수가 아니라 바람난 여인이 정부와 짜고 남편을 죽인 것으로 함으로써 클리타임네스트라를 비도덕적으로 만들어야 아가멤논의 죽음이 고귀해진다고 생각했던 모양이다.

레다와 백조 모티브는 예술가들의 상상력을 자극했다. 이 테마는 고대 그리스·로마시대부터 끊이지 않고 다뤄졌다. 모자이크도 있고 대리석 조각도 있으며, 미켈란젤로, 코레조 Antonio da Correggio, 레오나르도 다 빈치, 티치아노Vecellio Tiziano, 첼리니, 제리코Théodore Géricault, 세잔, 그리고 현대 예술가들도 이 주제로 창작을 했다. 이유는? 당연히 에로틱한 상상을 불러일으키는 이야기이기 때문이다. 화가들은 이를 부드러운 사랑의 장면으로 에로틱하게 그리곤 했다. 미켈란젤로가 그렸다고 전해지는 〈레다와 백조〉는 그 둘이 한 몸이 되는 순간을 담았다. 레다는 한쪽 다리를 들어올려 백조가 자기 몸 안으로 들어오는 것을 돕는다. 명백한 섹스 장면이고 다른 방식으로 따지고 들면 수간獸姦에 해당하므로 포르노그래피라고 할 만하다. 하지

만 무수히 많은 화가와 조각가들이 묘사한 이 장면을 딱히 포르노그래피라고 부르지 않는다.

　18세기 프랑스의 화가 프랑수아 부셰François Boucher는 이 이야기를 테마로 노골적인 장면을 그렸다. 벌거벗고 침대에 누운 레다는 다리가 벌려져 성기가 그대로 노출되어 있고 곁에 있는 백조는 모가지를 길게 빼고 그녀의 성기를 바라보고 있다. 백조의 목은 페니스를 연상시키기도 하는데 금방이라도 그녀의 성기 속으로 들어갈 모양새다. 게다가 이 그림은 쿠르베Gustave Courbet가 〈세상의 기원〉을 그린 1866년보다 126년이나 앞서는데 음모만 사라졌을 뿐 여성의 성기가 실사로 그려져 있다. 그녀는 잠이 든 것도 아니다. 눈을 뜨고 있고 표정은 몽롱하다.

　그런데 자세히 들여다보면 매우 이상하다. 이건 사랑이 아니다. 제우스는 유부녀 레다를 강간했다. 모습을 바꿔서 접근했고 원치 않는데 임신을 시켰다. 언제나 그렇듯 제우스는 자기 모습 그대로를 노출하지 않는다. 그는 구름으로, 황금빛 비로, 황소로, 백조로, 독수리로, 수도 없이 변신하면서 맘에 드는 대상을 남녀노소 가리지 않고 덮친다. (아, 노인은 대상에서 빠진다. 제우스가 노인을 보고 달려들었다는 얘기는 읽은 적이 없다.) 그런데도 대부분의 화가들은 레다가 백조를 품에 안고 절정에 달해 오묘한 표정을 짓는 장면으로 그린다.

　강간 테마는 고대 그리스 작가들의 비극에서 유래했다.

이오 이야기가 대표적이다. 단지 아름답다는 이유만으로 제우스의 눈에 띈 이오. 제우스는 이오의 꿈에 반복해서 나타나 '레르나 초원으로 가서 최고신인 제우스의 욕망을 풀어주라'고 세뇌하다시피 괴롭히고, 거짓 신탁을 내려 이오를 추방하지 않으면 나라를 초토화시키겠다는 협박을 서슴지 않은 끝에 이오를 겁탈한다. 그러고 나서는 헤라의 눈을 속이기 위해 이오를 흰 소로 변신시키고, 그녀는 눈이 백 개인 아르고스에게 감시당하다가 쇠파리에 쫓겨 세계를 떠도는 운명에 처한다.[5] 너무 가혹하지 않은가.

뿐만 아니다. 트로이의 헬레네는 이러저러하게 변형된 이야기 속에서 400번이 넘게 납치된다. 스파르타 왕 메넬라오스의 왕비가 된 그녀를 트로이 왕자 파리스가 데리고 갈 때 영화 〈트로이〉에는 파리스와 헬레네가 사랑에 빠져 애정의 도피를 한다고 나오지만, 호메로스는 강제 납치임을 시사한다. 그럼에도 아이스킬로스는 헬레네를 "남자복 많은 여인"이라고 쓴다.[6] 학자들은 전쟁이 많았던 역사에서 함락되고 패배한 도시들이 스스로를 강간당하고 납치되는 헬레네에 비유한 거라고 설명하지만, 여기서도 우리는 질문할 수밖에 없다. 도대체 그런 비유는 누구의 입장에서 하는 것인가? 그리고 왜 예술가들은 죄다 그것을 사랑으로 묘사하는가?

과거에 거장들이 그렸던 그림들과 비교하면 사이 톰블

리Cy Twombly의 〈레다와 백조〉는 매우 독특하다. 일단은 알아볼 수 있는 구체적인 형상이 보이지 않는다. 낙서인지 그림인지 모를 화면으로 유명한 화가인지라 그리스 신화 속 이야기도 추상화로 그렸는데, 이 그림은 처음 보는 순간 폭력의 뉘앙스가 직접 느껴진다. 화면은 피가 튀고 긁히고 저항하고 밀어내고 파닥거리고 할퀴고 물어뜯고 뒹군 자국으로 가득하다. 이 그림은 2017년 크리스티 경매에서 무려 5,300만 달러에 팔렸는데, 누군가는 이것도 격렬한 사랑의 흔적이라고 볼지도 모르겠다. 하지만 내 눈엔 강간과 폭력의 표현으로 보인다. 어쩌면 사이 톰블리는 아일랜드 시인 W. B. 예이츠William Butler Yeats의 〈레다와 백조〉라는 시를 읽었을지도 모른다.

갑작스런 일격, 비틀거리는 소녀 위에서
조용히 요동치는 커다란 날개, 어두운 물갈퀴에
애무되는 그녀의 허벅지, 그의 부리에 물린 그녀의 목덜미.
그는 자신의 가슴 위로 그녀의 무기력한 가슴을 붙잡는다.

그 겁에 질린 힘없는 손가락들이 어찌 깃털에 싸인 영광을
자신의 무너지는 허벅지에서 밀어낼 수 있겠는가?
저 하얀 공격에 스러진 몸이 어찌 수상스런 가슴이 고동치는 것을
그 품속에서 느끼지 않을 수 있겠는가?

레다와 백조 사이 톰블리(1962년)

캔버스에 유채, 연필, 크레용, 190.5×200cm, 미국 뉴욕 현대미술관

부르르 허리께 한 번 떨린 자리에서

깨어진 성벽, 불타는 지붕과 탑

그리고 죽은 아가멤논이 태어난다.

그렇게 사로잡혀,

대기의 야만적인 피에 압도되어

그녀는 그의 힘과 함께 그 지혜를 받아들였을까?

그 무심한 부리가 그녀를 떨어지게 할 수 있기 전에.[7]

예이츠는 레다가 백조에게 강간당하는 장면을 묘사한다. 하지만 시인도 제우스의 겁탈을 "깃털에 싸인 영광"이라고 써버린다. 하긴, 성모 마리아도 어린 나이에 신의 사랑으로 원하거나 기대하지 않았던 임신을 하고 그것을 받아들이지 않는가. 언제나 이런 식이다. 거부할 수 없는 신의 영광은커녕 폭력일 뿐인데도.

비평가들은 예이츠가 이 시를 민족주의적인 정서로 썼다고 해석하기도 한다. 전쟁에서 승리한 남자들은 제일 먼저 패배한 지역의 여자들을 강간함으로써 승리를 확증한다. 땅은 곧 여자다. 그 여자들은 훗날 역사에서 희생자 명단에 이름을 올리지도 못한다. 화냥년이 되고 위안부가 되어 모욕당하고 이름도 없이 숨어 지낸다.

남자들은 점령한 땅에 씨를 뿌리듯 폭력으로 점령한 여

자의 몸에 자신의 씨를 뿌린다. 그 사이에서 태어난 딸들은 모두 폭력과 연결된다. 헬레네는 트로이전쟁의 도화선이 되었고, 클리타임네스트라는 남편 아가멤논을 살해한 후 아버지의 복수를 하기 위해 나선 자기 자식들의 손에 죽는다.

사이 톰블리의 그림은 그래서 충격적이다. 기존의 작법을 따르지 않기 때문이다. 크레용, 연필, 붉은 물감으로 거칠게 칠해진 화면. 몸에서 쏟아지거나 뿌려진 체액과 피와 배설물처럼 보이는 물감의 흔적. 그런데 오른쪽 윗부분에 몇 개의 하트 형태도 보이고, 왼쪽 윗부분에는 엉덩이나 음경으로 보이는 형태도 있는 듯하다. 중앙 위쪽에는 창문으로 보이는 형태도 있다. 가장 걸리는 건 그 겹쳐진 하트와 창문이다. 추상화에서 구체적인 형상을 찾거나 모든 획과 색에 의미를 부여하는 건 우스운 일일 테지만 이렇게 구체적으로 형태가 부여된 경우는 좀 다르다. 혹시 예이츠 시의 "깨어진 성벽, 불타는 지붕과 탑"을 창문 하나로 얼버무리고, 강간의 고통 속에 "수상스런 가슴이 고동"친다고 쓴 '남성' 시인의 상상력을 이렇게 시각적으로 그려낸 것일까? 만일 그렇다면 부셰의 그림만큼이나 사이 톰블리의 그림도 지극히 남성중심적인 작품이다.

그들은 강간이 뭔지 모르는 것이다. 여자는 강간을 당하는 순간에도 성적 희열을 느낄 수 있다거나 심지어 강간을 원한다고 생각하는 것이다. '그건 네 생각이고, 너의 판타지일 뿐'

현실은 아니다. 폭력을 사랑이라고 우기는 것이야말로 더 이상
용납해서는 안 되는 거짓이다.

처녀와 매춘부, 그리고 남자

한 소녀가 바닥의 깨진 거울을 바라보며 슬퍼하고 있다. 방 안은 정돈되지 않아 여러 가지 물건이 어지럽게 널려 있다. 18~19세기 그림 중에는 유독 이런 그림이 많다. 장 밥티스트 그뢰즈Jean Baptiste Greuze의 〈깨진 거울〉이라는 그림에서 소녀는 앞가슴이 풀어헤쳐져 있고 얼굴은 당황한 듯 벌겋게 상기되어 있다. 마주 잡은 두 손에서는 어쩔 줄 몰라 하는 심정이 드러난다.

'깨진 거울'은 잃어버린 순결의 은유로, 우리나라에서도 통용되었다. 내가 유학을 가려고 준비 중이던 1991년, 친척들은 우리 부모님께 걱정을 늘어놓으며 유학을 반대했다. 자기

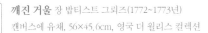
깨진 거울 장 밥티스트 그뢰즈(1772~1773년)
캔버스에 유채, 56×45.6cm, 영국 더 월리스 컬렉션

자식 일도 아닌데 온 마음을 다해 반대했다. "여자와 접시는 밖으로 돌리면 안 된다"는 고전적인 속담이 근거였다. 깨진 접시, 깨진 항아리, 깨진 거울, 깨진 달걀…… 미술에서 수도 없이 반복되는 주제다. 쓸모없어져 버려지는 일밖에 남지 않은 물건들이 곧 순결을 잃은 여성이었다.

그뢰즈는 유독 아름다운 여자아이가 우는 모습을 많이 그렸는데, 그의 인물들은 죽은 새를 앞에 놓고 울거나, 들고 가던 물항아리에 커다란 구멍이 나서 울기도 한다. 흥미로운 건 〈깨진 거울〉에서 소녀 옆에 놓인 책상 위 진주목걸이가 살짝 열린 서랍 속으로 들어가는 모양새로 그려진 점이다. 거울(순결)이 깨지는 대가로 목걸이는 그녀의 소유가 되었다는 메시지일지도 모른다. 하지만 그녀는 이제 양갓집 아가씨로서의 삶을 살 수 없다. 발치에 놓인 실과 반짇고리는 아마도 그것과 연관이 있을 것이다. 그녀는 다시 바늘을 잡을 수 있을까? 순결을 잃은 그녀가 선택할 수 있는 삶의 대안은 무엇일까? 역사는 우리에게 가르쳐준다. 그녀는 매음굴로 가게 되리라고.
《매춘의 역사》는 이 시대 매음굴에 팔려온 아가씨들 대부분이 가난한 집 출신이지만 부유한 집 출신도 있었다고 전한다. 고상하고 순진한 아가씨를 꾀어내는 일은 '누워서 떡 먹기'였고, 한 번 '버린 몸'은 더 이상 갈 곳이 없으므로 손쉽게 팔아

넘겨졌다는 것이다.

우리는 《파우스트》에서도 그걸 읽는다. 여동생이 파우스트의 열렬한 구애에 넘어가 은밀한 사랑을 나눴다는 사실을 알고 분노한 그레트헨의 오빠 발렌틴은 겁을 먹은 파우스트가 휘두른 칼에 쓰러진다. 사고 소식을 듣고 달려온 그레트헨에게 그녀의 오빠는 죽어가면서 말한다.

"그레트헨, 애야! 넌 아직 어려서 철이 들지 못했나보다. 네 일을 이 지경으로 만들어놓다니. 네게만 터놓고 하는 말이지만, 이제 넌 창녀가 되고 말았어. 그게 네게 어울리는지도 모르겠다."

처녀성을 중시하는 문화에서 남성들은 여성의 육체적 배신을 가장 못 견뎌 했다. 발렌틴은 무슬림의 명예살인과도 같은 악담을 동생에게 퍼붓는다.

"농담이라도 하느님을 입에 담지 말아라. 유감스럽지만 일어난 일은 어쩔 수 없는 법, 앞으로 어떻게든 되어가겠지. 한 녀석하고 은밀한 관계가 시작됐지만 멀지 않아 상대의 수가 늘어갈 것이고, 우선 한 다스쯤 되었다가 급기야 온 마을이 널 소유하게 될 게다. (…) 정말로 그 순간이 눈에 선하구나. 점

잖은 마을 사람들이 모두 전염병으로 죽은 시체라도 보듯 창
녀가 된 네 곁을 피해 가는 양이. (…) 캄캄한 비탄의 구석에
처박혀 거지와 병신들 사이에서 숨어 지낼 것이다. 비록 하느
님이 널 용서하신다 해도, 지상에서는 저주받은 몸이 될 게
다!"[8]

이렇듯 여성의 처녀성과 강제매춘은 긴밀하게 연관되
어 있었다. 19세기 유럽에서는 흑인 백인을 막론하고 강제매춘
이 일상화되었다.《매춘의 역사》에 따르면 프랑스에서 이를 막
기 위해 21세 미만 여성을 유혹하는 것을 법적으로 금지하려
노력한 역사가 나폴레옹법전에 남아 있는데 영국은 이런 인식
이 뒤늦게 생겼다. 당시 영국에서는 12세 미만의 아이를 유혹
하더라도 처벌받지 않을 수도 있었는데, 12세 소녀의 '자기 의
지'를 인정했기 때문이다.[9] 이게 무슨 말이냐면 열두 살짜리 어
린아이라도 성인이 성적으로 유혹했을 때 이를 받아들일지 거
절할지를 자기 의지로 결정할 수 있다고 보았다는 뜻이다.
최근 우리나라에서도 그와 비슷한 판결이 나왔다. 열 살
어린이에게 소주 두 잔을 먹이고 양손을 움직이지 못하게 한
뒤 성폭행한 혐의로 재판에 넘겨진 30대 보습학원 원장에게 서
울고법 형사9부 부장판사가 "폭행, 협박에 의한 것은 아니다"
라며 징역 3년으로 감형한 것이다.[10] 폭행이나 협박이 없었으

니 열 살 어린이가 섹스에 동의라도 했다는 것일까? 만약 열두 살짜리 남자아이를 성인 여자가 유혹했다면 어떤 판결이 나왔을까? 적어도 같은 판결이 나오지는 않을 거라고 자신 있게 말할 수 있다. 어쩌면 10세 여자아이는 또래 남자아이보다 성숙하기 때문이라는 근거를 댈지도 모르겠다.

그렇다면 왜 그렇게 어린 여자아이를 선호했을까?《매춘의 역사》에 따르면 성병에 대한 두려움 때문이었다. 성경험이 없는 여자가 성병의 위험이 적으니 가능하면 처녀여야 했다. 심지어 성병에 걸린 남자가 처녀와 관계를 맺으면 병이 낫는다는 미신도 있었다고 한다. 빅토리아 시대에는 매춘 양상을 생생하게 기록한 회고록이 출판되기도 했는데 거기에는 가난한 여자아이들이 쉽게 몸을 허락한다며, 어차피 나중에 겪을 일을 미리 겪는 것에 불과하므로 어린 소녀들의 몸을 빼앗는 데 양심의 가책을 느낄 필요가 없다는 내용이 버젓이 쓰여 있다.

그런가 하면 귀에 걸면 귀걸이, 코에 걸면 코걸이에 해당하는 논리로 원시부족에서는 처녀가 첫 성교에서 흘리는 피에 대한 금기 때문에 사춘기에 든 여자아이의 처녀막을 일부러 파열시키는 풍습이 있었다. 말레이, 수마트라, 셀레브스 등지의 일부 부족에는 결혼식 전에 신부의 아버지가 딸의 처녀성을 빼앗는 풍습이 있었으며, 사제나 전문 직업인이 그 일을 대신하기도 했다.[11] 한편으로 성병으로부터 자신을 보호하고 병에서

회복하기 위해 처녀를 찾고, 다른 한편으로는 여성이 흘리는 피를 무서워하고 금기시하면서 순결을 빼앗는 것이다. 후자는 기만적으로 보이는데, 처녀막 파열 임무를 왜 어머니나 여성이 하지 않았느냐는 의문이 남기 때문이다.

다시 앞으로 돌아가서, 왜 가난한 여자아이들은 푼돈에 쉽게 몸을 허락했을까? 한마디로 먹고살기 위해서였다. 산업혁명을 이루면서 어린아이까지 공장노동에 투입했던 영국은 뒤늦게 '자기 자신을 방어할 수 없거나 적어도 방어할 수 없다고 인정되는 자'를 보호하기 위한 법률을 제정했다. 가난한 집 아이들은 자기들을 보호한다는 그놈의 법 때문에 공장에도 들어갈 수 없게 되어 생계 대책 없이 거리로 내몰렸다. 가난한 여자아이는 끔찍한 구빈원에 들어가느니 매춘이 더 낫다고 여겼고, 성인 남자는 오락거리를 매춘으로 찾는 문화 속에서 성병을 피할 수 있는 방법으로 점점 더 어린 여자를 찾았다. 수요와 공급의 이해관계가 맞물린 것이다.

그런데 남성의 오락거리로 미성년의 여자를 돈을 주고 사거나 강제로 취하는 한편에서는, '처녀성'을 잃은 여자에게 도덕적으로 비난을 쏟아냈다. 미술에서는 이렇게 성인 남자의 노리갯감이 되어 순결을 잃은 여자를 비난하면서 동시에 즐기는 그림이 차고 넘친다.

2차성징이 나타나기 전의 음모가 없는 어린 여자 누드를 그리는 것도 비슷한 맥락에서 해석할 수 있다. 서양미술에서 여성의 음모가 그려진 그림은 쿠르베의 〈세상의 기원〉이 처음이다. 그전까지는 성인 여자를 그릴 때조차 음모를 그리지 않았다. 음모가 없는 사람은 곧 2차성징이 나타나기 전의 어린 아이다. 영원히 아이로 남아 있으라는 무언의 압력, 혹은 순진한 여자만 보고 싶다는 욕망으로 읽을 수 있다. 음모가 제거된 여자들의 몸은 '샘'처럼 순수한 생명의 원천을 상징하며 비너스나 님프로 벌거벗겨져 제시되었다. 그리고 역사화라는 알리바이 속에 노골적으로 노예로 그려지거나 술탄을 시중드는 오달리스크가 되어 신비하고 이국적인 볼거리로 재현되었다.

　　혹시 미술사에서 어린 여자아이나 처녀를 범한 남자를 도덕적으로 비판하는 그림은 있을까? 남자는 있는 그대로의 자신의 몸을 범죄자로 내보이지 않는다. 수많은 강간을 했던 제우스도 언제나 동물로 변한 몸으로 등장했으며 심지어 비구름이나 황금으로 된 비로도 변신해서 나타난다. 그리고 무엇보다 그들의 성욕은 찬양될지언정 비난의 대상은 아니었다.

　　이런 전통은 현대 서양미술사에서 주로 남성 화가들을 연구한 논문에 등장하는 여성들을 언제나 성이 아닌 이름으로만 부르는 것과도 무관하지 않다. 시리 허스트베트Siri Hustvedt는

샘 장 오귀스트 도미니크 앵그르(1856년)

캔버스에 유채, 163×80cm, 프랑스 파리 오르세 미술관

피카소의 〈우는 여자〉 그림을 분석하며, 그를 다룬 연구논문에서 '성인 여자 모델들을 꾸준히 소녀로 바꾼다는 사실'을 지적한다. 피카소는 유년기를 제외하면 파블로라고 불린 일이 없지만 그의 친구이자 위대한 미국 작가였던 거트루드 스타인 Gertrude Stein 조차 대부분 '거트루드'로 지칭된다는 점에 주목했다. 성인 여성을 어릴 때 부르던 습관대로 이름으로만 부르며 소녀로 묶어놓는 것은 그림에서 음모를 제거하는 것과 연결되며, 대한민국에서는 중년여성에게조차 애교를 강요하는 것으로 이어진다.[12]

그런가 하면 현대의 의사들은 친절하게도 '처녀'를 잃은 여성들이 순결을 잃지 않은 척, 성경험이 없는 척할 수 있도록 '이쁜이수술'이라는 방법까지 개발해주었다. 요즘에야 처녀막이라는 말은 오류이고 질주름이 맞는 표현이며 처녀막은 성관계 경험 유무와 상관없다는 사실이 알려졌지만, 여전히 질주름을 처녀막이라고 부르면서 '처녀검사'의 기준처럼 생각하며 처녀막 재생수술이 시행된다.

'이쁜이수술'이라니, 지금은 죽은 단어일 거라는 생각에 신문을 찾아보다가 2019년에도 여전히 쓰이고 있음을 알게 되었다. 그런데 수술 목적이 변했다. 예전에는 성경험이 없는 척하기 위해 했던 수술이 지금은 노년의 즐거운 성생활을 위해

하는 수술로 바뀐 것이다. 강남의 한 산부인과 의사는 "여성은 나이가 들면 골반 주변 근육이 약해지고 탄력도 떨어진다. 그리고 질의 상피 두께가 얇아지고, 주름이 없어지며, 질 벽의 탄성이 줄어들기도 한다. 이러한 증상은 심리적 위축으로 이어지며 동시에 생활의 불편함을 느끼게 한다"라고 설명한다. 이상하다. 질의 탄성이 줄어들거나 질의 상피 두께가 얇아진 것까지 여성들은 느끼는 걸까? 어떻게 하면 그게 심리적 위축으로 이어지거나 생활의 불편함으로 연결될까? 한 산부인과 의사는 "질 안쪽 끝 벽에서부터 입구까지 촘촘하게 주름을 넣어 질 축소와 더불어 근육 복원까지" 해야 잘된 수술이라고 말하면서 요실금이나 방광염, 질염 등 부인과 질병을 두루 예방할 수 있다고 한다. 단, 위험도 경고하는 걸 잊지 않는다. 민감한 부위인 만큼 재수술의 위험도 있고 수술 후 고통도 상당하다고.

그러니까 여성은 외모뿐만 아니라 성기 속까지도 성형수술을 통해서 가꿔야 하는 신세가 된 것이다. 머리카락을 아름답게 가꿀 뿐만 아니라, 여름마다 겨드랑이털을 깎고 다리털을 제거하다 못해 극심한 고통이 따른다는 브라질리언 왁싱까지 감행해 털이 하나도 없는 몸을 만들고, 눈에는 쌍꺼풀, 앞트임, 뒤트임을 하고 코를 높이고 턱을 깎고 피부관리실을 다니며 매끈한 피부를 만들고, 평생에 걸쳐 다이어트를 하고 매일 실패와 좌절을 겪으며, 그래도 안 될 때는 지방흡입술을 하고,

질주름을 촘촘하게 넣어 질의 탄력을 유지한다(해야 한다는 압력을 받는다). 게다가 '이 모든 게 누구를 위해서가 아닌 바로 나 자신을 위해서'라는 방어까지 곁들여서 말이다. 이제 여성의 이런 노력은 최소한 겉으로만 보면 강제적이지 않은 것이 되었다. 남성의 법은 더 멀리 물러났고 눈을 크게 뜨고 집중해서 보지 않으면 보이지 않게 되었다.

여성성을 연기하는 여자

금발 여인이 코트 깃을 여미며 밤길을 걷는다. 플래시를 터뜨려서일까, 아니면 주변을 경계해서일까, 그녀의 표정은 잠시 놀란 듯도 하고 긴장한 것 같기도 하다. 가로등이 보이지만 주변은 너무나 어둡고 그녀의 몸만 조명을 받았다.

신디 셔먼Cindy Sherman의 흑백 필름사진은 어디선가 본 듯하지만 특정한 출처를 확증할 수 없는 여성의 모습을 보여준다. 작가 자신이 모델이 된 이 사진들을 이론가들은 '원본 없는 복사본'이라는 보드리야르Jean Baudrillard의 용어로 설명한다. 원어를 그대로 사용하자면 시뮬라크르simulacre, 즉 실제로는 없는

무제 필름 스틸 **#54** 신디 셔먼(1980년)
젤라틴 실버프린트, 17.3×24cm, 미국 뉴욕 현대미술관

데 마치 있는 듯 흉내 내어 보여주는 가상의 이미지라는 것이다. 그렇다면 신디 셔먼의 사진에서 '없는데도 있는 것처럼' 가짜로 보여주는 건 무엇인가? 바로 '여성성'이다.

여성성이라는 게 존재하나? 어떤 게 여성성일까? 부드럽고 애교 많고 착하고 수동적이고 감정적이고 섬세하고 예민하고 약하고 섹시하고 귀엽고…… 여성이란 그런 것인가? 성기의 형태로 여성이라 판명되면 저런 성격적 특성을 저절로 갖게 되나? 그렇지 않다는 사실을 조금만 살아보면 알 수 있음에도 우리는 너무나 쉽게 '여성성'을 이야기한다. "여자가 뭐 저래?"라는 말은 "남자가 뭐 저래?"라는 말만큼 실체가 없다. 바로 그런 측면에서 신디 셔먼의 필름 스틸 연작은 포스트모던 이론에 기댄 페미니즘 미술사에서 자주 인용되는 작품이다.

이 작품은 특히 메릴린 먼로Marilyn Monroe를 떠올리게 한다. 나는 한동안 메릴린 먼로에 빠져 그에 관한 책과, 인터넷에 떠돌아다니는 각종 정보와 기사, 유튜브에 올라온 과거 영화의 장면을 두루두루 보면서 시간을 보냈다. 처음에는 단순한 호기심 때문이었다. 무슨 이유로 앤디 워홀Andy Warhol과 모리무라 야스마사Yasumasa Morimura를 비롯한 현대의 많은 예술가들은 끊임없이 메릴린 먼로를 작품의 주제로 삼았을까? 단순히 아름다운 배우이기 때문은 아닐 것이다. 세상에 아름다운 여자가 그녀뿐이겠는가. 혹시 자살인지 타살인지 모를 애매한 죽음 때문

일까? 아니면 케네디John Fitzgerald Kennedy 대통령과의 염문설? 어쩌면 그 모든 것이 종합되어 나를 그녀에게로 이끌었을지 모르겠다. 그녀의 생애를 다각도에서 보면서 나는 그녀가 연기하는 여성성에 관심이 갔다.

우리가 아는 메릴린 먼로의 이미지는 금발에 백치미를 간직한 섹시한 백인 여성. 영화 속 늘 어딘가 나사 하나가 빠져 있는 듯 맹한 표정과 웃음으로 기억된다. 그런 백치미를 가진 여자는 과거의 이상형이었을 뿐, "나는 똑똑한 여자를 좋아한다"는 남자들이 생겨났다. 하지만 '똑똑한' 여자를 좋아하는 그 남자도 최소한 '자기보다는 덜 똑똑한' 여자를 선호한다. 하는 말마다 감탄하고 칭찬하며 천재라도 되는 양 떠받들어주는 여자까지는 아니더라도, 적어도 말끝마다 "그건 틀렸거든", "그게 아니거든" 하며 자신을 초라하게 만드는 잘난 여자를 원하지는 않는다.

버지니아 울프Virginia Woolf를 인용하면 "여성은 지금까지 수세기 동안 남성의 모습을 실제의 두 배로 확대반사하는 유쾌한 마력을 소유한 거울 노릇"을 해왔던 것이다.[13] 자기보다 열등한 여자를 앞에 두어야 자신의 '위대함'이 확인되는 허약한 주체. 그러니 여성은 언제나 그보다 모자란 여성을 연기하며 살아야 했다. "여자가 똑똑하면 팔자가 사납다"는 말은 동서양

을 막론하고 여자를 길들이는 표 안 나는 채찍이었다.

착하고 순진하지만 매혹적인 몸매에 성적 매력을 풍기는 메릴린 먼로의 모습은 철저하게 만들어진 이미지다. 1926년생인 그녀의 원래 이름은 노마 진Norma Jean. 미혼모의 자식으로 태어나 생후 2주 만에 양부모에게 넘겨졌고 7년간 양부모 밑에서 여러 형제들과 함께 자랐다. 하지만 정신적인 문제가 있던 친어머니가 다시 데려갔다가 또다시 다른 가정에 맡겨졌다가 결국 고아원에서 자라게 된다. 어린 시절의 이런 경험과 기억은 분리불안을 야기하기 쉽고, 안정적인 애착관계가 형성되지 않아서 심리적으로 취약해질 가능성이 높다. 게다가 외할아버지, 외할머니, 어머니가 모두 정신적인 문제로 평생을 고통받았다. 그런 사실을 알고 있던 메릴린 먼로는 자신도 정신병으로 죽을지 모른다는 공포를 안고 살았다. 그녀는 친어머니가 자신을 사랑하지 않는다는 사실에 괴로워하면서도 어머니로부터 안정된 사랑을 갈구했다. 어려서부터 사랑받기 위해서 어떻게 해야 하는지를 연구해야 했던 그녀는 결국 전 세계 대중의 사랑을 받는 스타가 되었지만 내면은 공허했다. 자신이 사랑받기를 원하는 사람으로부터 진정한 사랑을 받고 싶다는 욕구는 채워지지 않았기 때문이다.

'뇌가 없는 여자'라는 평가를 받았던 먼로는 정말로 멍

청했을까? 그녀에 대해 쓴 수많은 책과 기사들을 살펴보면 그 말이 사실이 아님을 알 수 있다. 가난했기에 학교 교육은 16세에 멈췄지만 연기를 시작한 초반에 수입의 절반을 연기 수업에 지출했으며, 수영복이나 샤워타월을 몸에 두르고 어설프게 웃음만 유발하는 역할에서 벗어나기 위해 UCLA의 문학수업에 등록해서 공부를 했고 틈날 때마다 책을 읽었으며 특히 제임스 조이스James Joyce를 좋아했다는 사실을 아는 사람은 드물다. "난 어떤 여배우가… 나쁜 영화로 유명해지기까지 나쁜 영화를 얼마나 많이 찍을 수 있는지 모르겠어!"[14]라는 말은 대중이나 영화사가 돈을 벌기 위해 요구하는 역할이 아니라 '진짜 배우'가 되고 싶어 한 그녀의 욕망을 보여준다. 한편으로는 청교도적인 도덕관을 내세우면서 다른 한편으로는 여배우를 성적으로 이용하고 착취하며 소비했던 미국의 영화산업계에서 먼로는 배우로 살아남기 위해 고군분투했다.

먼로는 매우 뚝심 있는 사람이기도 했다. 무명이었을 때 누드 사진을 찍었다는 사실이 본의 아니게 세상에 알려졌을 때도 그녀는 대중에게 사과하지 않았다. 그녀는 자신이 하는 일이 무엇인지 정확히 알고 있었다. 가정에 충실한 주부와 아이들의 엄마 역할을 원했던 남편들에게서 독립했으며 끊임없이 바보 같은 예쁜 여자 역할만 고집하는 영화사에 맞섰다. 그 결과 당시로서는 거의 선례를 찾아볼 수 없던, '대본을 먼저 보고

그 역할을 할지 말지를 결정하겠다'는 요구를 관철시킨 담대한 배우였다.

　게다가 당대 최고의 인기를 누리던 먼로는 자신이 프랭크 시나트라Frank Sinatra에 비해 4분의 1에 불과한 출연료를 받고 있음을 알고 이에 항의했다. 당시에는 버트 랭카스터Burt Lancaster나 지미 스튜어트Jimmy Stewart, 커크 더글러스Kirk Douglas 정도의, 남자 스타들 중에서도 극소수나 가능했던 독립프로덕션을 세웠다는 사실도 대중은 잘 모른다. 그녀는 1955년에 폭스 사와 법정 다툼에서 승리해 자신의 출연료를 원하는 수준으로 올렸다. 그 법정 다툼에서 영화의 주제나 감독, 촬영기사에 대한 승인권도 갖게 되었다. 자기가 원하지 않는 영화에 출연하지 않을 권리를 갖게 된 것이다. 그녀는 수동적으로 시키는 일이나 하면서 섹시함을 무기로 엉겁결에 성공하게 된, '멍청한 금발'의 '웃기는' 배우가 아니었다.

　샘 쇼Sam Shaw가 찍은 사진 속 먼로는 거울 앞에서 화장을 하고 있다. 그녀는 지금 노마 진에서 메릴린 먼로로 변하는 중이다. 화장기 없이 다닐 때의 노마 진과 화장 후의 메릴린 먼로가 얼마나 달랐는지는 실제로 그녀를 대면한 우체부 소년이나 이웃의 증언으로 알 수 있다. 겁 많고 쉽게 상처 받는 성격의 그녀는 자신이 대중으로부터 환호와 조롱을 동시에 받고 있다

분장실의 메릴린 먼로 샘 쇼 (1954년)

는 사실을 잘 알고 있었다. 지하철 환풍구에서 바람이 올라와 치마가 들춰질 때 남성들의 시선이 어디에 집중되는지, 앞에서 환호하던 그들이 뒤에서 어떻게 욕하는지도 누구보다 잘 알고 있었다. (먼로는 그 유명한 장면을 촬영하고 돌아온 날, 남편이었던 야구선수 조 디마지오Joe DiMaggio에게 폭행을 당했다.)

대중이 원하는 여성성을 연기하는 일은 쉬웠을까? 그녀는 1940년대부터 수면제 없이는 잠을 잘 수 없었고, 낮에는 수면제의 약효에서 벗어나느라 각성제를 복용해야 했다. 그녀는 스타였다. 어디서나 '눈'이 따라다녔다. 대중이 바라는 외모를 유지해야 했다. 먼로의 상징처럼 되어버린, 몸에 꽉 달라붙고 가슴이 드러나는 드레스를 입으려면 '살을 깎아내야' 했다. 그 드레스는 몸에 천을 대고 바느질하는 수준으로 몸을 압박했다고 한다. 히말라야 등반을 하거나 장거리 트래킹을 하는 사람들이 모자 위의 파리 무게를 감지하듯, 그녀는 자기 몸의 지방에 예민해야 했다. 수시로 관장제를 이용했다.

대중이 그녀를 어떻게 소비하면서 조롱했는지를 보여주는 일화가 있다. 1955년, 영화사에서 먼로에게 〈아주아주 유명해지는 법〉이라는 영화의 스트리퍼 역을 요구했을 때 그녀는 하고 싶지 않았다. 그녀는 〈카라마조프가의 형제들〉의 여주인공을 하고 싶다고 말했다. 사람들은 비웃었다. 기자들은 그 역할을 해낼 수 있다고 생각하는지 물었다. "난 형제들을 연기하

고 싶은 게 아니에요. 난 그루센카를 연기하고 싶은 거죠. 그루
센카는 여자거든요." 사랑스러운 그녀의 유머. 터지는 웃음. 이
런 유머를 머리 나쁜 사람이 구사할 수 있을까? 그때 한 작가가
물었다. "그루센카의 철자를 대봐요." 모욕적인 질문이다. 그녀
의 대응은 어땠을까? "알아서 찾아보세요."[15] 이 일화를 읽는
순간 가슴에 통증이 일었다. 그녀는 얼마나 시달렸던 것일까?

　　신디 셔먼의 〈무제 필름 스틸 #2〉는 사회가 만들어놓은
여성성을 연기하는 여자를 보여준다. 나는 여기서도 먼로를 본
다. 자신의 잠재력을 미처 모른 채 자기보다 똑똑하다고 여겨
지는 남자들을 흠모하며 그들의 가르침에 기꺼이 따르려고 애
쓰지만 결국은 가정이라는 틀 안에 가둬두길 원하는 그들과
갈등하게 될 여인. 똑똑한 여자를 원하지 않는 남자들 틈에서,
힘 있는 남자가 뒤를 봐주지 않으면 살아갈 수 없었던 사회에
서, 어떻게 하면 그들을 거스르지 않고 원하는 것을 얻을 수 있
을까를 생각해야 했던 여자는 거울을 보면서 그런 여자를 연
기한다.

　　남자들은 메릴린 먼로의 완벽한 몸매와 얼굴을 칭송하
고 꽃다발을 보내며 구애했지만 그녀가 자신의 욕구와 생각을
드러내면 폭력을 휘둘렀다. 게다가 그녀를 팔아 돈을 챙기고
마음대로 조종하려 드는 사람은 남자뿐이 아니었다. 그녀의 연
기 선생이었던 여성도, 그녀가 연기자가 될 수 있도록 지원한

무제 필름 스틸 #2 신디 셔먼 (1977년)
젤라틴 실버프린트, 24.1×19.2cm, 미국 뉴욕 현대미술관

제2의 어머니였던 여성도, 이상하게 그녀 주변의 사람들은 모두 그녀를 조종하려고 했다. 각자의 욕망과 이해가 표출된 것이었을 테지만, 그만큼 그녀가 배우로서의 대담성과는 달리 상처받은 개인으로서 연약한 내면을 지녔기 때문이기도 할 것이다.

과거에는 화가들이 현실에서 불가능한 '이상적인 여성'을 그림에서 재현했지만, 오늘날에는 재현을 업으로 삼는 배우가 스크린에서 그 역할을 한다. 앤디 워홀의 작품은 매우 상징적이다. 내가 2007년에 출간된 《위험한 미술관》에서 짧게 분석한 것처럼, 1962년 메릴린 먼로가 죽은 뒤 앤디 워홀은 똑같은 모습의 전형적인 먼로의 얼굴을 조금씩 변형을 가하면서 반복 재현했다. 그녀는 그렇게 소모되다가 결국 사라진다. 이 작품은 미디어가 만들어낸 한 여인의 이미지가 어떤 과정을 거쳐 소모되는지를 보여준다고 해석할 수 있다.

남성이 원하는 여성성을 연기하던 배우, 그 배우의 소모 과정을 표현한 앤디 워홀, 그리고 여성성을 연기하는 자기 모습을 찍은 신디 셔먼. 여성성이라는 주제는 이처럼 끊임없는 창작의 원천으로 작용하고 있다.

메릴린 먼로 앤디 워홀(1962년)
캔버스에 아크릴, 205.44×289.56cm, 영국 런던 테이트 미술관

여성,
——— 섹스의

발견
———

5장

코르셋을 벗어던져라

장면 하나: 어릴 때의 일이다. TV에 한 연예인이 나와 자신을 둘러싼 소문 때문에 고통 받고 있음을 호소하면서 눈물을 흘렸다. 그는 정말로 억울해 보였다. 그 소문은 권력과 연예계의 결탁에 대한 대중의 불신과 연관되어 있었으니 단순히 사적인 일이라 할 수도 없었다. 그때 옆에서 보던 한 어른의 목소리가 들렸다. "낯바닥에 분칠하는 것들 말을 어찌 믿누?"

분칠하는 것들, 타인의 삶을 '거짓으로' 연기하는 배우를 의미하는 말이었겠지만, 일상에서 화장은 일반적으로 여성이 한다. 그러므로 그 말은 오랫동안 전승되어오던 '여자는 믿

지 못할 존재'라는 말과 크게 다르지 않았다.

　장면 둘: 2019년 5월 24일자 신문에 72회 칸 국제영화제 디너파티에서 할리우드 배우 엘르 패닝Elle Fanning이 정신을 잃고 쓰러졌다는 기사가 났다. 실신한 원인은 몸에 너무 꽉 끼는 1950년대풍 프라다 드레스였다. 사진 속 그녀는 몹시 말랐던데 대체 옷이 얼마나 작았던 것일까?

　장면 셋: 수업이 끝난 후 삼삼오오 모여 대화하는 학생들. 한 여학생이 고민을 털어놓는다. "저도, 진짜 화장하기 싫거든요. 돈도 많이 들잖아요. 어떨 땐 화장하면서 울기도 해요. 내가 지금 뭐 하는 짓인가 싶어서…… 그런데 안 할 수가 없잖아요. 화장 안 한 얼굴을 쳐다보기가 싫어요. 화장하지 않고 외출한다는 건 생각도 못해요. 이런 내가 정말 싫어요."

　거울을 보며 화장을 하고 머리를 만지고 몸치장을 하는 광경을 그린 그림이야 숱하게 많지만, 늙은 여자가 거울을 보며 예뻐지려 애쓰는 모습을 담은 그림에는 라틴어로 '덧없음'을 뜻하는 '바니타스Vanitas'라는 제목이 붙곤 했다. 삶의 무상함은 그림에서 주로 성별을 알 수 없는 해골이나 타버린 초, 시들어가는 꽃과 모래시계 등을 통해 드러나지만, 사람이 등장할

나나 에두아르 마네(1877년)
캔버스에 유채, 154×115cm, 독일 함부르크 쿤스트할레

때는 대부분 거울을 보는 늙거나 젊은 여자로 표현된다.

　마네가 그린 〈나나〉는 젊은 여성이 몸치장을 하는 동안 뒤에서 중년신사가 기다리는 장면을 보여준다. 에밀 졸라Emile Zola의 1880년작 소설《나나Nana》에서 주인공 나나는 풍만한 몸매와 예쁜 얼굴만으로 숱한 남자들의 등골을 빼먹고 파멸시키는 요부다. 그림 속 나나는 코르셋을 입고 있다. 허리를 조이면 풍선처럼 가슴과 엉덩이가 부푸는 요술 같은 옷. 이 그림은 마치 지하철이나 버스에서 화장하는 여인처럼 보는 이를 민망하게 하는데, 나나는 관람객을 보면서 미소 짓는다. 지하철의 그녀는 화장하는 자기 모습을 쳐다보면 불쾌해하지만 나나는 곁에 있는 남자도, 그림을 보는 관람객도 자신을 바라보고 있음을 '알고 있다'.

　요즘 젊은 여성들에게 가장 뜨거운 테마 중 하나가 '탈코르셋'이다. 코르셋이라는 단어가 '여성에게 가해지는 외모억압'이라는 의미로 쓰이고 있으니, 탈코르셋은 여성을 억압하는 각종 꾸밈노동을 벗어던진다는 의미. 화장, 하이힐, 긴 머리, 치마나 몸매가 드러나는 의상 등 사회가 강요하는 여성적 장치들을 거부하는 태도가 일종의 운동처럼 번지고 있다. 탈코르셋을 선언하는 여성들은 화장을 하지 않고 긴 머리를 짧게 자르며 노브라를 실천한다. 아니, 그냥 안 꾸미면 될 것을 거창

하게 무슨 선언씩이나 하고 그러냐고 할지도 모르겠다. 그런 사람들은 화장 혹은 코르셋이 너무나 오랜 시간 동안 강력하게 작동해서 여성들이 화장을 하지 않기가 얼마나 힘든지 모르고 있음이 분명하다.

대체 여성들은 언제부터 화장을 의무처럼 하게 되었을까? 19세기가 되기까지 공적 영역에서 일할 수 없었던 여성들에게 유일하게 열려 있던 직업이 성매매였는데 성매매 여성들은 실제로 얼굴을 칠했다. 하지만 일반 여성은 '순수함'을 간직하고 있었고 그것이 조신한 여성의 표식이었다.

해리 벤저민Harry Benjamin과 R. E. L. 매스터스R. E. L. Masters 같은 성과학자들은 고대 중동에서 성매매 여성들이 구강성교를 제공한다는 것을 알릴 목적으로 립스틱을 바르기 시작했다고 쓴다. "립스틱은 입술을 여자의 외음부처럼 보이게 하는 게 목적이었으며, 립스틱을 처음으로 바른 건 페니스의 구강 자극을 전문으로 하는 여자들이었다"는 것이다.[1] 초기에 성매매 여성임을 알리는 신호였던 립스틱과 화장이 여성들이 공적 영역에 진입하기 시작하면서 널리 퍼졌다고 그들은 주장한다.

화장은 그 후 성매매 여성뿐만 아니라 공적 직업을 가진 여성들과 결혼으로 신분의 안정을 꾀하는 여성들이 자신의 가치를 높이기 위해 사용하는 수단이 되었다. 옷차림도 마찬가지다. 과거에 성적 매력을 극대화하는 옷차림은 성매매 여성들

이 하던 것이지만, 그것을 욕하던 부르주아 여성들과 일반 여성들이 따라 하기 시작하면서 '창녀'와 일반 여성의 구분이 애매해졌다. 목적은 당연히 시선 집중이고 자신의 성적 매력을 발산해 가치를 높이는 것이다.

화장은 너무 진하게 해도 욕을 먹고 하지 않아도 욕을 먹는다. 가장 잘한 화장은 '안 한 듯 한' 것이란다. 하면 한 거고 안 하면 안 한 거지 '안 한 듯 해야' 한다니⋯⋯ 그런데 거의 모든 꾸밈이 그렇다. 옷도 안 꾸민 듯 자연스럽게 입어야 하고, 가슴도 감추듯 드러내야 하며, 에 또⋯⋯ 그러니까 뭐든 안 한 듯. 그러나 진짜로 안 하면 안 된다.

화장은 대표적인 코르셋이다. 사회비평가이자 페미니스트인 나오미 울프Naomi Wolf는《무엇이 아름다움을 강요하는가 The Beauty Myth: How Images of Beauty Are Used Against Women》에서 사회가 여성에게 화장을 강요하는 것은 여성들의 외모 자체에 관심이 있어서가 아니라고 말한다. 진짜 목적은 "여성이 아직도 자신이 무엇을 가질 수 있고 무엇을 가질 수 없는지를 다른 사람들이 말하도록 내버려둔다는 것"이라고 한다. 무슨 뜻일까? 저자는 여성에게 아름다움을 강요하는 문화의 목표는 "끊임없이 누군가의 시선에 노출되어 있음을 여성들에게 알게 하려는 것"이라고 말한다.[2]

여성의 꾸밈노동이 '그녀가 남자를 위해 이 정도의 노력은 하고 있음'을 보여주는 굴종의 증표라는 주장에 《무엇이 아름다움을 강요하는가》를 쓴 나오미 울프와 《코르셋: 아름다움과 여성혐오Beauty & Misogyny》를 쓴 쉴라 제프리스Sheila Jeffreys는 동의한다. 그러니까 화장은 단지 아름답게 보이기 위함만이 아니라 타인(남자)의 시선을 인식하고 있음을 드러내는 의미, '나는 당신이 좋아하도록 노력하고 있어요'를 보여주는 의미가 있다는 것이다. 내 안의 빅브라더. 화장을 하지 않고는 집 앞에서 개 산책도 시키지 못하는 여성들은 결코 자유롭지 않다. 노골적으로 누가 뭐라 하지 않더라도 그녀가 스스로를 감시하고 있기 때문이다.

그렇다면 여성들은 언제부터 이렇게 자기 몸을 감시하게 되었을까? 우리는 여성이 언제나 아름다움에 대해 생각했으리라고 가정하지만, 그러한 가정은 대부분 19세기 초반, 아무리 멀리 잡아도 1830년대에 나온 것이라고 나오미 울프는 지적한다. 따스하고 화목한 가정을 만들 책임이 있는 '아름다운' 여성에 대한 전 사회적인 강요의 시작, 그게 왜 하필이면 19세기 초반일까?

나는 그것이 사진의 발명과 관계가 있다고 생각한다. 1829년에 사진이라는 존재가 공개적으로 알려진 후 19세기 중

엽이 되면 아름다운 여성의 이미지를 이용한 광고가 등장한다. 사진을 가지고 상업적으로 가장 먼저 성공한 분야가 여성 누드를 통한 포르노그래피라는 사실은 시사하는 바가 크다. 포르노그래피는 언뜻 새로운 현상 같지만 미술의 역사에 이미 존재하는 하나의 거대한 흐름의 연장선상에 있는 것일 뿐이다. 비너스라는 이름으로 수없이 벌거벗겨진 여성의 몸이 어떤 목적으로 소비되었는지를 우리는 이제 알고 있다. 다만 과거에는 여성의 벗은 몸을 그리고 관람하기 위해 신화라는 명분이 필요했다면 근대 이후에는 그런 베일이 필요 없어졌다는 사실이 달라졌을 뿐이다. 또 하나 달라진 것이 있다. 바로 미적 기준의 보편성이다.

역사와 문화를 살펴보면 아름다움은 보편적이거나 변함없는 게 아니었다. 문화에 따라 서로 다른 미적 기준이 있었다. 우리나라만 해도 과거의 미인은 오늘날의 미인과 달랐다. 과거에 뾰족하고 좁은 턱은 '복 없음'의 상징이었고 다리는 훨씬 짧아야 했다. 당나라 최고 미인이었다는 초상화 속 양귀비는 오늘날 기준으로는 도저히 미인 축에 낄 수가 없다.

그런데 점점 미인의 기준이 국경을 넘어 보편적으로 자리 잡게 되었다. 학자들은 그 시기를 사진의 발명 이후로 본다. '기술복제시대'가 되면서 서구의 미적 기준이 전 세계로 순식간에 퍼져버린 탓이다. 우리는 우리의 아름다움을 시대에 뒤떨

어진 것으로 인식하기 시작했고 서구의 기준에 맞추게 되었다. 놀라운 것은 유전적으로 타고난다고 여겨졌던 신체적 특징이 사회적 미의 기준이 변화함에 따라 달라질 수도 있다는 사실이다. 요즘 청소년들은 과거에 비해 다리가 길어졌고 얼굴은 작아졌으며 눈은 커졌고 코도 높아졌다. 물론 미의 기준에 맞게 기술을 동원해 우리의 온몸을 인위적으로 바꿀 수도 있다.

코르셋은 의외로 역사가 꽤나 깊어 고대 이집트에서도 그 흔적을 볼 수 있다지만, 17세기 귀족에게서 확실하게 볼 수 있다. 코르셋을 졸라 호리병 몸매를 만들기 위해 여성들은 갈비뼈가 부러지는 사고나 호흡곤란, 척추를 비롯한 장기 변형, 발육부진, 유산 등의 위험을 감수해야 했다. 당연히 죽는 사람도 있었다. 코르셋이 보여주는 극기훈련 같은 허리 조이기의 시대는 지났지만 오늘날 여성은 그에 못지않은 육체적 족쇄를 감내하고 있다. 오늘날 코르셋은 여러 모습으로 변형되어 나타난다. 하이힐을 신으면서 발의 변형으로 고통 받는 일은 다반사, 지방흡입술이나 안면윤곽술을 받다가 죽은 여성들에 대한 기사를 보는 일도 드물지 않다. 아름다움을 위해 목숨을 건 것은 과거나 지금이나 마찬가지다.

그러므로 나오미 울프의 견해는 19세기 산업사회가 시작되면서 자본주의와 결합한 미용산업으로 여성이 자기 몸을 감시하는 일이 모든 여성들에게 확대, 강화되었다는 뜻이지 과

거에는 여자들이 미에 신경 쓰지 않았다는 말은 아닐 것이다.

코르셋 입고 화장하는 '창녀'가 스폰서인 듯한 남자의 시선을 받으면서 사랑스럽게 관람자를 쳐다보는 모습을 그린 마네는 당시 관람객들에게 환영받지 못했다. 당시 관람객들이 마네의 그림을 얼마나 싫어했는지는 잘 알려져 있다. 공적으로 내놓을 만한 장면이 아니라 사적으로 은밀하게 즐기는 장면이어서 불편했던 것이다. 시간이 지나서 오늘날 마네는 당시 부르주아 남성들의 도덕적 이중성을 드러낸 꽤나 용기 있는 화가였다고 평가받는다. 하지만 그의 그림에서 여성들이 '보여지는 대상'을 넘어서거나 그럴 가능성을 보여주는 지점은 딱 하나, 관객을 향한 직선적인 시선뿐이다. '나는 네가 나를 바라보고 있다는 사실을 알고 있어' 하고 암시하는 듯한 눈길. 그게 그렇게나 불쾌감을 유발하는 것이었을까?

마네와 동시대 화가이자 그의 모델이었으며 동생의 부인이기도 했던 베르트 모리조Berthe Morisot의 그림이나 툴루즈 로트레크Henri de Toulouse Lautrec의 그림은 확실히 다른 걸 보여준다.

베르트 모리조의 그림 속 여성은 지금 외출하기 위해 몸치장을 하고 있다. 입고 있는 것은 속에 입는 드레스처럼 보인다. 그녀는 옷을 입다 말고 생각에 잠겼다. 전신거울이 눈앞에 있지만 시선은 거울을 향해 있지 않다. 그녀는 무슨 생각을

정신의 거울 베르트 모리조(1876년)
캔버스에 유채, 65×54cm, 스페인 마드리드 티센보르네미사 박물관

거울 앞에 선 여인 앙리 드 툴루즈 로트레크(1897년)
판지에 유채, 62.2×47cm, 미국 뉴욕 메트로폴리탄 미술관

하고 있을까? 혹시 '이 모든 치장이 무슨 소용인가? 누구를 위한 것일까?' 하는 성찰은 아닐까?

툴루즈 로트레크의 그림은 어떤가? 그녀는 옷을 벗은 채로 거울 속 자신을 응시한다. 늙어버린 자신에 대한 연민? 자기 몸에 대한 직시? 로트레크는 사창가의 여인들을 즐겨 그렸으니 이 그림 속 주인공도 창녀일까? 치장을 벗어던지고 맨몸을 바라보는 그녀의 표정을 우리는 알 수가 없다.

21세기를 살고 있는 한국 여성들은 한쪽에서는 탈코르셋을 선언하는가 하면, 다른 한쪽에서는 탈코르셋이야말로 또 다른 여성억압이라고 주장한다. 양쪽은 팽팽하게 대립 중이다. 탈코르셋에 회의적인 입장에서는 꾸밈노동이 타인의 시선을 요구하려는 목적이 아니라 자기표현의 방식이라고 말한다. 내가 화장을 하든 말든, 치마를 입든 말든 무슨 상관이냐는 거다. 여성을 자유롭게 만드는 게 페미니즘의 한 목표라면, 하고픈 대로 하지 못하게 하는 건 여성해방이 아니라는 주장이다. 정말 그럴까? 그런데 왜 남자에게는 필요 없는 가면을 여자는 써야 하는 것일까?[3]

한 여성은 탈코르셋을 선언한 것도 아닌데 머리를 짧게 커트하고 탈색한 후 남자 선배나 동료에게 수차례 친절한 충고를 들었다. "너는 머리가 길 때가 더 예뻤어. 다시 길러보는 게

어때? 염색도 너무 도발적이지 않니? 튀지 않는 색으로 하면 더 좋을 텐데……" 그녀는 애기를 전하며 분통을 터뜨렸다. "그들에게 예쁘게 보이려고 옷을 입거나 머리를 단장하는 게 아니라고!" 그녀의 일화는 여성의 외모가 사회에서 어떤 의미를 갖는지를 잘 보여준다.

남성이 볼 때 모름지기 여성은 아름답게 치장해 남성의 성적 판타지를 충족시켜야 하며 남성중심 사회를 위협하지 않는 선을 지켜야 한다. 그런데 여성의 짧은 머리와 낯선 염색은 사회(남자)의 통제와 기준을 벗어나려는 저항으로 '읽힌다'. 반면 화장한 여성은 위협적인 시선을 덜 느끼므로 더 안전하다 느끼고 자신감이 생긴다. 화장과 정반대 지점에 있는 듯 보이는 무슬림 여인들의 베일과 화장의 공통점이 바로 여기에서 발견된다.

2018년에 나는 20일 넘게 터키의 이스탄불에서 머물렀다. 이슬람 문화에 대한 호기심 때문이었다. 그곳에서 나는 머리부터 발끝까지 검은 천으로 가린 여성들을 수도 없이 많이 보았다. 터키 여성은 아니었다. 터키는 근대화 역사가 백 년이 넘었고 이슬람 국가들 가운데서는 가장 서구화된 나라여서 여성이 외출 시 머리에 스카프를 쓰는 정도이고 직업이나 행동에 별다른 제약이 없는 편이다.

검은 천을 두른 여인들은 대부분 인근 이슬람 국가에서 왔는데 주로 이란 출신이라고 했다. 나는 처음으로 가까이서 그들을 관찰할 수 있었다. 그들은 자유로워 보이지 않았다. 온몸을 검은 천으로 가리고, 심한 경우에는 눈 부위마저 망사 같은 것으로 가리고 있었다. 그런데 외부에 노출된 유일한 기관인 눈에 얼마나 공들여 마스카라를 칠했는지 볼 수 있었다. 누군가 자신을 유심히 관찰한다는 걸 알면 기분이 나쁠 것 같아 미안했지만, 안 보는 척하면서 계속해서 지켜보았다. 동행인 남자들은 반소매셔츠에 반바지 차림이었다. 섭씨 38도가 넘는 무더위였으나, 여성들의 행동이 워낙 침착했기에 나는 그들이 그런 차림에 익숙한 줄 알았다.

그 생각이 깨진 건 한 공원의 공중화장실에서였다. 공공장소나 타인(남자) 앞에서 머리카락이나 속살을 내보이는 게 금지된 그들이 공중화장실에 들어오자마자 베일을 벗고 세면대에서 찬물을 뒤집어썼다. 치렁치렁한 치마를 걷어붙이고 세면기에 발을 올려 씻었다. 그러고는 물기를 닦지 않은 채로 다시 긴 베일을 쓰고 코와 입을 가리는 천을 두르고 밖으로 나가는 것이었다.

그들은 더워하고 있었다. 땡볕에 검은색 천을 머리부터 발끝까지 뒤집어쓰고 있는데 덥지 않을 리가 있나. 하지만 그들이 더울 수도 있다는 사실은 잊힌다. 마치 태고부터 그런 차림

이었다는 듯, 그래서 어떤 날씨에도 적응이 되었으리라는 듯. 나는 시장에서 장을 보다가 더위를 먹고 쓰러져 실려 나가는 여성들을 여러 번 목격했다. 승객을 모아서 출발하는 콜렉티보 택시에서 옆자리에 앉아 팔이 맞닿은 여성들의 몸이 펄펄 끓고 있었다는 사실도 기억한다. 하지만 표정 하나 변하지 않은 채로 그 온도를 감당하고 있었다는 것도.

식당에서 밥을 먹을 때도 그들은 음식을 잘게 잘라 포크로 찍은 후 입을 가린 천을 살짝 들어올려 재빨리 음식물을 입에 넣고는 다시 닫았다. 음료수도 그런 방식으로 먹었다. 그 짧은 시간에 그들의 입술을 볼 수는 없었다. 그 능숙한 손놀림은 언제나 조심스럽고 빠르게 반복되었다. 그들 곁에는 시원한 복장에 편안하고 느긋하게 식사를 하는 남자들이 있었다.

그 불평등을 바라보는 마음은 이루 말할 수 없이 불편했다. 여성의 몸을 가리는 베일은 당연히 움직임과 표현의 자유를 제한한다. 뿐만 아니라 천식, 고혈압, 청력 및 시력 문제, 피부 발진, 탈모, 정신적 능력의 전반적 하락을 초래하는 등 건강에도 좋지 않다. 구루병 등 비타민D 부족으로 인한 질병 사례가 의학계에서 보고되기도 한다.[4] 굳이 의학계 보고서를 근거로 댈 필요도 없다. 너무나 당연한 결과니까.

차도르, 히잡, 니캅, 부르카 등 여성의 신체를 가리는 옷차림이 남자들의 불쾌한 시선으로부터 여성을 보호해주는 것

이라고 이슬람 사람들은 주장한다. 《매춘의 역사》에서는 이렇게 베일로 몸을 가린 건 지금으로부터 3,000년 전 아시리아법전에 처음 등장한다고 전한다. 매춘부에게 그 직업의 상징으로 거리를 걸을 때 머리와 얼굴에 아무것도 걸쳐서는 안 된다고 규정한 것이다. 일반 여성은 베일을 썼고 여자노예 또한 덮개라도 썼으므로, 그 어떤 것으로도 자신을 가릴 수 없었던 매춘부는 노예 이하임을 의미했다.[5]

　　그래서 지금까지도 베일을 쓰는 여성들은 나름의 자부심이 있다고 한다. 자신은 보호받을 가치가 있는 여성이라는 자부심. 이제야 의문이 풀린다. 그들이 팔다리를 훤히 내놓고 다닌 나를 '부러움'이 아닌 '경멸'의 시선으로 보았던 이유를 알게 되었다. 베일을 쓴 여성들은 타인의 음탕한 시선으로부터 스스로를 차단함으로써 성추행의 위험에서 더 안전하다고 느끼고, 자유롭다고 느낀다. 위아래를 이리저리 훑어보는 남자들에 둘러싸여 살다보면 정말로 베일이라도 뒤집어쓰고 싶어지지 않던가. 그래서 《코르셋: 아름다움과 여성혐오》의 저자 쉴라 제프리스는 베일이나 화장이나 서로 다른 것 같지만 결국 같은 선상에서 작동한다고 주장한다.

　　서구 여자들이 화장하는 것도 여자에게는 공공 영역에서 남자와 동등한 입장에서 활약할 권리가 자동으로 주어지지 않

는다는 뜻일 수 있다. 화장은 베일과 마찬가지로 여자를 감추는 역할을 하며, 이 여자는 감히 자신을 있는 그대로 드러낼 만큼 뻔뻔하지 않다고 표시한다. 여자도 동등하고 어엿한 시민인 건 이론상으로나 그렇기 때문이다. 메이크업과 베일은 둘 다 여자에겐 자격이 당연하게 주어지는 것이 아님을 보여주는 걸지도 모른다.[6]

온몸을 검은 베일로 가려야만 보호된다는 말은 역으로 온몸이 '성기'라는 의미다. 심한 경우 눈마저도 가려야 보호되는 여성의 몸이라니, 얼마나 끔찍한가. 바로 이 대목에서 떠오르는 그림이 르네 마그리트의 〈강간〉이다. 그림 속 얼굴은 여성의 몸으로 대치된다. 그는 나의 얼굴을 바라보지만 그것은 곧 내 몸이다. 내가 곧 나의 성기로 대치되는 순간 타인의 시선은 강간이 된다. 그러므로 베일은 여성의 몸을 보호하는 것이 아니라 여성의 몸 전체가, 존재 자체가 성기임을 강력하게 증거하는 셈이다. 하지만 문제는 바라보는 사람이지 내 몸이 아니다. 그렇다면 보는 이의 눈을 가릴 일이지 내 몸을 가릴 일은 아니지 않은가?

화장을 하지 않고 탈코르셋을 선언하면 페미니스트이거나 자유로운 여성이고, 그렇지 않으면 억압된 여성이라는 생각은 문제를 단순화시킨다. 탈코르셋을 선언한 여성들이 모

강간 르네 마그리트(1934년)
캔버스에 유채, 73.3×54.6cm, 개인소장

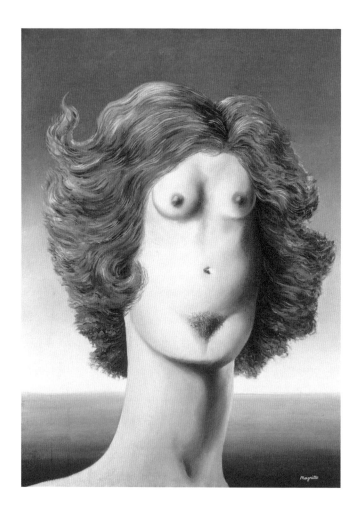

두 천편일률적으로 남성과 비슷한 차림이라면 그건 또다시 남성을 기본으로 삼은 게 아닐까? 왜 모든 자유의 기준은 남성의 것이어야 할까?

예술가들 중에는 멋부림의 종류가 별로 많지 않은 남성을 지루하게 느끼며 무궁무진하게 변형할 수 있는 여성이 더 좋다는 사람들이 있다. 피필로티 리스트Pipilotti Rist 같은 예술가는 그날그날의 기분에 따라 남자가 되기도 하고 여자가 되기도 하는데, 여자가 되고 싶은 날이 더 많다고 말한다. 재미있기 때문이다.

또한 개개인마다 억압의 종류는 다를 수 있다. 내가 가르치던 한 학생은 통통한 몸매였는데 몸에 꽉 끼거나 어깨를 드러낸 상의에 미니스커트를 자주 입고 다녔다. 그녀는 "뚱뚱한 사람은 저런 옷을 입지 않을 것이라는, 혹은 입으면 안 된다는 선입견으로부터 자유롭고 싶다"고 말했다. 그렇다면 그녀는 탈코르셋을 실천하고 있는 것이 아닌가? 어쨌든 사회적 시선, 일정한 고정관념으로부터 벗어나려는 시도이기 때문이다. 천편일률적인 탈코르셋은 오히려 그것 자체로 폭력적이라고 말할 수 있지 않을까?

누군가는 "아름다운 게 왜 잘못인가?"라고 되물을 수도 있다. 꽃을 누구보다 아름답고 에로틱하게 그려낸 조지아 오키프Georgia O'Keeffe는 아름다움이 시대에 뒤떨어졌다거나 여성적인

것으로 받아들여져 많은 예술가들이 저마다 어떻게 하면 추한 그림으로 사람들에게 충격을 줄까 몰두하던 시대에, "아름다운 게 어때서?"라고 되물었다. 하나의 사물에 집중하고 확대해 가장 아름답고 농염하게 그려낸 꽃을 가지고, '아름답기만 한' 여성성을 '아름답기도 한' 여성성으로 바꿔버린 것이다. 당신들이 폄하한 아름다움을 내 식으로 펼쳐 보인다는 생각. 아름다움은 모욕이 아니라 삶의 기쁨이며, 존재의 모든 것에 깃든 아름다움을 찾아내는 일 또한 예술가의 임무라는 생각. 만약 탈코르셋의 결과가 누구나 똑같은 차림과 머리라면…… 지루하기도 할 뿐만 아니라 재미도 없을 것 같지 않은가.

물론 문제는 그렇게 단순하지 않다. 꾸밈노동은 젠더 문제를 넘어섰다. 그 뒤에는 자본주의가 결합하고 있기 때문이다. 이제는 남성들도 외모 가꾸기에 돈을 들이며, 화장을 시작하는 연령은 갈수록 어려져서 10대 초반까지 내려갔다. 성인 여성만을 타깃으로 삼던 자본이 이제 성인 남성, 어린 여자아이에게까지 손을 뻗쳤다. 아직까지는 성인 여성에게 가해지는 억압만큼 강력하진 않지만 자정능력을 최대한 발휘하지 않는다면 어디까지 세력이 뻗칠지 알 수 없다.

하지만 한 가지 분명한 건 정말 자유롭다면 화장을 하지 않고 외출할 수 있어야 한다는 사실이다. 화장을 하건 하지

않건 '선택'할 수 있어야 자유라고 말할 수 있다. 화장을 하지 않은 채로 출근해도 남의 시선을 의식하지 않을 수 있다면 좋 겠지만, 집 근처에서 친구들을 만나거나 슈퍼마켓에서 장을 볼 때마저 모자로 얼굴을 가려야 한다면 자유로운 것이 아니다. 그렇지 않은가?

복수의 카타르시스

니키 드 생팔Niki de Saint Phalle의 〈춤추는 나나〉는 마네의 '나나'와
이름이 같지만 코르셋으로 조여지지 않은 해방된 몸이다. 그녀
의 조각에는 얼굴이 없거나 최소한으로 축소되어 있다. 그래서
우리는 그곳에 정형화된 미의 형태를 고정해놓지 않아도 된다.
나나의 몸은 과거 위대한 어머니 여신처럼 넉넉하고 당당하다.
니키 드 생팔은 수없이 많은 나나를 만들었는데 가슴과 배, 엉
덩이와 성기 부분에 꽃이나 태양과 우주를 상징하는 문양을 그
려넣거나, 때때로 도마뱀이나 뱀과 함께 춤추는 형상을 만들기
도 했다. 아스텍 문화의 여성 형상이나 아프리카 혹은 인디언

춤추는 나나 니키 드 생팔(1970년)
폴리에스테르에 채색, 65×45×25cm, 독일 루트비히스하펜 빌헬름하크 미술관

여성의 화려한 몸 장식을 떠올리게 하는 이런 조각은 실은 작가의 힘겨운 내면의 싸움 뒤에 터져 나온 것이다.

1931년생인 니키 드 생팔은 일반인들에게 〈춤추는 나나〉와 같이 즐거워하는 모습의 조각으로 익숙하지만, 뒤늦게 알려진 바에 따르면 그녀는 열한 살 때 아버지에게 성폭행을 당했다. 그 사건을 공개적으로 말할 수 있게 된 건 그녀가 환갑의 나이가 되어서다. 무려 50년의 세월이 흐른 뒤에야 말할 용기를 얻은 것이다. 그렇다고 자신의 고통스러운 경험을 표현하지 않고 비밀로만 간직했던 것은 아니다. 그녀는 작품으로 늘 그 사건을 이야기하고 있었다. 단지 사람들이 알아차리지 못했을 뿐.

너무 어린 나이에 감당할 수 없는 끔찍한 경험을 한 그녀는 수시로 우울증세를 보였다. 15세에 《보그》《라이프》《엘르》 등 잡지의 모델로 일할 정도로 아름다웠지만, 아름다운 외모는 우울증의 원인이 되기도 했다. 마치 자신이 겪은 사건이 남다른 외모 탓이라고 생각한 듯, 우울증이 찾아올 때면 얼굴을 심하게 망가뜨리는 발작증세를 보였다. 입술을 이로 물어뜯어 부풀게 하고, 찡그린 표정을 반복해서 짓고, 가방에 면도칼이나 부엌칼을 넣어 다니며 자해를 하기도 했다. 사건을 알게 된 정신과 의사는 사회 저명인사였던 그녀의 아버지가 그런 몹

쓸 짓을 했다는 사실을 인정하지 않았고, 그녀의 망상으로 치부했다. 어머니 또한 그녀가 공개적으로 그 사건에 대해 말할 때까지 침묵함으로써 그녀를 도와주지 않았다. 이것은 매우 중요한 지점인데, 주변 사람들이 공감해주지 않거나 믿어주지 않은 것은 그녀의 병세를 악화시키고 치유를 더디게 했기 때문이다.

니키 드 생팔은 정신과 의사의 권유로 예술을 접하면서 치유의 통로를 찾았다. 그녀는 1961년 '신리얼리즘 페스티벌'에서 제단 모양의 널빤지에 물감을 담은 비닐봉지와 각종 오브제를 걸고 석고를 발라 고정시킨 후 총을 쏘는 퍼포먼스를 하면서 단번에 유명해졌다. 총알이 석고를 뚫자 비닐에 들어 있던 물감이 흘러내렸다. 제단 모양의 널빤지에는 십자가, 성모마리아상, 인형, 장난감 총, 어린 양 조각 등이 달려 있었다. 엄격한 가톨릭 가정에서 착하고 순결한 아이로 교육받았던 과거를 상징하는 오브제다. 그것은 그녀가 쏜 총에 피처럼 물감을 쏟으며 더럽혀졌다. 사람들은 충격에 휩싸였다. 너무나 공격적인 퍼포먼스였지만 카타르시스도 함께 왔다.

> 1961년 나는 아빠를 향해 쏘았다. 모든 남자들을…… 그리고 사회를, 교회를…… 나는 내 폭력성을 향해 쏘았고 더 이상 그 폭력성을 끌고 다닐 필요가 없어졌다.[7]

니키 드 생팔이 총을 쏴 작품을 만드는 모습 (1961년)
영국 런던 테이트모던 미술관

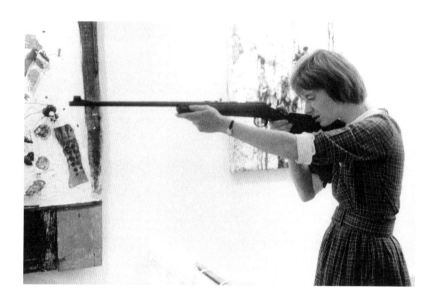

〈춤추는 나나〉는 그렇게 아버지를 향해, 남성중심의 사회와 교회가 강요한 착하고 아름다우며 순결한 딸 이데올로기를 향해 총을 쏜 후에 만들어진 작품이다. 프로이트 식으로 말한다면 복수하고자 하는 공격성의 예술적 승화일 것이다. 신이 있다면 흰색이 아니라 다양한 색을 사랑했을 거라고 생각한 니키 드 생팔은 나나에게 가장 화려한 색을 거침없이 입혔다. 나나는 다이어트를 하지 않으며 풍만한 살집을 부끄러워하지 않는다. 검고 희고 노랗고 붉은 피부를 드러내고, 육중한 엉덩이는 생을 찬양한다. 그녀는 춤춘다. 나나는 아름답고 힘이 넘치며 더 이상 분노로 자신을 망가뜨리지 않는다.

성기 공포

이 장의 화두는 '여성은 과연 성적 주체가 될 수 있는가?'이다. 언제나 '따 먹히는' 대상으로 성적 대상화되었던 여성이 포르노적으로 코드화된 남성의 시각으로부터 벗어날 방법이 있을까? 그게 과연 가능하기는 할까?

그런 시도는 독일의 파울라 모더존 베커Paula Modersohn-Becker와 프랑스의 수잔 발라동Suzanne Valadon이 자신의 누드를 그리면서 시작되었다고 할 수 있다. 그들의 시선은 관람자를 피하거나 유혹하며 끌어들이는 대신, 차분하고 당당하게 관람객을 응시한다. '내 몸, 내 가슴은 당신의 음란한 시선에 갇히지

아이 보디 캐롤리 슈니먼(1963년)
젤라틴 실버프린트, 29.8×24.1cm

않는다'는 선언과도 같은 그림들이다. 하지만 그 이후로도 여성의 몸은 포르노적으로 소비되었다. 캐롤리 슈니먼Carolee Schneemann이 〈아이 보디Eye Body〉에서 아무리 자신의 벗은 몸 위로 고대의 위대한 어머니 여신의 상징인 뱀을 풀고, 고대 제사장의 표식처럼 얼굴에 선을 긋고 누워서 기독교에 의해 악마화된 뱀과 여자의 몸을 해방시키려고 노력해도, 그녀는 자신의 몸을 향한 포르노적인 시선으로부터 자유로울 수 없었다. 그녀의 퍼포먼스나 사진작품은 급진적이었지만 남성적 시선은 그 몸을 여전히 '섹시한 멋진 몸매'로 소비했던 것이다. 혹시 그녀가 그렇게 아름답지 않았다면 상황은 달라졌을까?

발리 엑스포트Valie Export의 〈성기 공포〉 퍼포먼스는 아주 오랫동안 나를 괴롭혔던 작품이다. 산발을 한 작가는 다리를 벌리고 앉아 있다. 그런데 바지가 이상하다. 앞부분이 벌어져 음모로 덮인 성기가 그대로 노출되어 있다. 이것은 퍼포먼스 이후에 찍은 사진으로, 퍼포먼스 동영상은 남아 있지 않다. 인터뷰를 보니 발리 엑스포트는 이렇게 도발적인 옷을 입고 뮌헨의 포르노극장으로 가서 영화를 기다리는 관객들 앞에서 이야기했단다. "당신들은 이 특별한 극장에 성적인 영화를 보러 왔지만 이제 당신 눈앞에 진짜 성기가 나타났다." 그러고는 어깨에 기관총을 메고 관객들 사이를 천천히 걸었다.

성기 공포 발리 엑스포트(1969년)
종이에 실크스크린, 67×49.8cm, 미국 뉴욕 현대미술관

이 퍼포먼스는 도대체 무엇을 의미한 것일까? 관객들은 어떤 반응을 보였을까? 즐거워했을까? 아니면 무서워했을까? 지금이라면 핸드폰으로 당장 경찰을 불렀으리라. "미친 여자가 나타났다!" 아, 혹시 바바리맨의 패러디일까? 남자들이 바지를 내려 성기를 노출하는 일은 너무나 흔해서 코미디 소재로 쓰이곤 하지 않는가. 너희는 벗는데 나라고 벗지 못할 게 무엇인가 하는 메시지? 페미니즘이 이론적으로 등장한 시기 1세대 페미니스트 예술가에 속하는 그녀는 일찌감치 미러링을 시도했던 것일지도 모르겠다. 그런데 왜 꼭 이런 극단적인 형태여야 했을까?

그렇게 나를 괴롭히던 이 퍼포먼스가 한순간에 이해가 되었던 건 화장실과 모텔에서 저지르는 불법촬영이 여론의 관심을 끌면서였다. 공중화장실 문에 수없이 뚫린 구멍과, 육안으로 식별이 불가능한 교묘한 카메라들. 그렇게 촬영된 여성의 성기는 인터넷에서 공유되고 거래되었다.

유감스럽게도 이것은 전혀 새로운 현상이 아니다. 고대 그리스 접시에도 그런 그림이 있다. 남자가 여자의 치마 속을 들춰보는 장면인데 남자의 성기는 발기되어 있다. 여자의 치마 속을 들여다보고자 하는 욕망은 고대 그리스에도 있었던 것이다. 초등학생 시절 한 번쯤 친구의 치마를 들추는 '장난'을 쳐보거나 당해보지 않은 사람은 없을 테고, 사춘기 중학생이 여

선생님의 치마 밑에 거울을 놓고 낄낄대는 장면은 영화나 드라마에서 웃음거리로 소비되곤 한다. 그건 누구에게는 그저 한때의 장난이고 추억일 뿐 여전히 '심각하지 않은 일'이다. 그래서 발리 엑스포트는 "봐라, 이 새끼들아. 네 눈앞에 실물로 까줄게"라고 한 건 아니었을까?

그 해석이 작가의 의도와 맞닿아 있다는 사실은 나중에 알게 되었다. 발리 엑스포트는 일부러 포르노극장을 퍼포먼스 장소로 선택했고 자신에 대한 최대한의 방어로 총을 들었다. 그녀는 용감했을까? 겁이 없었을까? 천만에. 스스로 '무서웠다'고 털어놓았다. 관객이 어떤 도발행동을 할지 알 수 없었기 때문이다. 그녀는 스스로를 위험에 노출시켰다. 포르노극장에 온 관객은 여성의 성기를, 섹스 장면을 보러 왔지만 여성의 성기가 실제로 눈앞에 나타났을 때는 전혀 즐거워하지 않았다고 한다.[8]

이로써 우리는 여성 성기가 어떤 맥락에서 제시되는지에 따라 남성의 심리적 반응이 전혀 다름을 알 수 있다. 남성들은 그것을 '몰래' 보고 싶어 했을 뿐이다. 도발적으로 눈앞에 들이댄 여자의 진짜 성기는 전혀 에로틱하지 않았던 것이다.

이 퍼포먼스에서 여성의 성기를 바라보는 일은 자극적이지만 동시에 위협적이다. 발리 엑스포트는 자신이 든 기관총이 성기가 지닌 도발성과 위험성을 상징적으로 확대하고 반복

하는 장치였다고 말한다. '관음증'의 작동 방식을 적나라하게 폭로한 셈이다.

에로틱한 장면도 아니고, 기껏 똥 싸고 오줌 싸는 모습을 몰래 훔쳐보려는 남자들의 심리를 나는 오랫동안 이해하지 못했다. 이게 사디즘의 어원이 되었다는 사드Marquis de Sade가 말한, 상대의 오줌을 받아 마시며 오르가슴을 느낀다는 변태적 성욕인가? 그러다가 신문에서 이런 행태에 대해 쓴 기사를 읽고 허탈해졌다. 이것이 여성에게 위축되고 상대적 박탈감에 시달린 남자들이 "봐라, 잘난 척하는 여자들의 구멍을……"이라는 의미였다는 것이다. 그들은 여성의 성기와 항문을 조롱과 혐오의 의미로 유통하고 있었다. 그리고 여성들은 인터넷에 돌아다니는 이미지를 지우기 위해 밑 빠진 독에 물 붓듯 돈을 들이고, 그럼에도 사라지지 않는 영상물에 좌절하고, 우울증에 시달렸으며, 자살했다. 나는 이 지점에서 물을 수밖에 없다. 왜 여성의 성기는 이토록 커다란 의미를 담고 있을까?

바바리맨만 바지를 내리는 건 아니다. 지금도 길거리나 고속도로에서 바지를 내리고 소변을 보는 성인 남자를 보는 일은 드물지 않다. 나는 술 취한 중년 남자들이 떼로 모여 자랑스럽게 오줌을 갈기는 장면도 보았다. 놀라서 잠시 쳐다본 나를 향해 그들은 "뭘 봐" 하고 욕을 날리며 낄낄거렸다. 남자들은

대부분 벽을 향해 소변을 보지만 설사 자신의 성기가 타인에게 노출된다 한들 죽을 듯이 절망하지는 않을 것이다. 어려서부터 남자의 성기를 자랑스러운 것으로 여겨 동네 사람들에게 구경 시키기도 했던 문화에서 남성 성기는 '수치심'과 직결되지 않는다. 반면에 여성 성기는 갓난아기 때조차 언제나 감춘다. 여자아이가 제일 먼저 배우는 것이 수치심이다. 성기는 부끄러운 것이고 절대로 남에게 보이면 안 된다는 것을 배우고, 그렇게 자란 여성 대부분은 어른이 되어서도 자기 성기가 어떻게 생겼는지 제대로 본 경험조차 없다.

나는 공중화장실이나 술집이나 카페 화장실에서, 혹시나 카메라가 숨겨져 있지는 않은지, 누군가 핸드폰으로 찍고 있지는 않은지, 위아래로 살피고 문에 뚫린 구멍마다 껌이나 테이프를 붙이거나 손으로 막으며 볼일을 보다가 어느 순간 머리에서 열이 났다. 이게 대체 무슨 짓인가?

"에라이, 볼 테면 봐라! 대체 성기가 뭐라고 이 난리냐." 이제 나는 문이나 벽에 의심스러운 구멍이 있으면 일부러 보란 듯이 바지를 내린다. 그렇다. 사회가 여성 성기에 부여한 억압과 수치심의 규칙을 깨버리고 싶어서다. 나는 발리 엑스포트를 단번에 이해하게 되었다. 내가 발리 엑스포트다.

음순을 음순이라 부르지 못하고

발리 엑스포트의 퍼포먼스 이후 거의 10년이 흐른 뒤 해나 윌키Hannah Wilke는 〈이것은 무엇을 나타내는가……? 당신은 무엇을 대표하는가……?〉라는 제목의 사진 작업을 했다. 그녀는 벌거벗고 하이힐만 신은 채 부엌 바닥 같은 곳에 다리를 벌리고 앉아 있다. 성기가 적나라하게 노출되어 있다. 방금 무슨 일이 있었는지는 알 도리가 없다. 화면 속 작가는 무표정한 얼굴이고 시선은 먼 곳을 향해 있다. 바닥은 온갖 오브제들로 어지럽다. 기관총과 권총, 미키마우스, 하트 모양의 조각도 보인다. 남자들의 장난감들을 펼쳐놓은 것 같다. 어쩌면 그녀는 자

이것은 무엇을 나타내는가……? 당신은 무엇을 대표하는가……?(핑크)
해나 윌키(1978년)

신의 몸뚱어리도 남자들의 장난감 속에 섞어놓은 것일까? 벌거벗었음에도 끝내 벗지 못한 스트리퍼 힐은 자신의 몸이 남성의 성적 욕구를 충족시키기 위한 대상임을 드러내려는 것일지도 모른다.

그녀는 강간당했을까? 자기 성기를 화면의 정중앙에 보란 듯이 노출시킨 해나 윌키는 발리 엑스포트와 비슷한 문제의식을 표현한 것이리라. 1세대와 2세대 페미니스트 예술가에 속하는 이들의 과감함과 용기는 놀랄 만하다. 2018년 미투 운동이 벌어지는 동안 나는 한 텍스트를 읽으면서 이들과 오늘날 젊은 페미니스트들이 서로 비슷한 생각으로 이어져 있다고 느꼈다.

"저는 성적 경험에 과도하게 의미부여를 하기 때문에 수치를 학습하면서 오히려 자기방어 능력을 상실한다고 생각해요. 저는 저를 무력하게 만드는 모든 것과 싸우고 싶고요. 치욕을 안겨주기 위해 저의 치마를 벗긴다면 '그래 나는 보지가 있고 이것이 바로 보지다'라고, 더 치마를 확 제끼고 싶습니다. 보지를 드러내는 것이 수치 주기로 작동하지 않도록 말이에요. 보지의 존재를 숨기고 부끄러워하는 것이 아니라 몸의 일부일 뿐이라고 몸 구석구석에 씌워진 의미들을 제거하고 싶다고. 이런 반성폭력 운동은 불가능한 걸까."[9]

나는 오랫동안 '성과 젠더', '미술과 성'이라는 제목의 강의를 하면서 20대 페미니스트들을 만나왔는데 최근에 그들도 이런 인식을 하고 있음을 알게 되었다. 여성의 성과 성기에 부여된 과도한 의미를 제거하고 벗겨내야 한다는 것, 여성이 곧 자신의 몸과 성기로 환원되는 문화 속에서 부끄러움과 수치를 학습하는 한 여성들은 계속해서 죽어나갈 수밖에 없다는 것, 그래서 요즘 젊은 여성들은 화장실에서 그렇게 '쫄지 않는다'는 것을 말이다.

돌이켜보면, 여성의 성기는 욕으로만 발화되었지 우리는 그 신체부위를 부르는 제대로 된 명칭이 뭔지도 모르고 살지 않았던가. 자지와 보지는 비속어이니 공적인 장소에서 쓰기가 곤란하고, 영어 단어를 쓰거나 '성기'라는 말로 불렀을 뿐이다. 페미니즘이 뜨거운 감자가 된 요즈음에 와서야 남자의 성기를 음경으로, 여자의 성기를 음순으로 불러야 한다는 걸 알게 되었다.

해나 윌키는 1970년대부터 여성의 성기를 금기시하는 문화에 도전해왔다. 〈아상블라주〉는 판테온이나 링컨기념관 같은 기념비적인 건축물의 엽서에 조각을 해놓은 듯한데 자세히 보면 음순 모양임을 알 수 있다. 언뜻 테라코타로 보이지만 재료는 놀랍게도 씹던 껌이거나 지우개 재료인 고무라고 한다.

아상블라주 해나 윌키(1976년)

(프랑스어로 '집합'을 뜻하는 아상블라주는 폐품이나 일용품 등 여러 물체를 한데 모아 미술작품을 제작하는 기법이다.) 기념비적 건물에 붙어 있는 음순이라니…… 가치전복을 노린 작품일까?

정윤희는 저서 《젠더 몸 미술》에서 해나 윌키의 작품에 대해 "건축물은 가부장 사회의 역사와 전통을 상징하고 재료는 여성에 대한 사회적 인식을 반영한다"고 쓴다.[10] 이런 의미에서 보자면 여성의 목소리와 존재를 지우고 쓰인 남성의 역사와 문화의 자부심이자 그 권위와 전통을 자랑하는 거대한 건축물에 그들이 배제해왔던 여성의 성기를 갖다 붙여버린 것은 통쾌한 한 방으로 받아들여지지 않는가? 껌이나 고무는 그 유연성으로 인해 여성적이라고 말할 수 있는 재료인데, 특히 지우개 고무는 역사에서 여성의 존재를 지웠던 것과 연관되며 여성의 성을 무시했던 것과 떼려야 뗄 수가 없다고 정윤희는 지적한다. 존재 지우기를 상징하는 고무를 이용해서 여성의 몸(음순)을 다시 만들어내는 역설. 나는 때때로 이렇게 기막힌 해석을 하는 이론가들에게 더 감탄한다. 재료의 심오함이여, 이론의 명쾌함이여!

음순 모양의 껌은 〈S.O.S.-우상화 오브제 연작Starification Object Series〉에서 또 등장한다. 해나 윌키는 상체를 노출하고 광고나 포르노잡지에서 볼 법한 '유혹하는 제스처'를 흉내 내고 있지만 그 매력적인 몸과 얼굴에는 혹이나 뾰루지, 상처처럼 보이는 껌 조각이 붙어 있다. 그것 역시 음순 형태다.

S.O.S.-우상화 오브제 연작 해나 윌키(1974~1982년)

젤라틴, 실버프린트, 각각 17.1×11.4cm

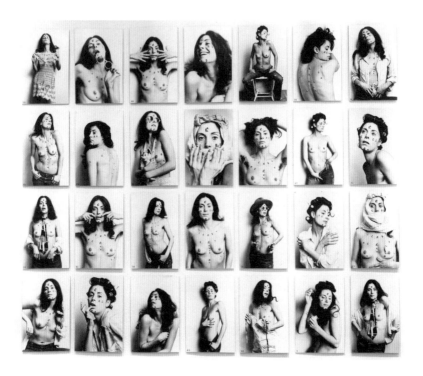

상처처럼 보이는 성기! 즉 서양 문화에서 여성이 '남성'이라는 완벽한 성이 되려다 만, 부족함이나 장애, 결핍을 상징하는 성이었음을 기억한다면, 해나 윌키는 바로 그 지점을 패러디하고 있는 것이다. 이 혹처럼 생긴 음순은 관객들이 씹다가 작가에게 준 껌으로 만들었다고 한다. 먹다 버린 껌. 씹다 만 껌. "단물 다 빠진 껌을 누가 씹냐?" 할 때의 바로 그 껌! 바로 처녀성을 잃어버린 여자에게 붙여지는 딱지, 상처딱지처럼 붙어 있는 여성 성기 모양의 껌. "자신을 여성으로 만들어주는 신체의 부분은 역사의 상흔을 의미하기도 한다"[11]는 설명이 이해되는 순간이다. 남성중심의 가부장 사회이자 자본주의 상품 사회에서 여성의 몸이 소비되는 방식에 대한 통렬한 풍자가 아닌가!

해나 윌키의 작품이 여성 성기에 씌워진 과도한 의미를 벗겨낸다면 세라 루커스Sarah Lucas의 작품은 남성 성기에 덧붙여진 '부풀려진 의미'를 벗겨낸다. 여성 성기가 감춰지고 금기시되면서 여성을 억압했다면 남성 성기는 드러내고 과장하고 과시함으로써 남성을 억압해왔다. 한낱 '작고 연약한' 신체기관일 뿐인 음경은 가부장 사회에서 권력이고 무기이며 힘의 상징이 되었다. 그러나 자랑스럽게 내놓은 남성의 물건을 향해 눈 하나 깜박이지 않고 "에계!" 하듯, 세라 루커스는 찌그러진 맥주캔을 이어 붙여 초라한 음경을 만들어놓았다.

맥주캔 음경 세라 루커스(2000년)

그들이 보고 싶어 하지 않는 몸

서양미술의 전통에서 여성을 그린 그림은 셀 수 없이 많지만, 유형별로 분류해본다면 놀랍게도 매우 단조롭다는 것을 알 수 있다. 문학에서, 역사에서 여성을 성녀 아니면 창녀로 보았듯이 미술도 마찬가지다. 성모 마리아로 대표되는 성녀, 그리고 자신의 욕망으로 남자를 파멸시키는 악녀이자 창녀는 서로 반대편에 있는 것 같지만 같은 목적에 봉사한다. 그를 위해 모든 것을 다 해주는, 그가 어떤 죄를 지어도 눈물과 진심으로 용서해주고 안아주고 기도해주는 어머니, 그리고 그의 어떤 육체적 욕망이든 풀어줄 뿐만 아니라 경멸과 혐오의 대상까지 되어주는

창녀. 둘 다 남자의 필요에 의해 창조된 욕망의 대상일 뿐이다.

　　그래서 페미니스트 예술가들은 전통적으로 묘사되던 여성의 전형에서 벗어나, 그려지지 않던 것들을 그리기 시작했다. 남자들이 보고 싶어 하지 않는 장면, 끊임없이 여성의 존재를 옥죄는 그 빌어먹을 '이상화된 육체'가 아닌 있는 그대로의 몸, 욕망하는 몸, 피 흘리는 몸, 상처 입고 강간당한 몸, 폭력으로 얼룩진 몸……

　　여기에 이상적인 아름다움에서 벗어난 여자의 몸이 있다. 가슴이 아니었다면 여자의 몸인지도 몰랐을 육중한 살덩어리다. 일반적으로 대리석처럼 매끈하고 부드러운 살결로 그려지는 여인의 누드에 대한 기대를 여지없이 뭉개버리는 이 그림에서 모델은 역사가 여성의 몸에 부여한 미덕인 부끄러움과 정숙함까지 벗어던졌다. 관객을 깔아 뭉개버리겠다는 듯 몸을 화면 가까이 들이밀면서 뱃살을 한 움큼 쥐어 보인다. 마치 그녀의 몸을 위로 올려다보는 듯한 구도에서 관객은 그녀의 아래 위치 지어진다. 작품의 크기 또한 매우 중요하다. 209.5× 179cm에 달하는 거대한 캔버스에 그려진 건강해 보이지 않는 살덩어리가 주는 충격. 몸에는 무슨 글씨가 쓰여 있다. 낙서일까? 그녀의 몸은 담벼락처럼, 배설된 욕설이나 은밀한 고백의 장소가 된 것일까? 이것은 비만 여성에게 보내는 혐오의 언어

낙인찍힌 제니 사빌(1992년)
캔버스에 혼합 재료, 209.5×179cm, 영국 런던 사치 컬렉션

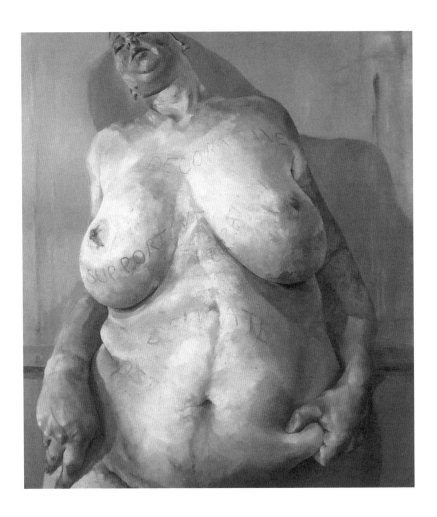

일까? 혹시 여성의 누드를 빈 캔버스나 빈 원고지처럼 여겨 추상적 개념을 표현하곤 했던 전통에 대한 패러디일까?

1970년생으로 영국 케임브리지에서 태어난 제니 사빌 Jenny Saville은 20대 초반에 찰스 사치Charles Saatchi의 눈에 띄어 YBAYoung British Artist 그룹에 합류해 전 세계의 주목을 받은 운 좋은 예술가다.

그녀가 그린 그림들은 대부분 전혀 아름답지 않다. 작가는 교환학생으로 있던 미국에서 비만 여성들을 보고 몸에 흥미를 느끼게 되었다고 말한 적이 있는데, 그렇다고 페르난도 보테로Fernando Botero처럼 귀엽고 사랑스러운 '뚱보'를 그리는 것도 아니다. 푸르뎅뎅한 피부나 폭력으로 피투성이가 된 몸, 혹은 지방흡입술을 위해 부위별로 표식을 해놓은 수술 직전의 몸처럼 불안정하고 위협적이며 고통 받는 살덩어리를 그린다.

나는 제니 사빌의 작품 앞에서 《나쁜 페미니스트Bad Feminist》로 유명한 록산 게이Roxane Gay의 자전적 에세이 《헝거Hunger》가 자연스럽게 떠올랐다. 190센티미터의 키에 한때 261킬로그램이었다는 록산 게이는 초고도비만의 몸으로 살아가야 했던 자신의 과거를 책에 세세하게 기록했다. 흑인으로, 비만으로, 여성으로 살아간다는 것이 어떤 의미인지, 우리는 짐작하기가 쉽지 않다. 그 경험과 고통을 감히 이해한다고 말할 수가 없

다. 하지만 적어도《헝거》를 읽는 내내 나는 이 사회가 여성의 몸에 얼마나 잔인한 짓을 했고, 지금도 하고 있는지를 절절히 경험했다.

> 비만인의 몸은 무절제와 타락과 나약함의 상징이다. 비만인의 몸은 대규모 감염이 진행되고 있는 현장이다. 이 몸은 의지력과 음식과 신진대사 사이의 전쟁이 벌어졌다가 폐허가 되어버린 전쟁터이며 당신이 최후의 패배자다.[12]

비만을 전염병처럼 바라보고 오직 날씬해야만 행복해질 수 있다고 선전하는 세상에 대고 자기 몸을 통해 격렬히 저항했던 저자는 10대 초반에 겪은 집단 성폭행 이후 스스로를 벌준다는 생각으로 살을 찌웠음을 고백한다. 저자는 몸이 거대해질수록 안전하다 느꼈지만 어쩔 수 없이 뒤따르는 자기혐오를 끝없이 반복했다. 그럼에도 예뻐지고 싶고 사랑받고 싶다는 욕망을 포기하지 않으면서……

> 나는 공공장소에서 아무렇지도 않게 밀쳐진다. 마치 나의 뚱뚱함으로 인해 나는 고통에 면역이 되었거나 아니면 내가 마땅히 고통을 감수해야 하는 것처럼. 뚱뚱한 것에 대한 벌인 것만 같다. 사람들은 아무렇지 않게 내 발을 밟는다. 나를 밀

치고 지나간다. 나를 향해 돌진하기도 한다. 나는 확연히 눈에 띄지만 그러면서도 눈에 보이지 않는 사람처럼 취급된다. 공공장소에서 내 몸은 존중이나 배려나 보살핌을 받지 못한다. 내 몸은 공공장소처럼 다루어진다.[13]

어쩌면 제니 사빌은 우리 사회가 배제한 그 육체를 우리 눈앞에 들이밀고 있는 것인지도 모르겠다. 정상이 아닌 모든 것을 죄악시하고 추방하려는 사회에 '정상이란 무엇이며 아름다움이란 무엇인가'를 고통스럽게 묻는 것이다.

아름답지 않은 여성의 몸은 남성이 독점한 시선권력에 대한 저항으로 해석할 수 있다. 여성이기 때문에 타자였고, 결핍이었으며, 열등하면서 혐오의 대상인 여성의 몸과 성기는 지금 이 순간에도 집 안에서, 거리에서, 병원에서, 술집에서, TV에서, 영화관 스크린에서, 법원에서, 신문과 잡지에서, 광고에서, 학교에서, 평가되고, 측정되고, 조롱당하고, 배제당하고, 전시되고, 죽어나가고 있지 않은가. 그렇게 그들에 의해 '낙인찍힌' 몸이지만 록산 게이는 바로 이 몸에서 출발한다.

이 몸이 불러오는 혼란과 수치와 도전에도 불구하고 내 몸을 존중하기 위한 방법을 찾으려 노력한다. 이 몸은 회복탄력성이 크다. 내 몸은 모든 종류의 고통을 견딜 수 있다. 내 몸은

존재감이라는 힘을 제공하기도 한다. 내 몸은 강력하다.[14]

제니 사빌의 〈낙인찍힌〉과 록산 게이의 《헝거》는 묘하게 서로 일치하지 않는가?

어쩌면 자신의 몸을 수치스러워하는 건 이 세상을 사는 대다수 여자들의 공통 경험일지도 모른다. 여자들은 80퍼센트 이상이 자기 외모에 불만족하지만 남자들은 70퍼센트 이상이 '이만하면 됐지'라고 생각한단다. 못생긴 남성들의 자기만족을 조롱할 생각은 없다. 대신 그들이 하는 말을 가져오고 싶다. '이만하면 됐지……' 이거 참 좋은 말이다. 우리는 이제 정말로 자신을 있는 그대로 인정하고 사랑하며 사는 법을 배워야겠다. 더 이상 자신이 못생겼다고 비하하거나 자조하거나 방어하지 않으면서, 더 이상 자신이 뚱뚱하다고 여기며 경멸의 시선을 감내하면서 살지 말아야겠다. 아니, 뚱뚱하면 뭐? 어쩌라고?

YBA의 악동 중 단연 선두에 서 있는 세라 루커스 또한 남성의 시선에 대해 공격적 작품으로 맞선다. 〈자화상〉 연작 중 한 작품에서 그녀는 찢어진 청바지에 티셔츠를 입고 조신하지 못하게 다리를 벌린 채 의자에 앉아 있으며 바닥에는 담배와 재떨이가 놓여 있다. 가슴에는 달걀프라이 두 개가 놓여 있

자화상 세라 루커스(1996년)

다. 먹으라는 뜻인가? 그런데 왜 하필 달걀프라이인가? 이것은 혹시 '작은 가슴'에 대한 비유가 아닐까? 우리 식으로 '아스팔트 위의 껌딱지'에 해당하는 비유가 달걀프라이? '그래, 내 가슴 납작하다, 어쩔래?' 하는 되받아침?

생물학적으로 아무런 쓸모가 없는 남성의 가슴은 공공장소에서도 거침없이 노출되지만 생명을 기르는 숭고한 여성의 가슴은 늘 브래지어 안에 갇혀 있다. 여성의 가슴은 작아도 부끄럽고, 커도 부끄럽다. 가슴을 키우거나 줄이는 수술을 하고, 뽕을 넣거나 압박함으로써 이상적인 크기에 맞춘다. 납작하면 안 되지만 노골적으로 드러나도 안 된다. 섹시하면서 동시에 얌전하게. 아니, 어떨 땐 섹시하게, 어떨 땐 조신하게 변신할 수 있도록. 이처럼 타인의 시선에 갇힌 가슴을 노출하는 퍼포먼스를 통해 금기에 도전하는 예술가도 많지만, 세라 루커스는 짓궂은 농담 같은 작품으로 사회적 시선을 조롱한다.

그렇다면 키키 스미스Kiki Smith의 〈오줌 누는 몸〉은 어떤가? 벌거벗은 여성이 바닥에 쪼그리고 앉아 오줌을 누고 있는 형상이다. 그 몸에서 줄줄이 꿰어진 황금색 구슬이 흘러나와 바닥을 덮었다. 일상에서 우리는 이런 장면을 볼 수가 없다. 지극히 사적인 행위인 오줌 누기. 남자들의 오줌 누기와는 확연히 구별되는 행위다. 서서 '쏘는' 것과 쪼그리고 앉아서 '내보

오줌 누는 몸 키키 스미스(1992년)
밀랍과 유리구슬, 68.6×71.1×71.1cm, 미국 보스턴 하버드 대학 미술관

내는' 것은 성별을 상징하는 행위로 받아들여진다. 남자들의 서서 소변보는 행위가 비위생적이라는 이유로 서구에서는 오래전부터 앉아서 누기를 권장해왔고 지금은 상식이 되었다지만 우리나라에서는 생소하다. 앉아서 볼일을 보라는 권유에 치욕스럽다는 듯 반응하는 남성들이 아직까지 적지 않다. 일찍이 서서 쏘는 행위가 남성성의 상징처럼 되어버린 탓이다. 남성들은 오줌을 누는 것으로 자신의 승리와 우월함을 확인하기도 한다. (성폭행이나 물리적 폭력을 가한 후에 피해자에게 오줌을 싸고 침을 뱉음으로써 확인사살을 하곤 한다.) 반면 여성이 소변보는 행위에서는 그런 공격적인 성격을 찾아볼 수 없다. 그러나 공적인 장소에서 맞닥뜨린 여성의 오줌 누는 모습은 '그들이 보고 싶어 하지 않는 장면' 중 하나다.

이렇게 현대의 페미니스트 예술가들은 남성들이 보고 싶어 하지 않는 여성 육체를 구현한다. 임신했음에도 여전히 성적 매력을 풍기는 이상적인 여성 대신에 임신선으로 갈라진 부푼 배와 검게 변색된 젖꼭지를 가진 임산부를 보여주고, 온몸이 찢어지는 고통을 동반한 출산을 그리며(주디 시카고Judy Chicago, 모니카 시주Monica Sjoo, 조너선 월러Jonathan Waller, 프리다 칼로 Frida Kahlo), 똥과 오줌을 비롯한 체액을 줄줄이 흘리고(키키 스미스, 샐리 만Sally Mann, 장지아), 암으로 고통 받으면서 망가진 육체

를 그대로 보여주거나(해나 윌키, 낸시 프리드Nancy Fried), 생리혈을 작품 주제로 삼는다(발리 엑스포트, 주디 시카고, 피필로티 리스트).

전통적인 미술에서 임신한 여성은 성모 마리아가 대표적이었다. 한때 유행처럼 임산부로 보이는 옷을 입은 여성들이 그려지기도 했다. 그들은 한결같이 아름답고 침착하며 우아하게 묘사되었다. 어쩌면 당연한 일인지도 모르지만, 출산 장면은 그려진 적이 없다. 아기 예수의 탄생도 모든 뒤처리가 끝난 후의 깨끗한 장면으로만 등장한다. 피와 분비물이 흐르고 생과 사를 오가는 경이로운 생명의 역사가 남자들에겐 전혀 섹시하지 않으며 무시무시했을 것이다. 그래서 그들은 늘 출산의 과정이 빠진 '탄생'만 그렸다. 서구에서도 오랫동안 아기는 새가 물어다 주었고 우리는 다리 밑에서 주워왔다.

페미니스트 작가들은 이 공백을 채우기 시작했다. 자신들이 경험한 이 '위대하고도 고통스러운' 체험을 여러 매체로 표현했다. 그중 가장 강력한 것은 주디 시카고의 작품이다. 붉은 비단에 바느질로 수를 놓아 만든 이 화면 속 여인은 지금 아이를 낳는 중이다. 마치 번개가 몸통을 가르듯 그녀의 몸이 찢어진다. 비명이 공기를 뒤흔든다. 그녀의 에너지는 지금 우주를 바꾸고 있다.

출산의 눈물 주디 시카고(1982년)
비단에 자수, 50.8×69cm

월경 또한 거의 모든 사회에서 금기였다. 원시인들은 월경하는 여자를 조상의 정령의 소유라고 생각해서 금기시했다고 한다. 월경하는 여성은 초자연적 힘과 연결되지만 또한 바로 그 때문에 육체에 묶인 존재로 간주되었다. 월경 중인 여성은 마술적인 힘을 떠올리게 하여 8세기부터 11세기까지 교회 출입이 통제되었다. 프로이트에 의하면 죽음과 상처, 살인과 연결되는 '피에 대한 공포' 때문에 처녀막이 찢어질 때 나오는 피를 무서워해서 첫날밤을 치르기 전에 처녀막 파열을 누군가가 대신하는 전통이 생겨났다고 한다. (대부분은 여자의 아버지나 사제 혹은 영주가 했으며 전문적으로 이를 대신해주는 사람도 있었다.)[15] 이것이 현대의 월경에 대한 금기와 연결되었다.

여성운동가인 글로리아 스타이넘Gloria Steinem은 만약 남자가 월경을 한다면 초경은 진짜 남자가 된 증표로 자랑스럽게 떠벌려질 것이고 생리는 부러움의 대상이 될 것이라고 쓴다.[16] 생리는 모든 종교의식, 축하행사와 파티의 주제가 될 것이며, 생리통을 연구하는 국가 차원의 기관이 마련될 것이고, 가장 안전하고 편안하게 생리할 수 있도록 생리대와 약이 개발되는 것은 물론 생리하는 남자들을 위한 장치들이 마련될 것이라고 말이다. 생리기간 중에 벌어지는 모든 불편은 거침없이 이야기될 것이고 직장과 사회와 가정은 그들을 보호할 것이다. 그렇지 않은가?

하지만 월경은 여자들만 하는 것이고 사회는 오랜 옛날부터 이를 수치로 여기도록 만들었다. 생명은 아름답고 숭고하지만 생명을 낳는 데 필수적인 생리는 무섭고 혐오스러우며 금기가 된다. 페미니스트 예술가들이 월경을 주제로 삼는 건 그러므로 너무나 자연스럽고 당연하다.

피필로티 리스트의 〈블루트클립Blutclip〉이라는 미디어아트는 바로 월경을 주제로 삼았다. Sophisticated Boom Boom/Netz Maeschi의 〈Yeah, Yeah, Yeah〉음악이 흐르고 카메라는 숲속에 누워 있는 여자의 나체를 클로즈업해 머리 쪽에서부터 훑는다. 눈과 입술을 지나 배와 허리를 따라 보석 같은 색색의 돌이 여자의 몸 위에 놓여 있다. 무성한 음모는 그녀가 누워 있는 숲을 닮았다. 이어지는 장면은 우주로 보이는 초현실적 공간을 여성의 몸이 떠다니는 모습이다. 그녀의 성기에서부터 피가 흐른다. 월경혈이다. 장면만 보자면 호러영화 같지만 음악은 경쾌하기 그지없다. 멀리 지구가 보이기도 하고 달 표면이 보이기도 한다. 피부의 솜털까지 보이는 그녀의 몸에서는 끊임없이 피가 흐른다. 피는 온몸으로 번져 입술로 흘러들고 손을 물들이고 발바닥까지 적신다. 그리고 나서 나타난 하얀 팬티. 빨간 피가 묻은 흰 팬티를 무심히 다시 입는 여자의 모습을 끝으로 영상은 끝난다.

흥미로운 것은 이런 출산과 생리 장면들이 외설로 비난 받았다는 것이다. 예컨대 모니카 시주는 자신의 출산 경험을 우주공간에서 위대한 어머니 여신이 아이를 낳는 것으로 표현 했지만 외설적이라는 세간의 강력한 비난에 시달렸고, 그 밖에 도 여성 예술가들이 피 흘리는 육체를 재현한 장면은 끔찍하며 추한 것으로 매도당했다. 하지만 이 모든 것을 성적 대상으로 서만 존재했던 여성의 몸을 주체로 전환하기 위한 시도로서 해석할 수 있다.

여성철학자 이현재는《여성혐오, 그 후》라는 책에서, 그 어떤 것으로도 고정되지 않고 경계를 넘나들기 때문에 질서를 교란하는 비체abject라는 것의 해방적 잠재성에 주목해야 한다고 쓴다. 젠더가 이분법적으로 구분되고 위계가 고정되어 있는한 여성혐오는 피할 수 없고, 이러한 여성혐오 구조에서는 여성들이 주체로 나설 수 있는 가능성이 없다고 진단한다. 이현 재는 타자를 설정해놓고 이를 배제하거나 멸시함으로써 남성 적 주체가 가능했다면 같은 방식을 답습하지 않고 여성이 주체로 나설 수 있는지에 대해서 탐구한다. 그리고 그 방법 중 하나 가 바로 '비체 되기'다.

원래 비체는 눈물, 콧물, 가래, 똥, 오줌 등 몸 안에서 생 겨났으나 몸 밖으로 밀려나 혐오의 대상이 되는 것으로, 철학 자이자 페미니즘 이론가 줄리아 크리스테바Julia Kristeva는 이것을

주변을 오염시킴으로써 "주체의 건강한 삶을 즉각적으로 위협하는" 존재로 규정한다. 주체도 객체도 될 수 없는 것으로, "관습적인 정체성 및 문화적 관념을 태생적으로 교란하기에 아예 없는 것으로 취급되는" 비체는 바로 서구와 우리 문화에서 여성을 가리키는 말인데, 이현재는 여성을 비체로 혐오하는 문화에서 외려 그 비체 되기를 제안한 것이다.[17]

'비체 되기'는 우리 사회가 규정한 경계를 허물고 넘나드는 것이며 상대가 던진 욕과 비난의 언어를 기꺼이 껴안아버리는 전략이다. 2011년 캐나다 토론토에서 시작되어 우리나라에서도 했던 '잡년행진SlutWalk'이 그 예가 될 수 있다. 야한 옷차림이 성폭력의 원인이 된다며 얌전하게 입으라고 요구하는 사회에서 바로 그 '잡년'이 됨으로써 남성중심의 사회에 저항하는 것이다. 이것은 흔히 남성들이 잘 쓰는 방법이기도 하다. 인상주의나 야수파라는 단어도 맨 처음엔 경멸의 의미였지만 예술가들은 그 말을 받아들이면서 의미를 바꿔버렸다.

비체로 혐오되었던 여성, '창녀'나 '악녀'라고 불리면 움츠리는 대신 "그래, 나 창녀다. 어쩔래?" 하며 기꺼이 몸을 전시하고, 그들이 혐오하는 것을 피하지 않고 외려 가치전복을 노림으로써 틀에 갇히지 말고 밖으로 나가버리자는 선언이다.

성적 대상에서 성적 주체로

맛있는 과일이나 음식을 그린 정물화를 보고 입안에 침이 고이면 '참 잘 그렸다'고 칭찬하지만, 에로틱한 그림을 보고 성욕이 일면 '포르노'로 분류하고 규제한다. 그렇다면 예술작품은 누드나 섹스 장면을 그리더라도 어떻게든 성욕이 일어나지 않도록 해야 하나?

　　따지고 보면 그렇지도 않다. 과거에는 '신화'라는 알리바이를 내세워 여성의 누드를 묘사하거나 상징과 은유를 통해 섹스 장면을 그렸고, 우리가 다 아는 유명한 예술가들이 너나 할 것 없이 직접적이고 노골적인 성애 장면을 예술 안에서 만

들고 즐겼다. 미술사를 훑어보면 예술과 포르노를 구분하는 일이 결코 쉽지 않다. 그럼에도 대부분의 나라에서 굳이 둘을 구분하려고 노력하며, 국가마다 정도의 차이는 있지만 외설문학이나 포르노를 규제한다. 그래서 규제가 심한 나라에서는 예술가들이 권력에 대한 저항으로 포르노를 내걸기도 한다.

지금 여기서 예술과 포르노의 차이나 그 구별 시도에 깔린 권력의지를 논할 생각은 없다. 다만 통제와 감시가 언제나 존재했음에도 저항이라는 방식을 통해서든, 알리바이를 내건 은밀한 타협을 통해서든, 야한 그림은 언제나 있었다는 사실, 그리고 더 중요하게는 그게 언제나 남성의 성욕을 충족시키는 방향을 향했음을 지적하지 않을 수 없다.

생각해보면 여성의 성욕은 생산과 번식이 중요했던 원시시대를 빼고는 언제나 억압의 대상이었다. 성욕이 강한 여자는 비난받았으며, '정상적'인 여자는 성에 대해 무지하되 그러면서도 남성의 성욕에 봉사해야 했다. 성교는 늘 남성을 중심으로 이루어져왔다. 남성의 성욕 해소, 남성의 만족을 목표로 놓고, 여성의 성욕은 필요에 따라 남성을 죽일 정도로 강하거나 전혀 없거나 했다. 여성들은 '섹시하되 정숙'해야 하는 어려운 미션을 수행해야 했던 것이다. 남성의 성욕도 그다지 정직한 것은 못 되어서 그리스 로마 신화에서 제우스처럼 늘 다른

존재로 위장해서 표현되었고, 금욕이 선이었던 시대에는 여성의 성욕에 희생된 양 왜곡되었으며(이런 측면에서 보자면 역사에서 피해자성에 짓눌려 있던 쪽은 여성보다 남성이 먼저였다) 혹은 실재보다 훨씬 강한 성욕의 소유자로 스스로를 과대포장해야만 했다. 여성이건 남성이건 성과 섹스는 늘 거짓말과 함께였다.

정상적인 여성은 성에 대해 무지해야 하지만, 대다수의 여자들은 본능적으로 악마의 유혹과 쾌락에 취약해서 남성을 성적 유혹에 빠지게 하고 남자를 잡아먹을 정도로 음기가 강하다는 환상. 20세기 초반 사상가 오토 바이닝거Otto Weininger는 완전한 여성은 머리끝부터 발끝까지 성감대여서 아침에 눈을 뜨고 밤에 잠들기까지 오직 섹스만 생각하는 색정녀라고 매도하기도 했다. 그렇게 무서워서였을까? 의학이 발달한 현대에 이르기까지도 여성의 성은 제대로 탐구된 적이 없다. 여자에게 쾌락은 있는가? 여자는 어떻게 오르가슴을 느끼는가? 질인가, 클리토리스인가? 여성의 성기 구조는 어떻게 생겼는가?

인간을 연구한다는 심리학이 지금까지 여성의 진정한 욕망에 대해서는 제대로 분석한 적이 없으며, 철저히 남성의 입장에서 헌신적으로 봉사하고 순종하도록 여성을 집단적으로 훈련시키는 프로그램을 만들었다고 독일의 저널리스트 알리스 슈바르처Alice Schwarzer는 《아주 작은 차이 그 엄청난 결과Der kleine Unterschied und seine großen Folgen》에서 비판한다.[18] 그리고 그 정점에

하트 리사 유스카바지(1996~1997년)
리넨에 유채, 213.4×182.9cm

지크문트 프로이트 선생이 있다. 프로이트는 1931년에 〈여성의 성욕 Über die weibliche Sexualität〉이라는 에세이를 《국제 정신분석학지 Internationale Zeitschrift für Psychoanalyse》에 발표했는데 "우리는 이미 오래전에 여자아이들이 주요 생식대인 클리토리스를 버리고 새로운 생식대로 질을 선호함에 따라 여성 성욕의 발달 양상이 더욱 복잡해진다는 것을 알게 되었다"라고 썼다.[19] 그는 클리토리스를 어린 여아의 미성숙한 성감대로 규정하고 성숙해감에 따라 질로 옮겨간다고 보았다. 질 오르가슴을 느끼지 못하는 여자는? 몸에 문제가 있는 것이다.

하지만 성생활에 관한 광범위한 보고서인 '킨제이 보고서'에 따르면 질에서는 오르가슴이 생기지 않는다. 현대의 성의학자들 또한 여성 성감대의 결정적인 기관은 질이 아닌 클리토리스라고 말한다. 많은 학자들이 질은 그저 창자벽처럼 감각세포가 거의 없기 때문에 삽입 섹스로는 절대로 절정에 도달할 수 없고, 질 오르가슴이라고 생각하는 경우도 대부분은 삽입행위에서 피스톤운동으로 인해 소음순과 질벽을 통해 클리토리스가 자극을 받은 것이라고 보고한다.

여성의 쾌락이 클리토리스를 포기하고 질로 옮겨와야 한다는 프로이트의 생각은 그 이전보다도 외려 후퇴한 생각이었다. 《질의 응답 Gelden Med Skjeden》을 쓴 노르웨이의 의사이자 성교육활동가인 니나 브로크만 Nina Brochmann과 엘렌 스퇴켄 달Ellen

Støkken Dahl에 따르면 1700년대 남자들은 여자를 만족시키려면 음핵을 잘 만져줘야 한다는 것을 알았다.[20]

서구에서 성의학 분야에서는 이미 오래전에 여성의 성에 대한 논의가 시작되었지만 이상하게도 이 주제는 광범위한 논의로 이어지지 않았다. 여전히 여성의 성은 프로이트가 말한 '어두운 대륙'에 머물러 있다.

《아주 작은 차이 그 엄청난 결과》에서 알리스 슈바르처는 현대의 많은 여성들이 잘못된 성 지식 때문에 스스로를 불감증으로 여기고 있음을 지적하면서 수많은 여성들과의 인터뷰 조사를 통해 알게 된 것을 이렇게 밝힌다.

> 오르가즘을 경험한 여자들은 이구동성으로 남자들의 생각과는 전혀 다른 상황에서 처음으로 이를 느꼈다고 대답한다. 남성중심의 관계가 아니라 여성이 주도적으로 상황을 유도하고 남자는 거기에 응해주는 분위기에서 가능했다는 것이다.[21]

그래서 여성들은 이성 간의 섹스보다는 동성끼리의 섹스에서 오르가슴을 더 많이 경험한다고 한다.

그렇다면 삽입 섹스는 무어란 말인가? 삽입 섹스는 여성의 쾌락이나 사랑과는 아무런 상관이 없으며 단지 아이를 만드는 데만 소용이 있다는 극단적인 주장도 나온다. 하지만 남

성은 삽입 섹스를 기본값으로 놓고 여성의 쾌락이 '질'에 있다고 주장함으로써 여성의 몸을 통제하고 '정복감'을 확인한다. 자신의 정력이 얼마나 센지 확인하고 자신의 것에 도장을 찍는 자기만족에 지나지 않는데도, 폭력을 오락으로 여기는 남자들에게는 무시할 수 없는 행위이므로 포기하지 못하고 있을 뿐이라는 것이다. 실제로 많은 경우에 여성이 남성과의 섹스에서 남성의 정력 때문에(덕분에) 오르가슴에 도달하는 일은 없다. 남성들이 그렇게 믿고 있고 그러기를 기대하기 때문에 여성들은 그런 척해줬을 뿐이다.

놀랍게도 클리토리스의 완전한 삼차원적 형태는 1991년이 되어서야 밝혀졌다. 내가 수업에서 클리토리스 모형을 보여주었을 때 그게 무엇인지 아는 사람은 거의 없었다. 그에 대해 배운 바가 없기 때문이다. 여성이 어떻게 오르가슴을 느끼는지에 대해서도 철저하게 남성중심적으로 배웠을 뿐이다.

그렇다면 그전에는 클리토리스에 대해 전혀 몰랐을까? 그건 아니다. 클리토리스의 존재는 고대 그리스인들도 알고 있었다. 하지만 그들은 클리토리스를 부정하거나 성기 훼손을 통해 제거했고, 성적 쾌락은 질을 통해서만 가능하다고 왜곡했으며, 역사에서 없애버리려고 했다. 1945년 《그레이 해부학*Henry Gray's Anatomy of the Human Body*》에서는 클리토리스 부분을 아예 삭제하기도 했다.

즉 여성의 몸은 여성 자신의 것이 아니었다. 온갖 담론들이 그 몸 안에서 충돌했다. 보고 싶은 대로 보고, 마음대로 해부하고, 필요 없는 건 삭제하고, 칼을 대어 훼손했다. 지금도 여성 성기는 지구 곳곳에서 훼손당한다. 클리토리스를 제거하고, 소음순을 도려내고, 대음순끼리 맞대어 꿰매고, 뜨겁게 달군 바늘로 음핵을 콕콕 찔러 여성에게서 쾌락을 없애버린다. 뿐만 아니다. 여성은 잘못된 성지식과 왜곡된 성문화로 인해 외음부에 지방을 주입하거나 빼내 매끈하게 하거나 크기를 줄이고, 소음순을 '이상적'인 모양으로 다듬고, 질주름을 인위적으로 만들어 남성의 성욕에 봉사한다.

말 그대로 여성, "당신의 몸은 전쟁터다!" 바버라 크루거 Barbara Kruger의 이 작품은 낙태법과 관련해서 여성의 몸이 여성 자신의 것이 되지 못하고 사회가, 국가가, 가족이 임신과 출산을 결정하고 통제하는 권력충돌의 장이 되어버린 현실을 고발하는 취지에서 만들어졌지만, 굳이 낙태법에 한정해서 볼 필요는 없을 것이다.

한국에서 여성의 성은 극히 최근에 논의되기 시작했다. 은하선의 《이기적 섹스》(2015), 한채윤의 《여자들의 섹스북》 (2019)이 출판되었으며, 니나 브로크만, 엘렌 스퇴켄 달이 쓴 《질의 응답》(2017)과 알리스 슈바르츠가 쓴 《아주 작은 차이

당신의 몸은 전쟁터다 바버라 크루거(1989년)
비닐에 사진실크스크린, 284.5×284.5cm

Your body
is a
battleground

그 엄청난 결과》(2017)가 번역 출판되었다. 아직도 공공연하게 여성의 성적 욕망을 말하는 일이 쉽지는 않지만 더 이상 금기가 아니라는 인식은 확산되는 중이다.

그동안 여성의 성이 공공장소에서 말해지는 일은 언제나 성폭력 사건과 관련해서였다. 2017년 대한민국에서는 한 해 2만 4,110건의 성범죄가 발생했다. 3년 전보다 3,000건 이상 증가한 수치다. 전체 범죄 건수는 줄어들고 있지만 성범죄는 증가하고 있다. 그중 유사강간(폭행 또는 협박으로 구강, 항문 등에 성기를 넣거나, 성기, 항문에 손가락 등 신체의 일부 또는 도구를 넣는 행위)과 강간 사건이 24퍼센트가 넘는다.[22] 대략 5,786건, 2.5분에 한 건씩이라는 계산이 나온다. 신고되지 않은 숫자를 염두에 둔다면 지금 바로 이 순간에도 누군가 강간을 당하고 있을 것이다.

물론 우리나라만 그런 건 아니다.《남자들은 자꾸 나를 가르치려 든다*Men Explain Things To Me*》를 쓴 리베카 솔닛Rebecca Solnit에 따르면 미국에서 강간은 6.2분마다 한 건씩 신고되는데 총 발생 건수는 그 다섯 배는 된다고 봐야 한다. 그렇게 따지면 1분에 한 건씩 강간이 발생하는 셈이라고 저자는 설명한다. 미국에서는 2010년 한 해만 군대 내 성폭력이 1만 9,000건 일어났는데 대다수는 처벌을 면했다. 가정 내 폭력은 매년 1,000건을 훌쩍 넘기는데 이는 하루에 3건 정도가 가정 내 폭력이라는 뜻

이다. 저자는 덧붙인다. "그렇다면 그로 인한 희생자 수가 매 3년마다 9·11 사건의 사망자 수를 넘는다는 뜻인데, 이런 종류의 테러에 대해서는 누구도 전쟁을 선포하지 않는다."[23]

바로 이 시점에서 정금형의 퍼포먼스는 예사로이 보이지 않는다. 그녀는 남자 대신 기계와 섹스한다. 16회 에르메스상 수상자인 이 예술가는 운동기구나 재활치료기, 전기청소기 같은 도구를 이용해서 자위를 연상시키는 퍼포먼스를 펼친다. 연극영화와 무용을 전공한 정금형이 졸업작품을 준비하며 구상하기 시작했다는 이 퍼포먼스는 미리 규정된 기계적 한계 내에서 움직이는 장치들을 의인화해 동작을 만들고 연결한다.

이건 코미디일까? 아니다. 퍼포먼스는 진지하다. 하지만 보고 있는 관객은 웃기고도 슬프다고 느낀다. 작가의 의도와 상관없이 나는 이 작품을 '폭력 없는 섹스'를 추구하는 여성의 섹스로 읽는다. 기계는 강간하지도 않고 폭력을 휘두르지도 않으며 집착하지도 않고 자기 성욕만 추구하고 나가떨어지지도 않는다. 기계는 '여자답게 굴라'고 요구하지도 않고 사회적 규범을 강요하지도 않는다. 기계는 내 의지에 따라 움직이고 나는 어차피 '뇌'를 통해 절정에 도달한다. 남편이나 남자친구와 하는 성행위에서도 성매매 같다고 느끼는 여자들이 많은 현실, 자신의 몸과 마음이 진정으로 원하는 바가 무엇인지, 아니 그런

게 있다는 사실조차 모르고 사는 현대 여성의 섹스에 대한 대안을 이야기하는 우스꽝스럽고도 슬픈 패러디가 아닌가.

그러고 보니 이 퍼포먼스, 뭔가 릴리트를 닮지 않았나? 아담(남자)과 섹스하느니 악마(기계)랑 하겠다던 릴리트 말이다.

서양 미술사를 남성 이미지 변천을 중심에 놓고 서술한《그림에 갇힌 남자》가 2006년에 나왔으니 이제 여성 이미지에 대한 미술사 책을 내야 하지 않겠느냐는 요구가 몇 차례 있었다. 변명 같지만, 언젠가는 써야겠다고 생각했고 언제든 쓸 수 있으리라 생각했기 때문에 지금까지 쓰지 못했다. 처음엔 쉬울 줄 알았다. 10여 년 전부터 젠더와 미술을 강의했으니 그동안 했던 강의 내용을 정리만 하면 되리라 생각했다. 당연한 결과지만 막상 쓰기 시작하니 쉽지 않았고 공부는 해도 해도 줄지 않았다. 강사법 이후 생계는 위협받았고 집안에 우환은 이어졌으며 최

소한의 시민의 도리를 하느라 참여해야 할 일도 끊이지 않았다. 새벽에 일어나 다른 모든 일들을 뛰어다니며 처리하고, 여기저기서 이기적이라는 욕을 먹고, 미안한 마음을 접고 하루에 1~3시간 짬을 내어 틀어박혀, 자신이 천재라도 된 것처럼 고도의 집중력을 발휘해야 겨우 가능한 일이었다.

9개월 만에 겨우 마침표를 찍었지만 성에 차지는 않는다. 만족스런 책을 쓰기는 불가능하다. 그나마 오랜 세월 강의했던 내용이 있었기에 이 정도라도 할 수 있었다는 생각이다. 욕심도 버렸다. 역작 같은 거 바라지도 않는다. 부끄러움도 여전하다. 빨리 변하는 것 같지만 늘 그 자리에서 맴도는 것 같고 책은 지지리도 팔리지 않는 어려운 상황 속에서도 좋은 책들을 번역하고 써준 선행 연구자들 덕분에 이 책도 가능했다.

특별히 감사해야 할 사람들이 있다. 오랜 친구, 선배, 동료인 이희경, 윤선애, 이현옥, 곽연희 선배, 홍승종, 이미경, 정윤경 친구는 강사법 이후 졸지에 해고자가 된 내게 집필 후원금을 보내주었다. 많이 당혹스러웠지만 감동적이었다. 번역가 조영학, 양구서점의 문원숙, 중년시대의 박성훈, 소외되고 힘이 필요한 이를 위해 언제나 길 위에 서 있는 김미숙 님의 응원과 후원은 사람이 어떻게 살아야 하는가를 생각하게 해주었다. 원

고를 제일 먼저 읽고 조언해주시고 추천사까지 써주신 김영숙 선생님과 정희진, 전성원 선생님께도 감사의 말씀을 전한다. 전에도 그랬지만 이번에도 친구와 선배들 덕분에 힘을 얻었다. 여러모로 부족한 초고에 인문학적인 깊이를 가지고 섬세하게 다듬어주신 안강휘 님과 디자인을 해주신 정지현 님, 그리고 책을 기획하고 나오기까지 책임져주신 고우리 한겨레출판사 편집자 님께도 고마움을 전하고 싶은데, 어떻게 해도 이 마음은 다 전할 수 없을 것이다. 사람은 혼자서 살 수가 없다. 한 권의 책은 저자 혼자 쓰는 게 아니다. 이들과 더불어 책에 인용한 수많은 훌륭한 저자들의 노고에 기대어 쓸 수 있었다.

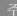

주

1장

1) 《바보 예찬》, 에라스무스 지음, 문경자 옮김(랜덤하우스중앙, 2006), 80~81쪽.

2) 《못생긴 여자의 역사》, 클로딘느 사게르 지음, 김미진 옮김(호밀밭, 2018), 14쪽.

3) 《앨리슨 래퍼 이야기》, 앨리슨 래퍼 지음, 노혜숙 옮김(황금나침반, 2006), 178쪽.

4) 앞의 책, 237쪽.

5) "'호텐토트 비너스' 200년 만에 고향땅에 안장", 〈연합뉴스〉, 2002년 8월 8일자.

6) 《사르키 바트만: 19세기 인종주의가 발명한 신화》, 레이철 홈스 지음, 이석호 옮김(문학동네, 2011), 175쪽.

7) 《타인의 고통》, 수전 손택 지음, 이재원 옮김(이후, 2004), 168쪽.

8) 앞의 책, 167쪽.

9) 재인용: 《추의 역사》, 움베르토 에코 지음, 오숙은 옮김(열린책들, 2008), 282쪽.

2장

1) 《서양미술사》, E. H. 곰브리치 지음, 이종승 옮김(예경, 2007, 16차 개정 증보판 6쇄), 78쪽

2) 《추의 역사》, 23쪽.

3) 《못생긴 여자의 역사》, 35쪽.

4)《향연》, 플라톤 지음, 김영범 옮김(서해문집, 2008). 44~52쪽.

5) 앞의 책, 51쪽.

6)《매춘의 역사》, 번 벌로 · 보니 벌로 지음, 서석연 옮김(까치, 1992), 9~21
쪽 참조.

7)《못생긴 여자의 역사》, 36쪽.

8) 앞의 책, 46쪽.

9)《슬픔을 공부하는 슬픔》, 신형철(한겨레출판, 2018), 55쪽.

3장

1)《그리스 비극》, 임철규 지음(한길사, 2007), 182쪽.

2)《신학요강》, 토마스 아퀴나스 지음, 박승찬 옮김(나남, 2008), 313쪽.

3) 앞의 책, 314쪽.

4) 앞의 책, 315쪽.

5)〈결박당한 프로메테우스〉,《그리스 비극》, 아이스킬로스 · 소포클레스 ·
에우리피데스 지음, 곽복록 · 조우현 옮김(동서문화사, 2010), 47쪽.

6)《그리스 비극》, 189쪽.

7)《여신》, 다카히라 나루미 지음, 이만옥 옮김(들녘, 2002).

8)《여신: 살아 있는 인류의 지혜》, 샤루크 후사인 지음, 김선중 옮김(창해,
2005), 100쪽.

9)《릴리스 콤플렉스》, 한스 요아힘 마츠 지음, 이미옥 옮김(참솔, 2004),
18~19쪽.

10)《세계사의 전설, 거짓말, 날조된 신화들》, 리처드 셍크먼 지음, 임웅 옮
김(미래M&B, 2001), 101~102쪽.

11) 《파우스트 1》, 요한 볼프강 폰 괴테 지음, 정서웅 옮김(민음사, 2005), 218~219쪽.

12) 《릴리스 콤플렉스》. 히브리어 릴리트Lilith를 영어식으로 릴리스라고 읽은 것이다.

13) 부처는 마하마야 왕비의 옆구리에서 똑바로 서서 태어났다는 이야기가 전해진다. 기원전 9세기의 인물인 자이나교의 티르탕카라(성인) 파르슈바나타도 어머니의 옆구리에서 태어났다고 묘사된다. 《여신: 살아 있는 인류의 지혜》 121쪽.

14) 《세계 신화 이야기》, 세르기우스 골로빈 · 미르치아 엘리아데 · 조지프 캠벨 지음, 김이섭·이기숙 옮김(까치, 2001) 참조.

15) 《위대한 어머니 여신: 사라진 여신들의 역사》, 장영란 지음(살림, 2003), 6쪽.

16) 《창조신화》, 필립 프런드 지음, 김문호 옮김(정신세계사, 2005).

17) 《신화의 역사》, 카렌 암스트롱 옮김, 이다희 옮김(문학동네, 2005), 48~50쪽.

18) 앞의 책, 43쪽.

19) 《위대한 어머니 여신: 사라진 여신들의 역사》, 9쪽.

20) 앞의 책, 26쪽.

21) 《처음 읽는 여성 세계사》, 케르스틴 뤼커 · 우테 댄셸 지음, 장혜경 옮김(어크로스, 2018), 29~30쪽.

22) 《여신: 살아 있는 인류의 지혜》, 38쪽.

23) 《신화의 역사》, 75쪽.

24) 앞의 책, 77쪽.

25) 《위대한 어머니 여신》, 50쪽. 원문은 '마르두크'를 '마르둑'으로 표기했다.

26) 《여성괴물, 억압과 위반 사이》, 바바라 크리드 지음, 손희정 옮김(여이

연, 2008), 203쪽. 2007년 〈티스〉라는 제목의 영화가 개봉했는데, 바기나 덴타타의 현대판 버전이라 할 수 있다. 감독 미첼 릭텐스타인Mitchell Lichtenstein은 페미니즘 관점에서 '이빨 달린 질'을 다루었다는 평을 받는다.

27) 앞의 책, 157쪽.

28) 《그림에 갇힌 남자》, 조이한 지음(웅진지식하우스, 2006).

29) 《여성괴물, 억압과 위반 사이》, 57쪽.

30) 《변신 이야기: 신들의 전성시대》, 오비디우스 지음, 이윤기 옮김(민음사, 1994), 153쪽.

31) 《추의 역사》, 73쪽.

32) 《여성괴물, 억압과 위반 사이》, 63~64쪽. 스핑크스라는 이름은 '괄약근 Sphincter'이라는 단어에서 유래했는데 괄약근 훈련 단계에 참여한 어머니를 암시하며, 아들은 전오이디푸스 단계에서 지배적인 이 어머니를 뛰어넘어야 상징계로 안전하게 진입할 수 있다고 바버라 크리드는 말한다. 즉 오이디푸스는 아버지를 죽이고 근친상간의 죄를 저지른 것에 더해서 간접적으로 스핑크스를 죽임으로써 살모의 죄를 저질렀는데, 이를 한 인간의 성장 신화로 해석하는 것이다.

33) 《위대한 어머니 여신》, 20쪽. 뱀이 자기 꼬리를 물고 있는 '우로보로스' 문양은 고대부터 무한한 순환, 즉 윤회와 변화를 의미하며 여러 문화권에서 전해 내려온다.

34) 《마녀: 서구 문명은 왜 마녀를 필요로 했는가》, 주경철 지음(생각의 힘, 2016), 305~306쪽.

35) 《매춘의 역사》, 27~30쪽 참조.

36) 《마녀: 서구 문명은 왜 마녀를 필요로 했는가》, 312쪽.

37) 《추의 역사》, 90~100쪽 참조.

38) 《여신: 살아있는 인류의 지혜》, 125쪽.

4장

1) 《여신들》, 조지프 캠벨 지음, 구학서 옮김(청아출판사, 2016), 201~214쪽 참조. 조지프 캠벨에 따르면 아르테미스는 본래 곰의 여신인데 곰은 세계에서 가장 일찍 숭배의 대상이 된 동물이다. 아르테미스는 이성적 사유 능력을 상징하는 아폴론과 쌍둥이로 태어나 자연의 능력을 상징한다. 수메르에서 아르테미스는 야생의 성모 마리아 역할을 하며 숲속 모든 짐승을 보호하는 대지의 여신으로 숭배받았다.

2) 《천천히 그림 읽기》, 조이한·진중권 지음(웅진출판사, 1999), 86~87쪽.

3) 《올 어바웃 러브》, 벨 훅스 지음, 이영기 옮김(책읽는수요일, 2012), 24쪽.

4) 앞의 책, 35쪽. 정신의학자인 스캇 펙Scot Peck이 1978년에 쓴 《아직도 가야 할 길 The different drum: community-making and peace》이라는 책에서 내린 사랑의 정의를 훅스가 인용한 것이다.

5) 〈결박당한 프로메테우스〉, 《그리스 비극》.

6) 《그림 속 여성 이야기》, 김복래 지음(제이앤제이제이, 2017), 66쪽.

7) 《예이츠 시선》, 윌리엄 버틀러 예이츠 지음, 허현숙 옮김(지만지, 2008), 74~75쪽

8) 《파우스트 1》, 200~202쪽.

9) 《매춘의 역사》, 398쪽.

10) "'10살 어린이와 성관계' 보습학원장 2심서 '감형'", 〈세계일보〉 2019년 6월 13일자.

11) 《성욕에 관한 세 편의 에세이》, 지크문트 프로이트 지음, 김정일 옮김(열린책들, 2004). 242~243쪽 참조.

12) 이에 대해서는 졸고 《젠더: 행복한 페미니스트》(가쎄, 2016)를 참조할 것.

13) 《자기만의 방》, 버지니아 울프 지음, 이미애 옮김(예문, 1990), 56쪽.

14)《마릴린 먼로 The Secret Life》, J. 랜디 타라보렐리 지음, 성수아 옮김(체온365도, 2010), 223쪽.

15) 앞의 책, 334쪽.

5장

1)《코르셋: 아름다움과 여성혐오》, 쉴라 제프리스 지음, 유혜담 옮김(열다북스, 2018), 265쪽.

2)《무엇이 아름다움을 강요하는가》, 나오미 울프 지음, 윤길순 옮김(김영사, 2016), 165쪽.

3) 앞의 책, 267쪽.

4) 앞의 책, 118쪽.

5)《매춘의 역사》, 51쪽.

6)《코르셋: 아름다움과 여성혐오》, 268쪽.

7)《여신이여, 가장 큰 소리로 웃어라: 니키 드 생팔 전기》, 슈테파니 슈뢰더 지음, 조원규 옮김(세미콜론, 2006), 122쪽.

8) 발리 엑스포트, 애스키 루스와의 1981년 인터뷰. 재인용: Valie Export, *Inszenierung von Schmerz*(Berlin: Andrea Zell, 2000), 103쪽.

9) 페이스북 페이지 '성판매 여성 안녕들 하십니까'에 게시된 글.

10)《젠더 몸 미술: 여성주의 미술로 몸 바라보기》, 정윤희 지음(알렙, 2014), 30쪽.

11)《미술과 페미니즘》, 헬레나 레킷·페기 펠런 지음, 오숙은 옮김(미메시스, 2007), 107쪽.

12)《헝거》, 록산 게이 지음, 노지양 옮김(사이행성, 2018), 147쪽.

13) 앞의 책, 234쪽.

14) 앞의 책, 332쪽.

15) 《성욕에 관한 세 편의 에세이》, 244~245쪽 참조.

16) 《남자가 월경을 한다면》, 글로리아 스타이넘 지음(현실문화, 2002) 참조.

17) 《여성혐오, 그 후: 우리가 만난 비체들》, 이현재 지음(들녘, 2016), 13쪽.

18) 《아주 작은 차이 그 엄청난 결과: 전 유럽을 뒤흔든 여자들의 섹스 이야기》, 알리스 슈바르처 지음, 김재희 옮김(일다, 2017), 308쪽.

19) 〈여성의 성욕〉, 《성욕에 관한 세 편의 에세이》, 337쪽.

20) 《질의 응답: 우리가 궁금했던 여성 성기의 모든 것》, 니나 브로크만 · 엘렌 스퇴켄 달 지음, 김명남 옮김(열린책들, 2017), 160~161쪽.

21) 《아주 작은 차이 그 엄청난 결과: 전 유럽을 뒤흔든 여자들의 섹스 이야기》, 295쪽.

22) "전체 범죄 줄지만 성범죄는 증가…지난해 2만 4천 건 8%↑", 〈연합뉴스〉, 2018년 7월 31일자 참조.

23) 《남자들은 자꾸 나를 가르치려 든다》, 리베카 솔닛 지음, 김명남 옮김(창비, 2015). 39~40쪽.

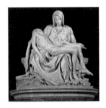

피에타
미켈란젤로, 이탈리아 바티칸 산피에트로 대성당

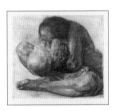

죽은 아이를 안은 여인
캐테 콜비츠, 독일 베를린 캐테 콜비츠 미술관

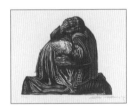

부모
캐테 콜비츠, 독일 베를린 캐테 콜비츠 미술관

슬퍼하는 부모
캐테 콜비츠, 벨기에 블라드슬로 독일 전사자 묘지

피에타
캐테 콜비츠, 독일 베를린 노이에바헤

1장

진주귀걸이를 한 소녀
요하네스 페르메이르, 네덜란드 헤이그 마우리츠하위스
미술관

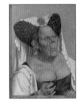

기괴한 늙은 여자
쿠엔틴 마시스, 영국 런던 내셔널갤러리

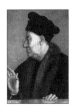

늙은 남자의 초상
쿠엔틴 마시스, 프랑스 파리 자크마르 앙드레 박물관

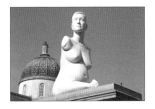

임신한 앨리슨 래퍼
마크 퀸, 영국 런던 트라팔가 광장

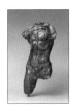

토르소
오귀스트 로댕, 미국 뉴욕 메트로폴리탄 박물관

1845년의 시체공시소 내부
프랑스 파리 국립도서관

사르키 바트만을 구경하는 사람들
조르주 로프투스, 레이철 홈스 지음, 《사르키 바트만》,
이석호 옮김(문학동네, 2011).

호텐토트
르네 콕스

포연
다니엘 스푀리, 미국 뉴욕 현대미술관 ⓒ 2019, Digital
Image, The museum of modern art, New York/Scala
Florence—GNC media, Seoul

'416 세월호 참사 기록전시회―아이들의 방'
전시관에 전시된 단원고 희생 학생들의 빈방 ⓒ 박호열

대도시
오토 딕스, 독일 쿤스트뮤지엄 슈투트가르트

2장

크니도스의 아프로디테
이탈리아 바티칸 박물관

번개를 던지는 제우스(혹은 포세이돈)
그리스 아테네 국립고고학박물관

고대 그리스의 도기
프랑스 파리 루브르 박물관

플라톤의 《향연》에 나오는 태초의 인간 형상
Molecular and Cellular Endocrinology 468(April 2018),

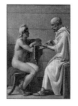

소크라테스와 알키비아데스
크리스토퍼 빌헬름 에커스베르크, 덴마크 코펜하겐 히르쉬스프링 미술관

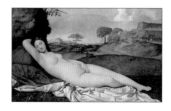

잠자는 비너스
조르조네, 독일 드레스덴 회화미술관

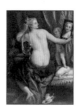

거울을 들고 있는 비너스
파올로 베로네세, 미국 오마하 조슬린 아트뮤지엄

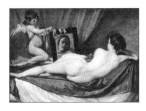

거울 앞의 비너스
디에고 벨라스케스, 영국 런던 내셔널갤러리

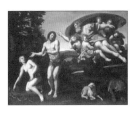

하느님이 아담과 이브를 꾸짖다
도메니키노, 미국 워싱턴 D.C. 내셔널갤러리

재현되지 않기
르네 마그리트, 네덜란드 로테르담 보이만스 반 뵈닝겐 미
술관 ⓒ Photothéque R. Magritte / Adagp Images, Paris-
GNS media, Seoul, 2019

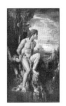

프로메테우스
귀스타브 모로, 프랑스 파리 귀스타브 모로 미술관

3장

릴리트
케년 콕스, 개인소장

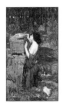

판도라
존 윌리엄 워터하우스, 개인소장

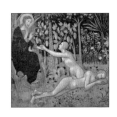

이브의 탄생
바르톨로 디 프레디, 이탈리아 산지미냐노 참사회성당

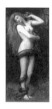

릴리트
존 콜리어, 개인소장

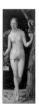

아담과 이브 부분
알브레히트 뒤러, 스페인 마드리드 프라도 미술관

타락
케년 콕스, 개인소장

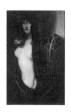

죄
프란츠 폰 슈투크, 독일 뮌헨 노이에 피나코테크

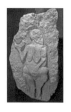

로셀의 여신
프랑스 파리 인류박물관

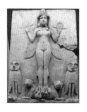

올빼미, 사자와 함께 있는 이난나 여신상
영국 런던 대영박물관

**이집트 파피루스에 묘사된 하늘 신 누트와 땅의
신 게브가 결합하는 장면**
영국 런던 대영박물관

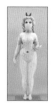

아스타르테 여신상
프랑스 파리 루브르 박물관

티아마트가 마르두크에 의해 살해되는 장면
영국 런던 대영박물관

성 안토니우스의 유혹
로비스 코린트, 독일 뮌헨 바이에른 회화미술관

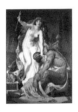

옴팔레의 발밑에 있는 헤라클레스
귀스타브 불랑제, 개인소장

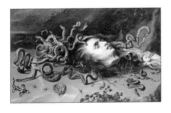

메두사의 머리
페테르 파울 루벤스, 오스트리아 빈 미술사박물관

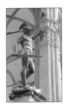

메두사의 머리를 들고 있는 페르세우스
벤베누토 첼리니, 이탈리아 피렌체 시뇨리아 광장의 로자 데이 란치 회랑

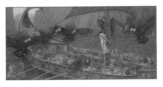

오디세우스와 세이렌
존 윌리엄 워터하우스, 오스트레일리아 멜버른 빅토리아 국립박물관

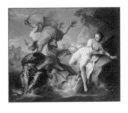

페르세우스와 안드로메다
샤를 앙드레 반 루, 러시아 상트페테르부르크 에르미타주 미술관

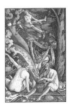

마녀들
한스 발둥 그린, 개인소장

2011년 베니스 영화제에 출품된 알렉산더 소쿠로프 감독의 영화 〈파우스트〉 포스터

프리마베라 부분
산드로 보티첼리, 이탈리아 피렌체 우피치 미술관

4장

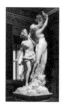

아폴론과 다프네
잔 로렌초 베르니니, 이탈리아 로마 보르게세 미술관

레다와 백조
프랑수아 부셰, 개인소장

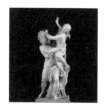

페르세포네 납치
잔 로렌초 베르니니, 이탈리아 로마 보르게세 미술관

레다와 백조
사이 톰블리, 미국 뉴욕 현대미술관 ⓒ 2019. Digital Image, The museum of modern art, New York/Scala Florence-GNC media, Seoul

깨진 거울
장 밥티스트 그뢰즈, 영국 더 월리스 컬렉션

샘
장 오귀스트 도미니크 앵그르, 프랑스 파리 오르세 미술관

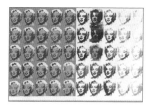

메릴린 먼로
앤디 워홀, 영국 런던 테이트 미술관 © Private collection
/ Bridgeman Images—GNS media, Seoul, 2019

무제 필름 스틸 #54
신디 셔먼, 미국 뉴욕 현대미술관

5장

나나
에두아르 마네, 독일 함부르크 쿤스트할레

분장실의 메릴린 먼로
샘 쇼

정신의 거울
베르트 모리조, 스페인 마드리드 티센보르네미사 박물관

무제 필름 스틸 #2
신디 셔먼, 미국 뉴욕 현대미술관

거울 앞에 선 여인
앙리 드 툴루즈 로트레크, 미국 뉴욕 메트로폴리탄 미술관

아이 보디
캐롤리 슈니먼

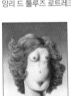

강간
르네 마그리트, 개인소장 ⓒ Photothéque R. Magritte /
Adagp Images, Paris–GNS media, Seoul, 2019

성기 공포
발리 엑스포트, 미국 뉴욕 현대미술관 ⓒ 2019. Digital
Image, The museum of modern art, New York/Scala
Florence–GNC media, Seoul

춤추는 나나
니키 드 생팔, 독일 루트비히스하펜 빌헬름하크 미술관

**이것은 무엇을 나타내는가……? 당신은 무엇을
대표하는가……?**
해나 윌키

니키 드 생팔이 총을 쏴 작품을 만드는 모습
영국 런던 테이트모던 미술관

아상블라주
해나 윌키

S.O.S.– 우상화 오브제 연작
해나 윌키

오줌 누는 몸
키키 스미스, 미국 보스턴 하버드 대학 미술관

맥주캔 음경
세라 루커스 ⓒ Sarah Lucas, courtesy: the artist and Sadie Coles HQ, London

출산의 눈물
주디 시카고 ⓒ Judy Chicago, courtesy: Through the Flower

낙인찍힌
제니 사빌, 영국 런던 사치 컬렉션

하트
리사 유스카바지

자화상
세라 루커스

당신의 몸은 전쟁터다
바버라 크루거

당신이 아름답지 않다는 거짓말

ⓒ 조이한

초판 1쇄 발행 2019년 10월 21일
초판 2쇄 발행 2021년 1월 5일

지은이 조이한
펴낸이 이상훈
편집인 김수영
본부장 정진항
인문사회팀 권순범 김경훈
디자인 정지현
마케팅 천용호 조재성 박신영 조은별
경영지원 정혜진 이송이

펴낸곳 한겨레출판(주) www.hanibook.co.kr
등록 2006년 1월 4일 제313-2006-00003호
주소 서울시 마포구 창천로 70(신수동) 화수목빌딩 5층
전화 02)6383-1602~3 **팩스** 02)6383-1610
대표메일 book@hanibook.co.kr

ISBN 979-11-6040-310-7 03600